Masters of Modern Architecture

解讀當代建築大師

5種性格，看懂當代建築的境界

簡照玲●著

原點

目次

耕耘十年，開啟台灣
閱讀世界當代建築之窗

走遍全球上百個城市，
簡照玲義無反顧地投入人生黃金十年，
以嚴謹的標準、用專業影像，
記錄近千件建築經典，
開啟台灣閱讀世界當代建築之窗。

2002年仲夏偶然的機會，台灣有一群建築同好者開始探訪世界當代建築。這一個偶發的機緣，讓台灣建築攝影專業者簡照玲義無反顧地投入人生黃金十年，開啟台灣閱讀世界當代建築之窗。走遍全球上百個城市，照玲總是以嚴謹的標準、用專業影像，記錄近千件建築經典，旅行中卻以輕鬆的生活方式與同行夥伴分享人生經驗。

一位長年用鏡頭細膩記錄環境與建築的專業者，當她將影像透過網路分享給建築愛好者時成立了建築博覽電子雜誌社；以一個人的堅持與熱忱維繫十多年的理想，在網路上創造了海峽兩岸超高人氣的瀏覽量。為了讓建築博覽的影像品質如同日本專業建築雜誌《GA DOCUMENT》，並保持多元價值與豐富案例的提供，十年來無數次世界當代建築之旅，終於累積出虛擬網站以外的實體出版《解讀當代建築大師》。

《解讀當代建築大師》是一本極為特殊的建築經典，作者以人生經驗的物性、感性、理性、覺性、靈性等5種性格，對應19位當代建築大師最具代表性的34件作品。讀者可以從欣賞作者提供無可挑剔的影像品質中，直接體驗感受當代建築之美；也可以深入閱讀19位當代建築大師，創作意念與建築多元觀點；最難得的5種性格的分類，將建築昇華至哲學觀點論證。3種閱讀的軸向各異其趣，傳達的建築價值適得其所。

弗里德里希‧謝林（Wilhelm Joseph Schelling）在《藝術的哲學》裡說：建築是凝固的音樂（Architecture is frozen music）；另外也有人說：建築是一首哲理詩，這都說明了建築的特性。建築是文化的綜合展現，其中蘊含了豐富的意義。由建築經典案例的影像呈現與文字說明，體驗建築外在形式上的美感經驗，並進一步理解歷史進程的資產累積、人類文明的人文、藝術和科技的成就……等面向的豐富意義，《解讀當代建築大師》開啟台灣閱讀世界當代建築之窗。

張基義
臺灣設計研究院院長/國立陽明交通大學建築研究所教授

當代建築的性格

物性、感性、理性、覺性、靈性

看建築不需太用力，
真心去看，用童心去看，用心眼去看，
就能真正照見。

夏日的黃昏，走在北藝大校園裡，看見一個小女孩手指著前方草皮說：「把拔，看，好多小鳥耶！」，爸爸說：「哪裡是小鳥？只是一堆白白的東西」。究竟是什麼？上前看立牌上寫著，是黎志文的「白鷺鷥」雕塑。藝術家透過可見的、近乎腐朽且不起眼的漂流木，將不可見的心靈訊號傳遞給心領神會的人。小女孩天真無邪，不受世俗牽絆，心靈尚未被成堆的知識、教條和規矩給掩蓋住，因此能接收藝術家給予的訊息，而爸爸就不行了。

建築不是雕塑，但建築所顯現的無論是外觀或空間，都有機會和雕塑一樣與人的心靈相交會，就看設計者傳遞些什麼訊息，也看使用者能否接收。這些訊息包括物性、感性、理性、覺性、靈性、性靈等多種層次，這是從我的哲學老師，同時也是教我氣功和功夫多年的鍾國強先生那裡得知的，明白它和人的質有關，也知道不是每個人都完整具備這六種層次，有些人多，有些人少。

不同人對房子有不同的需求，有人只要能遮風蔽雨就行，有人希望能安頓身心。遮風蔽雨的房子用不著建築師來設計，建築師要設計的是能讓人身心安頓的房子，當然，若能將人的居住生活品質帶往更高層次更是理想。只不過，安身容易，安心難；身看得見，心看不見；身容易掌控，心不容易；更別提說不明白的覺性，和觸摸不著的靈性、性靈了。

有些人重物性，有些人較感性，有些人很理性，當然也有人是理性、感性兼具的，還有人是超越感性和理性，多了覺性與靈性而有完整的性靈。物性、感性、理性屬基本層次，多數人含有這些質，而覺性、靈性、性靈屬超越性層次的質，不是人人都有。這些本質層次無好壞之分，無優劣之別，理性沒有勝於感性，反之亦然。但擁有的層次愈多，確實會讓人接觸愈多元、接納愈多元，呈現也愈多元，因而與眾有別，各適其性，又和而不同。

對建築師來說，接觸多元，一花一石都是靈感的來源。每個物質都會發出訊號，雕塑家接收了漂流木發出的訊號，並將它轉成一種訊息等待有緣人來接收。建築也一樣，木頭有木頭的訊號，磚頭有磚頭的訊號，石塊、混凝土、玻璃、鋼鐵、壓克力皆有其訊號，如果建築師接收不到這些訊號，或不能精準掌握這些訊號，勉強用了它也會用不好。當建築師接收訊號的能力愈強，可用的資源就愈多，靈感也會源源不斷。

對一般人來說，接觸多元，生活就不會太枯燥乏味。同樣一扇窗，有人只在下雨時才看它兩眼，看雨是否會飄進屋裡；有人能接收建築師預先注入在上面的訊息，不時地朝它望兩下，窗外的朝陽落日、天色變化、風光雲影、美麗景致無形中就進了屋內，讓人時時都有好心情。同一個屋簷下，有人看書、聽音樂、欣賞美景，日子過得愜意；有人只

會呆坐在門口，盼著家人早點回來，心裡始終焦慮。好的建築也要有頻率相近的使用者，才能彰顯其價值。

接納多元，了解不同特質的人的需求，建築師就不會固持己見，能和業主有良好的溝通。雖然自己偏好理性設計，但並不排斥業主的感性需求，因對物性的掌控能力強，再加上有良好的覺知能力，能找出業主需求的虛幻處和矛盾點，並理清業主的真正需求再加以討論，最終的提案也許不是業主原先想要的，卻能讓業主欣然接受，而堅守個人的專業品質。

一般人雖不如建築師來得了解建築，但只要接納多元，心裡不急著排斥，就有機會打開眼界，知道好的空間品質、好的生活環境究竟為何。看到歪斜的房子，先不要覺得它怪，走過去體驗體驗再說。聽到所謂的「豪宅」，也不要立刻將它和「好宅」劃上等號，仔細瞧瞧，也許什麼都不是，只是貴而已。當設計師提出建議，不要只想到人家要賺你的錢，而對所提的材質、色彩、外形、空間一點感覺都沒有。

懂得觀察和欣賞，才看得見物性、感性和理性的基本架構底蘊，進一步更要打開心眼或慧眼，才有辦法點出建築的覺性、靈性和性靈的文質根性。因此古人曾說：「雅室何須大。」房子適合居住不是在於面積的大小和設備之豪華與否，而是在於與居者的個性品味能否吻合，也就是合乎「鐘鼎山林，各適其性」的道理。

雖說建築師設計的房子是供他人使用，可建築師總會在有意無意間透過建築來表達自己，這是人的天性，因此和建築師有關的這些物性、感性、理性等人性本質就會被灌注到建築裡。感性的建築師其作品較觸動內心感覺企盼，理性的建築師其作品相對也在呼應知性的覺受。但並非感性的建築師就一定缺少理性，或理性的建築師就一定缺少感性；稱他感性或理性只因這類人的質有輕重之別，重的被凸顯，輕的被忽略；輕重愈明顯，其質就愈顯單一，作品也容易呈單一性。單一性的建築爭議性較高，總有理性的人說它過於感性、誇張，或感性的人說它太理性、缺少人情味。所以適性與否，便是建築師和使用者之間的最重要課題。

本質多元的建築師，其作品也呈現多元層次，和人的關係較為和諧緊密。就像人與人之間的交往，本質界層重疊得愈多，關係就會愈密切。若只是在少數層次如物性上能溝通，其他感性、理性、覺性等層次毫無交集，沒多久物性在可見及觸碰交流上產生疲乏，關係就淡了。層次多元的建築，如希臘巴特農神殿等歷史上那些偉大建築，注重物質品味的人不會說它庸俗，感性的人不會說它一點人情味都沒有，也不會被理性的人說其裝飾是多餘的，有覺性的人能和它產生共鳴，有靈性的人能和它心意

相通，其性靈中的文質根本屬性更是永垂不朽；因此，儘管時代變遷，潮流改變，有些偉大建築的實體也毀了大半，卻還能在人心中留下美好的印象，永遠屹立不搖。

也許因長久身處其中，一般人對生活周遭的建築沒有太多感覺；就像家人，你已說不上他好看或不好看，只覺有些問題，卻不知道問題在哪，即便常有爭執相處並不融洽，也習以為常，不想改善，也無力改善。多數人只有在購屋時才會對建築略有感覺，而這感覺就像嫁娶一樣，開出一堆條件，東挑西選的結果，也不保證能幸福快樂地過生活。因為我們都只在自己的本質層次和基本個性上打轉，跳不開來，物性本質的人挑來挑去都在物性層次裡，其他層次的人或建築出現眼前也視若無睹、毫無感覺。

不懂得看人，日子會不好過，但至少我們知道是因人而起的；不懂得看建築，日子一樣不好過，可我們卻不知道那是和建築有關。電視節目不好看，不是因為製作單位做不出好看的節目，而是好看的節目不多人看。同樣的，一個社會的建築水平不到位，往往不是缺少具專業素養的建築師，而是缺少有鑑賞能力的社會大眾。看建築不需太用力，真心去看，或像前面提到的那小女孩，用童心去看，用心眼去看，就能真正照見。

由於對建築及攝影的喜好，多年來我常跟著張基義、李清志、丁榮生、曾成德、蘇睿弼、葉世宗等多位老師到世界各地去看建築，走訪上百個城市近千座建築經典。我原本只把它當建築影像收藏，但整理幾回後，總覺得有些資料與心得該被記錄下來，此後在整理圖檔的同時也會順手書寫一些文字。

因篇幅有限，本書僅挑出其中34件當代建築大師的作品和大家分享，並試著從人性角度依前述六種層次將其分為物性的呈現、感性的傳達、理性的組構、覺性的試煉、靈性的觸動等五大類。至於第六類性靈層次，因需經時間淬鍊，當代建築中難以找到合適的案例，希臘巴特農神殿堪稱這類型代表，但因不屬當代建築範疇，也就不多做說明。

本書無意在建築屬性上做論證，僅就個人的主觀判定提出一種看建築的方式，借此拋磚引玉，當看建築的人多了，關心建築的人多了，我們的社會才可能有更多、更好、更適合人居住使用的建築出現。

簡照玲

物性

Part 1

物性的呈現

物性層次的建築，

指的是該建築透過材料、空間、結構、

光線、水、量體、質地、色彩等基本元素，

激發人的感知，

並引領使用者從物質本性中

獲取心理所需的愉悅因子。

建築是由混凝土、玻璃、木材、鋼鐵、石頭、磚塊、管線……等多種物質元素組構而成的，這些物質除了有支撐、隔屏、隔音、採光……等功能之外，也會影響人的覺受，如安藤忠雄的清水混凝土牆，做為隔屏之餘，也有沉澱人心的效果。但我們通常不太留意這些材質特性，對建築、建材、空間、環境的感知堪稱遲鈍，或許過於靈敏會感到沮喪，或是工作太忙無暇顧及他物，亦或蓋房子是建築師的事與我無關；慢慢地對這些材質、空間就愈來愈沒感覺，只管擁有與否，只在意有房產或沒房產，對品質的鑑賞能力也就跟著下降。

我們的感官常被情緒、慾望或想法鎖住；緊盯著小孩做功課，對灑進屋裡的冬陽一點感覺都沒有；下班後趕著應酬或接送孩子，哪會注意到夕陽打在紅磚牆上有什麼特別；整天忙進忙出，「心」都「亡」了，怎麼還會有感覺；走在路上無視車水馬龍和過往行人，只顧手上那支號稱能裝載全世界的機子，自然不覺得木地板和磁磚地踩起來有什麼不同；看不到眼前隨手可及的美好事物，心中只想著那不吃不喝30年也到不了手的「龐然大物」。對物質不能適切地觀察和感知，只追逐數字上的變化，如iPhone不斷汰換的1、2、3、4、5、6、7……代手機，那麼，再多的錢財，也只是受困於物質之中，得不到些許快樂。

物性層次的建築，指的是該建築透過材料、空間、結構、光線、水、量體、質地、色彩等基本元素，激發人的感知，並引領使用者從物質本性中獲取心理所需的愉悅因子，如木質地板帶來溫馨，透光玻璃光映照人心，堅韌金屬強化心理抗壓，清水混凝土沉澱思緒，寬闊空間舒展胸襟，自然景物接引天地，穩定結構安定情緒，豐富色彩則能帶動活力。能感受到物質所散發出來對人有益的抽象意涵，才是真正的擁有。

代表建築物

青山Prada旗艦店
格列茲美術館
北京國家體育場
竹屋——長城腳下的公社
廣重美術館
聖伊納爵教堂
麻省理工學院學生宿舍

Herzog & de Meuron

赫佐格和德默隆事務所

美是最能感動所有人的，美不必然是和諧、修飾得很體面光亮的事物，
而是那種誘人、迷惑人的，可以從表面探出深度的美。

設計理念

將建築當作瞭解事物、認識世界的工具，認為建築師的作品所呈現的是這個世界的模樣，也是一個
自我的形象。

代表作品

1992｜格列茲美術館｜慕尼黑・德國
2003｜青山Prada旗艦店｜東京・日本
2005｜泰特現代美術館｜倫敦・英國
2008｜北京國家體育場｜北京・中國

榮獲獎項

2001｜普利茲克獎
2003｜史特靈建築獎
2007｜高松宮殿下紀念世界文化獎

Jacques Herzog和Pierre de Meuron在建築界中算是難得的組合。兩人的出生、學經歷幾乎相同,都是1950年生於瑞士巴塞爾,小學、中學、大學都是同學,1975年同時畢業於蘇黎世聯邦高等工業大學建築系,並於1978年創立建築師事務所,成為搭檔至今已超過30個年頭,2001年共獲普立茲克建築獎。

20世紀70年代早期,Herzog & de Meuron剛進入蘇黎世聯邦高等工業大學時,社會學在歐洲的建築學校裡仍占有主導地位,他們的老師也以社會學角度來闡述建築並告訴他們:「無論做什麼都不該是建造,相反的,應該思考,應該研究人」。但後來的老師Aldo Rossi看法完全不同,Rossi要他們忘掉社會學,回到建築,他說:「建築總是並且只是建築,社會學與心理學永遠不能代替它。」這番話對聽了兩年純粹的社會學和心理學課程的Herzog & de Meuron來說,無疑是一大震撼。雖然前後兩位老師的觀點不同,但對Herzog & de Meuron後來的發展其實都有影響。

Herzog & de Meuron把建築當作瞭解事物、認識世界的工具,認為建築師的作品所呈現的是這個世界的模樣,也是一個自我的形象。為了理解什麼是「建築」,他們嘗試使用各種可能的材料——磚、混凝土、石頭、木頭、金屬、玻璃、文字、圖書,甚至顏色和氣味。他們不把材料區分等級,當有建築師說玻璃是當代的終極材料時,他們的看法卻是,沒有任何材料比其他材料更「當代」。對於材料,他們沒有特別的偏好,無論用什麼材料,目的都是在尋找建築與材料之間的特殊相遇。

Herzog曾在一次受訪中提到,材料可以定義建築,同樣地,建築可以展示構造,將材料的「存在」顯現出來,吸引人的所有感官,進而成為人們潛意識裡的印象。為此,他們刻意減低作品的視覺調性。Herzog覺得大部分人都不太注意建築,花太多時間在思前想後,就是甚少意識到「當下」,他認為建築可以幫我們意識到「當下」,建築應該盡可能地帶來快樂和驚奇,並且刺激我們的感知。

儘管Herzog & de Meuron的作品視覺調性較低,但「美」仍是他們創作的最高指導原則。Herzog說:「美是最能感動所有人的,美不必然是和諧、修飾得很體面光亮的事物,而是那種誘人、迷惑人的美,如德國哲學家Marcuse所講的那種從表面探出很多深度的東西。」

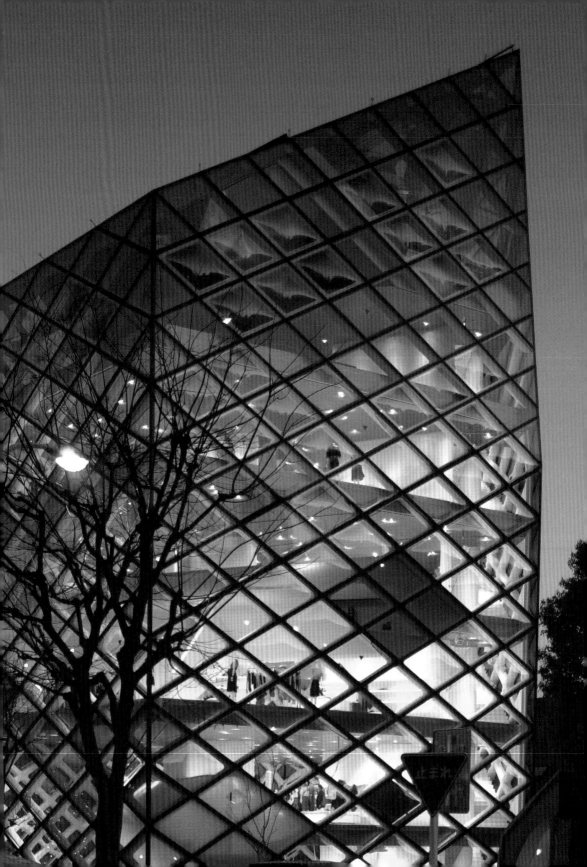

Prada Store Tokyo

青山Prada旗艦店

Architects：Herzog & de Meuron Architekten
Location：東京・日本
Completion：2003

位於東京青山的Prada旗艦店，整座樓如水晶般散發著光亮，吸引著人們往她那兒走去。

　　位於東京青山地區的Prada旗艦店，其建築像他們自家商品一樣，會吸引人的目光。尤其到了黃昏，天色漸漸暗去，整座樓如水晶般散發著光亮，街上青年男女像漁船望見燈塔似的自然就往她那兒走去。店前有個小廣場，到了這裡記得先歇歇，不急著進去，因為東京不缺精品百貨，缺的正是這樣可以讓人駐足的開放空間。

　　擅長製造精品的Prada明白精品到手之前的購物經驗是不容忽視的，自1999年起，便在紐約、東京、洛杉磯、舊金山等四大城市，進行「新概念旗艦店」的設計與發包，就是要讓精品購物經驗不再只是單純的購買行為，而是融合建築、藝術、時尚、文化及生活的全方位體驗。至於由誰來設計？跟商品一樣關係

17

著品牌，當然得找名家來打造品牌建築，紐約旗艦店就由Rem Koolhaas設計，青山旗艦店則是交給Herzog & de Meuron。

基地附近的房子普遍低矮，只有4層左右，而屋與屋又緊密相連，整個區塊幾乎沒什麼公共空間。因此，Herzog & de Meuron一開始就決定將所有空間集中做垂直方向擴展，並留下一小塊空地給公眾使用，這對寸土寸金的東京來說可是十分難得。de Meuron說和以往的建築理論相比，建築本身的內在邏輯更為重要。在考慮位置、法規、日照，以及相臨建築之間的協調等因素後，建築物的外形和表現方式也就隨之確定。

整座建築被一層金屬和玻璃構成的菱形格網所包裹，玻璃有凹面，有凸面，也有平面，共840塊，每塊大小3.2m×2.0m，多數是透明的，也有半透明的。這些玻璃往往讓行經的路人不由自主地往裡看，當玻璃凸面向著路人時，路人是被觀察、被往後推的，但當玻璃凹面對著路人時，路人可能就會被店裡的商品所吸引而走進屋裡去。

為了使室內空間更加流暢，建築師捨棄一般樓層分割的結構系統，而以三個管狀體像柱子一樣做垂直承載，另有幾個水平走向的管狀體分散在各個樓層。這些垂直、水平管狀體的斷面接近菱形，所使用的材料也和建築外牆的菱形窗格一樣都是鋼製的，表面同樣覆以樹脂塗料，顏色和地板及天花板同為乳白色，讓結構、空間和外觀呈現三位一體的效果。

Herzog & de Meuron不放過任何一個影響室內空間品質的元素，從商品擺放，到衣架設計，他們都參與其中。避免空間的流動性受阻，置放商品的台子比一般店裡的都要來得低，空間上也沒做特別的分隔，僅以商品台、獨立式或懸吊式的衣架，或牆上的擱板等做簡單區隔。水平管狀體可以當商品展示、VIP室，或更衣室使用，兩端的玻璃門可切換為不透明，不過得小心操作，反了可就糗大了。內部空間滿精彩，可惜不准拍照；當然，美的感受必須親自體驗，這也是商家所期盼的。

整座建築被一層金屬和玻璃構成的菱形格網包裹，共840塊玻璃，有凹面、凸面，也有平面。

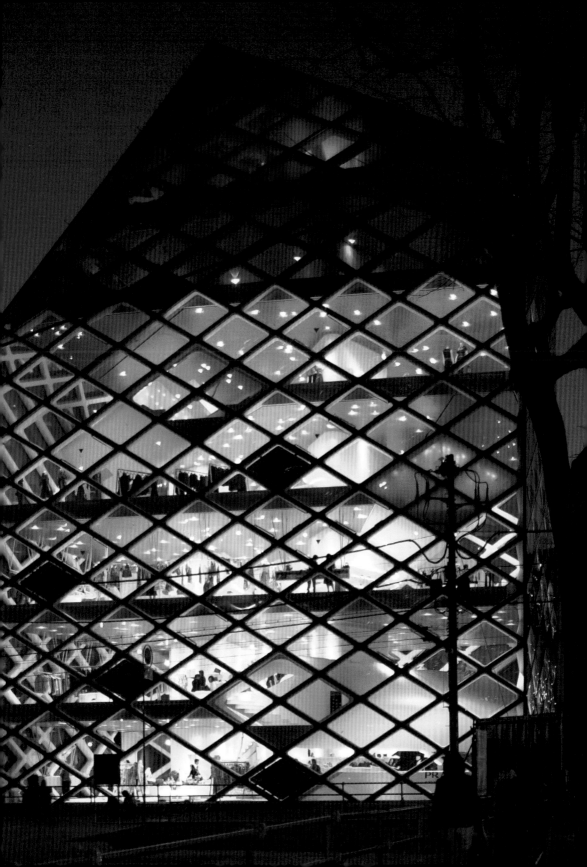

Goetz Gallery
格列茲美術館

Architects：Herzog & de Meuron Architekten
Location：慕尼黑·德國
Completion：1992

　　有深度的東西外表常顯平淡卻耐人尋味，正如慕尼黑這座由Herzog & de Meuron設計的格列茲美術館。它是座私人美術館，裡面收藏著20世紀60年代至今Nauman、Ryman、Twombly、Kounellis、Federle等藝術家的作品。基地位在住宅區內一片綠意盎然的花園裡，前方臨街以黑色圍籬做阻隔，後方有一棟20世紀60年代的老宅。圍籬一隅有扇門，門前有條小徑，美術館側身在小徑旁大樹後方距圍籬數公尺處，平行並背對著街道，入口朝內院，和老宅相望，其間夾著大片草坪，四周綴著白樺和松樹。

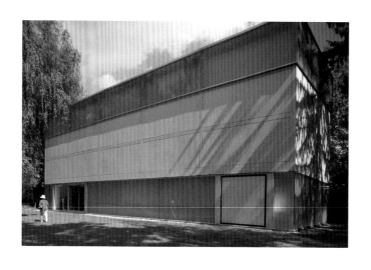

美術館外形是個簡單的
長方體塊，材料為半透
明磨砂玻璃，中間段沒
有任何開孔，表層為木
質材料。

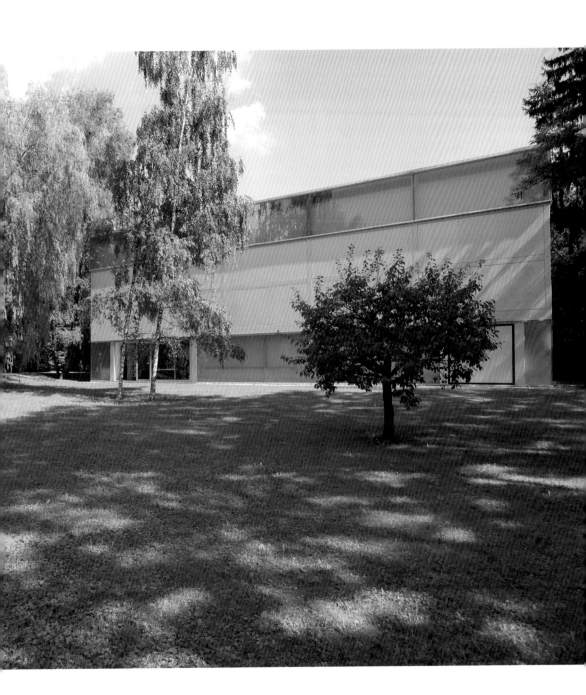

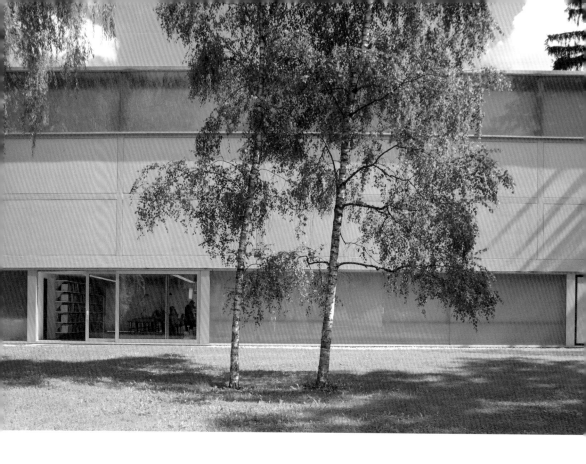

　美術館外形是個簡單的長方體塊，三段式帶狀皮層相當簡潔，上下兩段各占立面的四分之一，材料為半透明磨砂玻璃，中間段沒有任何開孔，表層為木質材料，僅此而已。猜猜有幾層？只有上下兩層，各有5.5公尺高。從立面看，中段和上段屬上層；由於基地限高，下層有一半嵌入地下，光線就來自立面下段的玻璃，夠妙吧！

　平面為長方形，上層空間隔成三等分，隔牆開口在同一條線上。下層也一樣隔為三分，只是大小不等，開口仍在同一線上。下層兩端各有一個夾層，靠入口那端的夾層較大，做辦公使用，另一端較小的夾層當花房和置物間，其餘包括上層在內都當展廳使用，每個展廳在4公尺高處和屋頂樓板間皆有帶狀玻璃讓自然光線滲入。樓層分割不如外觀及平面簡單，其實是和結構有關。上下兩層是兩個重疊體塊，下層為上層的基座，而下層的夾層是

建築師的設計「非常低調」，簡單無奇的房子魅力何在？答案不在外觀，卻也和外觀有關。

美術館側身在小徑旁大
樹後方,其間夾著大片
草坪,四周綴著白樺和
松樹。

結構上所需的兩個大小不等的鋼筋混凝土管,因此展廳不需任何
柱子支撐,符合業主要求的「內部空間摒棄任何干擾因素」。

　　儘管Herzog & de Meuron將美術館設計得「非常低調」,但還
是抵擋不住訪客前來參觀建築,不知業主是否樂見。簡單無奇的
房子魅力何在?答案雖不在外觀上,卻也和外觀有關。本以為多
走兩步就可以找到什麼精彩角度,但繞了園子大半圈,和第一眼
看到時差不多,沒啥變化。正當停下腳步稍作休息準備離去時,
赫然發現三段式牆面已不再空無一物;雲朵飄進了上段,有藍天
襯著;枝葉打影在中段,還不時晃動;小草、大樹、陽光、林蔭
全進了下段,蟲鳴鳥叫,嫩草飄香,微風拂面,彷彿聽到美術館
和老宅在竊竊私語,正打算細聽,卻傳來友人的叫聲「走了」,
真是掃興!

建築的上層當做展廳使用，每個展廳在4公尺高處和屋頂樓板間皆有帶狀玻璃讓自然光線滲入。

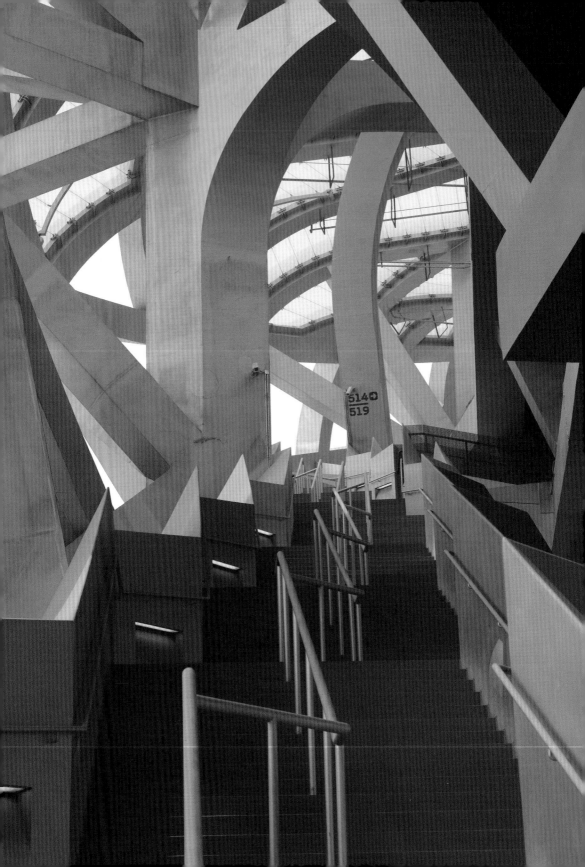

Beijing National Stadium

北京國家體育場

Architects：Herzog & de Meuron Architekten、中國建築設計研究院
Location：北京·中國
Completion：2008

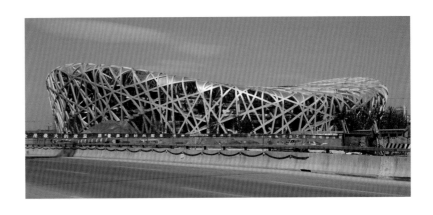

人稱「鳥巢」的2008北京奧運主場館，將百煉鋼化為繞指柔的樣貌相當吸引人，其實「鳥巢」只是觀者的聯想，並非設計者的本意。為了打造一座專屬於中國的奧運主場館，Herzog & de Meuron和中國建築設計研究院合作之餘，也找來中國當代著名藝術家艾未未，共同探尋所謂的中國元素，並且在事務所牆面上貼滿大量的中國文物圖片，最後從中國傳統文化中的鏤空手法，及中國古瓷的冰裂紋路中找到了靈感。

「有些建築師對表面與形式感興趣，有些建築師則潛心於內部空間或光的使用，但建築永遠是為使用它的人而存在。」Herzog認為人們建造體育場是為了進行和觀看體育競賽，設計者必須盡

北京國家體育場將百煉鋼化為繞指柔的樣貌相當吸引人，設計靈感來自中國古瓷的冰裂紋路。

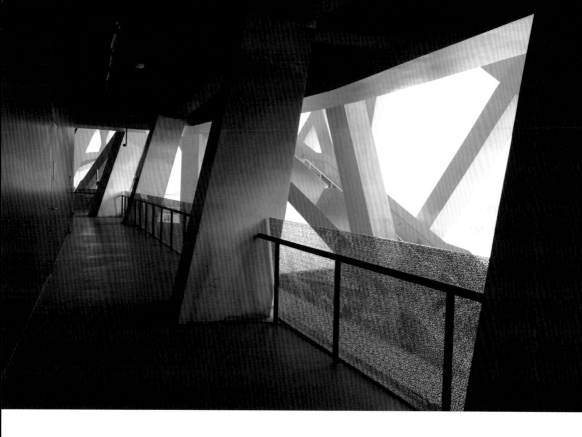

可能讓觀眾和運動員有最好的互動，因此「鳥巢」的設計是由內向外推演。在決定以鋼為主要材料後，該以什麼樣貌呈現？那就由材料來決定。Herzog說：「花崗岩山和石灰石山有不同的形狀，是因為礦物晶體結構不同，而不是有個造物主想要它長成什麼樣就什麼樣。」

「鳥巢」長330公尺，寬220公尺，高69.2公尺，外罩是用總長36公里的灰色鋼條以編織形式做成的鏤空構造體，裡面包裹著混凝土造的紅色碗狀看台。看台由三個獨立區塊組成，可以承受8級地震，遇緊急狀況，9分鐘內可以疏散全部觀眾；內設永久座席8萬個，臨時座席1萬1千個，看台間沒有任何樑柱阻隔。屋頂構架間有兩層膜填充，上面一層是半透明的ETFE薄膜，可顯現網格形狀；下面是一層半透明的PTFE薄膜，可避免網格投影在場上影響使用者的注意力。原先設計還有一個活動屋頂，但開工後不久，因經費過於龐大，在諸多壓力下，建築師不得不更改設計把屋頂拿掉改為中空，工期因此延誤了半年。

建築結構使用級數夠高、有張力、又柔韌，還能抗低溫的特殊鋼。

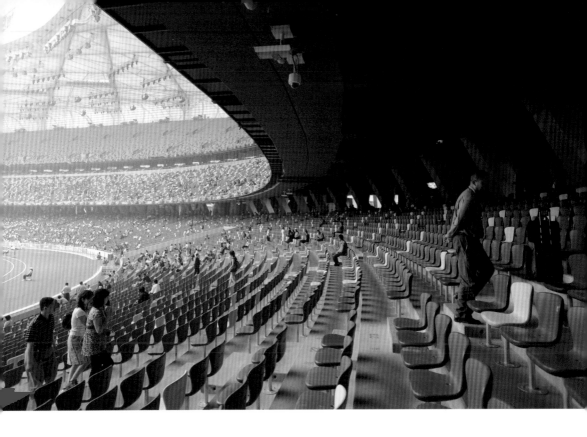

看台可承受8級地震，遇緊急狀況9分鐘內可全員疏散，並設有8萬個永久座席，1萬1千個臨時座席。

　　此設計案的最大難題在於鋼構本身，因需承受強大的非傳統應力及橫向拉力，加上部分構件呈弧狀，必須使用級數夠高、有張力、又柔韌，還能抗低溫的特殊鋼，這種鋼材全世界只有美日等三、四個國家能夠生產。由於時間相當緊迫，有關單位便將此艱鉅任務交由製造三峽船閘、軍艦和主戰車特殊鋼外殼的河南舞陽鋼鐵公司處理，過程中有諸多專家參與協助，在多次研討修正後，終於開發成功，並在期限內完成生產任務。

　　這是個全球矚目的設計案，可Herzog & de Meuron並未藉機將個人情感灌注在建築裡，而是把精力擺放在錯綜複雜、難度極高的個案「本質」上，使建築呈現其特有的「物性」，而不是建築師的個人風格或理念。Herzog說：「建築就是建築，建築不可能像書一樣被人閱讀，也不像畫廊裡的畫有致謝名單、標題或解說牌。建築的力量在於觀者看到時，那直擊人心的效果。」的確，北京奧運主場館讓世人看到了屬於它自己獨有的那股剛中帶柔的超然力量！

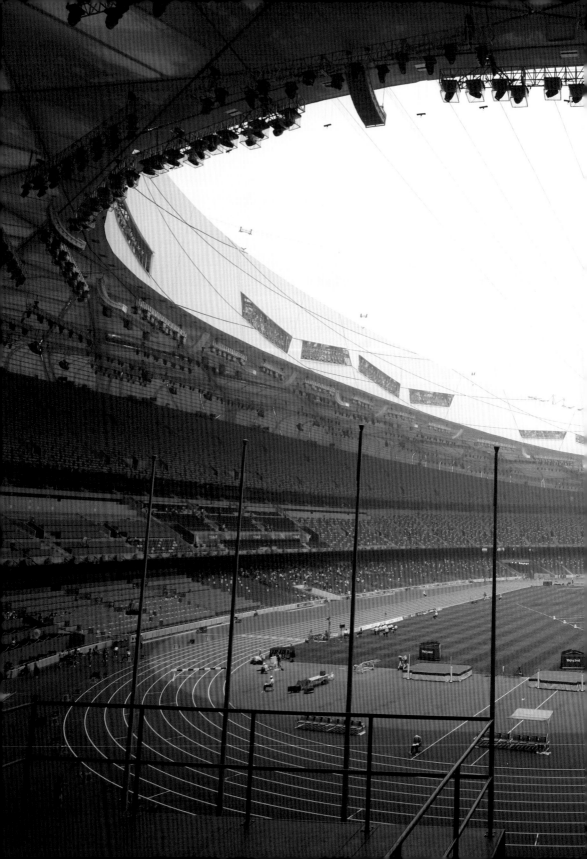

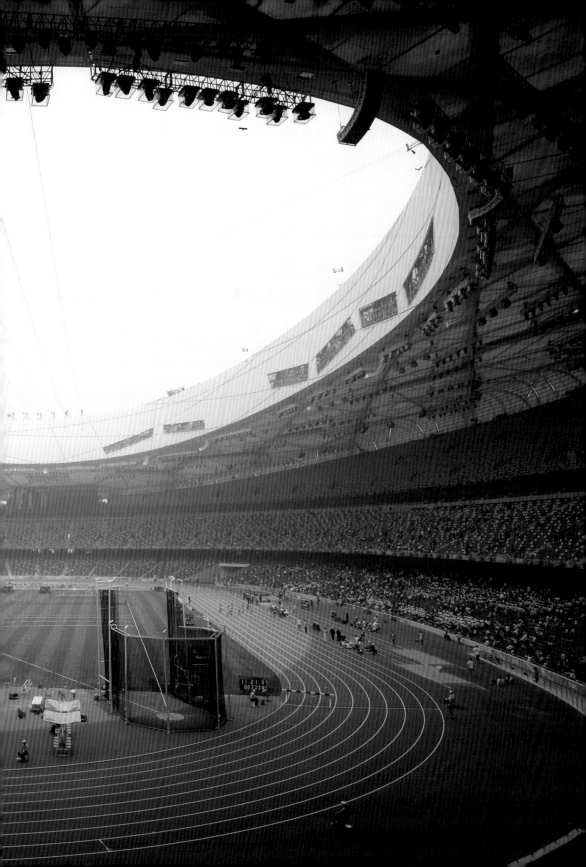

Kengo Kuma

隈 研吾

理想的建築是不會讓人感覺到它的存在，
只會感覺到大自然。

設計理念
將建築融入周遭環境，並極力深入物性，探索物質的存在方式，發掘物質與人類身體之間的關連。

代表作品
1995｜水／玻璃｜靜岡·日本
2001｜馬頭町廣重美術館｜馬頭町·日本
2002｜竹屋——長城腳下的公社｜北京·中國
2007｜三得利美術館｜東京·日本

榮獲獎項
1997｜AIA美國建築師公會獎
1997｜日本JCD設計大賞
2001｜國際石材建築大獎

1954年出生於日本神奈川縣的隈研吾，小時候就曾跟父親在家裡開「建築會議」。父親是三菱礦業的員工，對設計很感興趣。當時為了大倉山的住家擴建，父親召集全家人坐下來討論，想想要怎麼做，誰該負責什麼，並花許多時間討論材料。隈研吾對空間、材料有粗淺體驗，就是從這棟樸素的住宅開始，他說那種感覺是直觀的、無法解釋。孩提經驗無形中影響著他後來的建築生涯。

1979年，隈研吾取得東京大學建築研究所碩士學位。1985年，前往美國哥倫比亞大學建築‧都市計畫學系擔任客座研究員，原本想研究關於後現代主義的建築論，結果卻寫了本極具諷刺與批判的《再見‧後現代》回到日本。1990年，成立建築都市設計事務所。2009年起擔任東京大學教授。

隈研吾是個理論與實作並重的建築家，除了做設計，書寫也從未間斷。他的設計容易將人引入一種「無我」之境，可文章卻是那麼的「有我」（我思、我見）且極具批判性；體驗過他的建築作品「竹屋」，再看他的著作《負建築》，很訝異兩者竟是出自同一人。不過，仔細閱讀之後發現，他的書寫和設計其實是一體兩面，也讓人見識到建築設計從「有」到「無」是多麼不易。

隈研吾心目中之理想建築是「不會讓人感覺到它的存在，只會感覺到大自然」，為了實現理想，他嘗試將建築融入周遭環境，並極力深入物性，探索物質的存在方式，發掘物質與人類身體之間的關連。他做住宅設計時，會先編造一個故事，想著將來要住在裡面的人的心情；同時，也想著材料的問題，想像著材料觸摸起來的感覺，想像著材料如何影響心情與想法。因此，體驗隈研吾的設計，必須把所有感官都打開，而不是單用眼睛看。

《負建築》前言裡有一段隈研吾發人省思的提問：「在不刻意追求象徵意義，不刻意追求視覺需要，也不刻意追求滿足占有私慾的前提下，可能出現什麼樣的建築模式？如何才能放棄建造所謂「牢固」建築物的動機？如何才能擺脫所有這些慾望的誘惑？除了高高聳立的、洋洋自得的建築模式之外，難道就不能有那種伏於地之上，在承受各種外力的同時又不失明快的建築模式嗎？」答案或許就在他的建築作品裡。

Great (Bamboo) Wall House

竹屋——長城腳下的公社

Architects：隈研吾
Location：北京‧中國
Completion：2002

　　這座房子叫「竹屋」，因為它是用竹子打造的。在隈研吾的兒時記憶中，有一片竹林，是通往遊戲場的必經之地，他說，也許是潛意識作祟，當他接到長城腳下這個設計案時，竹林景象一直在腦中浮現。就這樣萬里長城和竹屋有了前所未見的結合。

　　竹屋是「長城腳下的公社」12座住宅當中的其中一座。公社？光這兩字就相當引人好奇。策劃者張欣，出生於北京，兒時移居香港，後來留學英國取得劍橋大學經濟碩士學位，1995年返回北京，和夫婿潘石屹共創地產公司。37歲那年（2000年）張欣和北京大學

隈研吾的兒時記憶中，
有一片竹林是通往遊戲
場的必經之地，這個想
像帶來萬里長城和竹屋
前所未見的結合。

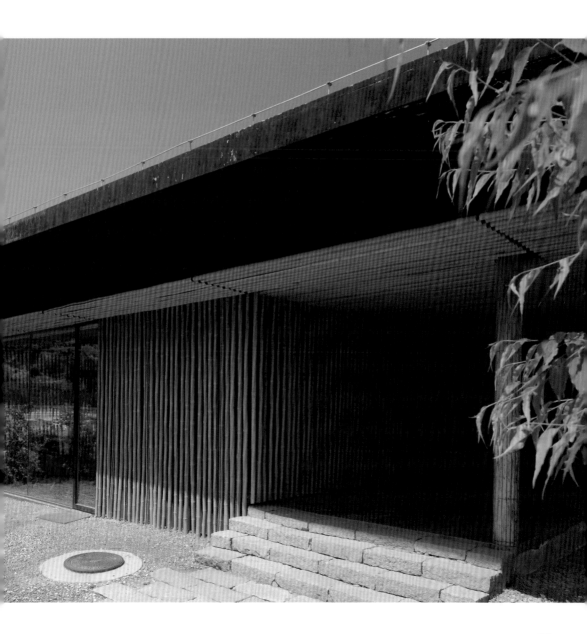

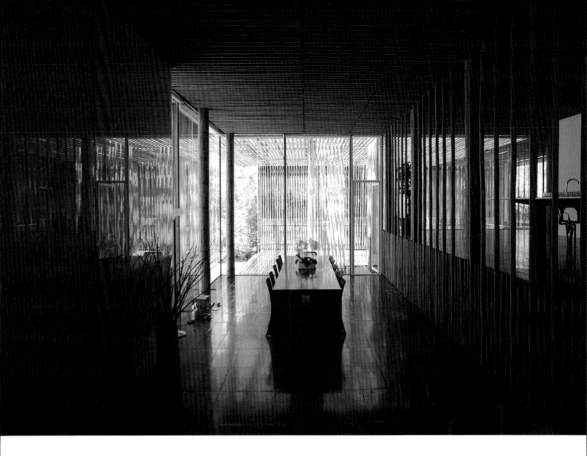

教授張永和，從北京花了一小時車程，來到長城腳下這塊剛取得使用權的基地上，看到這副連樹都長不起、無一處是平坦的荒涼景象，心都跟著涼了。不過沒多久兩人卻突發奇想：「何不找來12位亞洲傑出的年輕建築師，讓他們各自設計自己喜歡的家！」2002年張欣因此計畫案榮獲威尼斯雙年展「建築藝術推動大獎」。

隈研吾在其著作《自然的建築》中提到，在接受張欣和張永和的邀請之前，他對中國建築的印象其實並不好。他覺得這塊土地的邊緣上充滿了抄襲自美國80年代風格的超高層大樓，並且是二流的抄襲，而將這寂寥的風景進一步擴大生產的，正是那些在自己國家裡吃不開的歐美三流設計事務所，他甚至有一種「連毛澤東也被欺負了的感覺」。不過，當他聽了張欣和張永和的熱情邀約：「不要歐美的三流抄襲，我們想做的計畫是，只要集合亞洲

隈研吾決定效法竹林七賢，在竹林裡找希望，將今日的中國、亞洲向全世界發出訊息。

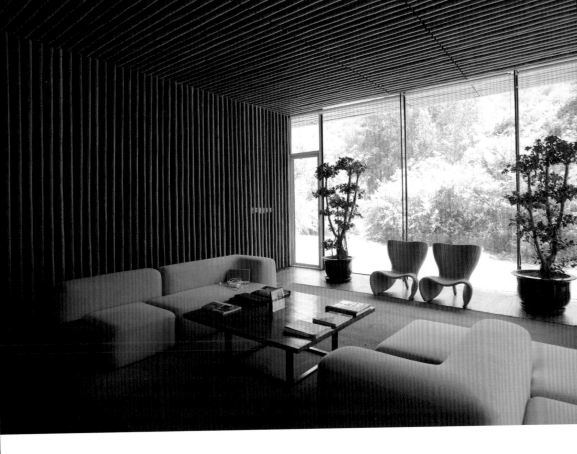

生氣勃勃的建築師，把今日的中國、今日的亞洲向全世界發出訊
息。」此後，限研吾決定效法竹林七賢，在竹林裡找希望。

竹子多半用在室內的裝飾上，很少有人會拿它來做支撐建物的
柱子，原因是竹子在乾燥後很容易裂開。可限研吾認為，若只是
把竹子當作與大地斷了緣的裝飾，那麼，竹林裡那種與大地成為
一體，彼此相互支援，既纖細又強中帶著柔韌的物性本質就不見
了，也不會感動人的。怎麼辦？把竹子當模子，然後在裡面灌入
混凝土就行了，限研吾說這靈感來自稱為CFT鋼管混凝土的新建
築技術。解決了強度問題，還有耐久性問題，竹子除了要在適當
的季節砍下才不易腐朽外，砍下之後還要做熱處理。

經由一連串的材料試驗，限研吾的第一棟竹屋是在日本完成
的，可不能直接把它搬到長城腳下去吧！他說：「若在任何地方

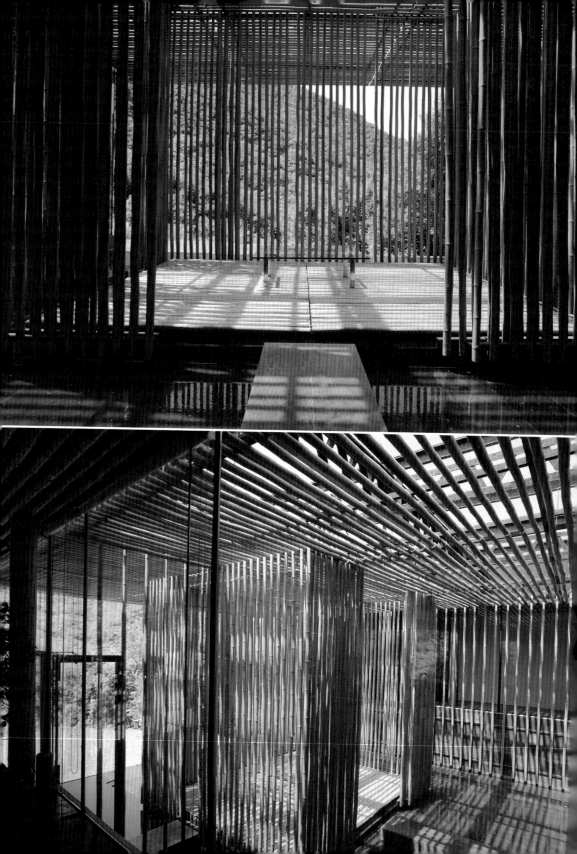

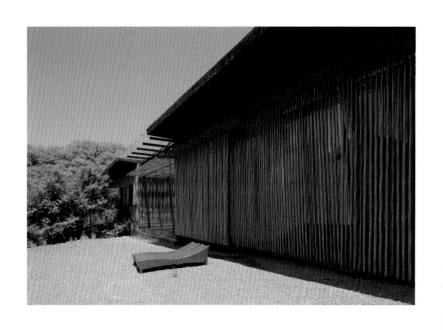

很少人會將竹子當成支撐建物的柱子，但隈研吾將竹子當模子，在裡面灌入混凝土，解決了竹子強度問題，還有耐久性問題。

都造出同樣的建築，那就和麥當勞一樣了。即使栽植同樣的蘿蔔種子，因天候、土壤環境不同，日本蘿蔔和中國蘿蔔也會長得不一樣。與其說建築是工業製品，不如說是較接近蘿蔔的事物。」隈研吾決定栽種「中國蘿蔔」，但當土木工程公司把竹子的樣品送來，專案經理對竹子的品質不一深感不安，隈研吾倒不以為意，直覺這種不一致或許就是長城生產的「蘿蔔」也說不定。

一般建築開發會先將地整平，隈研吾考量長城腳附近沒有任何平坦之地，若是整地，難得的有趣地形將消失無蹤，因此師法長城的興築，以一個對環境較為友善的方式，不做整地，讓建築物的底部配合地形起伏。此外，這是個海外專案，土地開發商為了節省成本，對海外的建築師通常只要求提供簡單圖面，不用到現場，中日皆然，這個案子也不例外。可隈研吾認為建築最終是由細部決定勝負，若把最重要的事委託給對方，他不懂辛苦設計所為何來！所幸，事務所裡有一位來自印尼的年輕建築師，名叫卜迪，在設計費只夠兩人搭機到北京的情況下，自告奮勇前往萬里長城擔此重任。2002年，「中國蘿蔔」在印尼青年的細心培育下終於誕生。

Nakagawa-machi Bato Hiroshige Museum of Art

廣重美術館

Architects：隈研吾
Location：櫪木縣，日本
Completion：2000

初看，無特別之處。你看到河水。以及河的一岸。還有一條奮力逆航而上的小船。還有河上的橋，以及橋上的人們。這些人似乎正逐漸加快腳步，因為雨水始從一朵烏雲，傾注而下。

——辛波絲卡〈橋上的人們〉

這段是描寫日本浮世繪畫家歌川廣重（1797～1858）的版畫作品《江戶名勝百景》中的一幅〈大橋驟雨〉，此畫因梵谷的仿作而著名。歌川廣重出生於江戶，他的美術館怎麼會在櫪木縣馬頭町？起因是

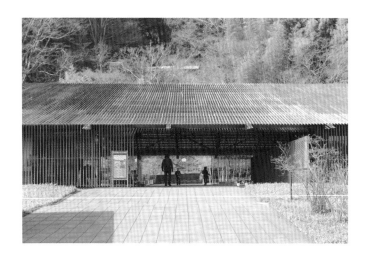

建築設計靈感來自畫家
歌川廣重知名的浮世繪
〈大橋驟雨〉，和《東
海道五十三次》中的
〈庄野〉，當中「傾注
而下的雨絲」。

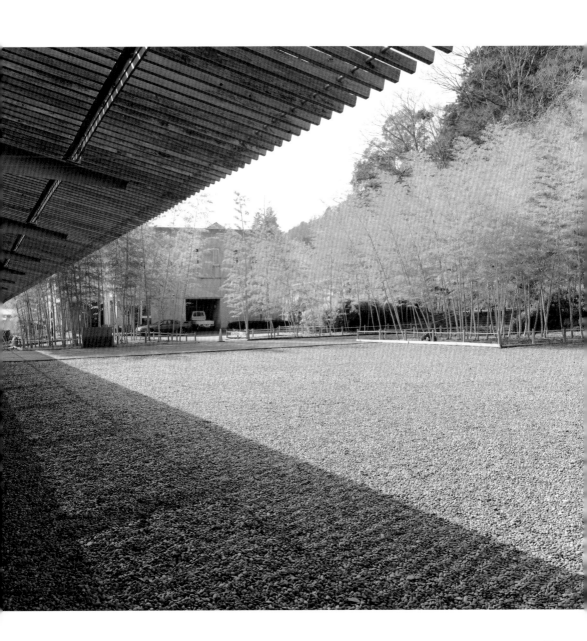

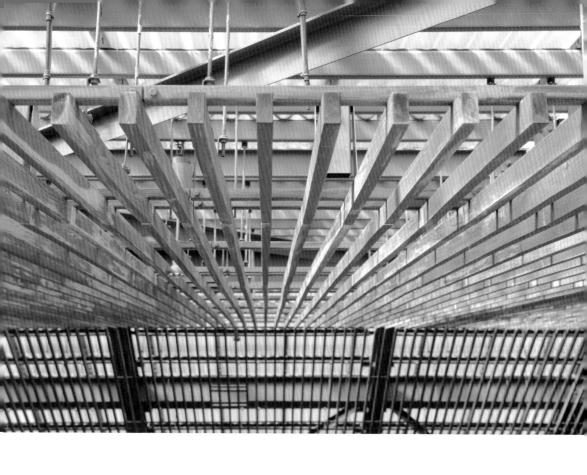

1995年的阪神大地震，神戶青木家的倉庫全毀，在瓦礫中發現了明治時代實業家青木藤作收藏的廣重畫作。青木家家主將這一筆收藏贈給了工作上有往來的馬頭町，町長允諾建一座美術館存放這批貴重收藏品。

　廣重的畫，說是風景畫，但每幅畫裡總有人在做些什麼：招攬客人、正要下馬、扛重物、挑貨物、抬轎、抽菸、過橋、洗手、擰乾濕衣服、追著被風吹走的草笠、渡河；這些人有在雪中，在狂風中，在暴雨中。這樣一位擅於描繪季節及人們生活的畫家，他的美術館會是如何？當初得知要設計廣重美術館，隈研吾腦中浮現的是那幅知名的〈大橋驟雨〉，和《東海道五十三次》中的〈庄野〉。這兩幅畫裡都有「傾注而下的雨」，用筆直線條描

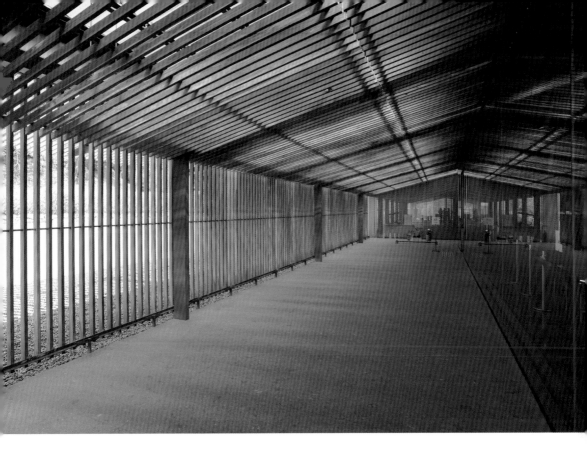

有感於山林中的質感與光影，以及無數交錯的枝條形成多層次空間，和「廣重的雨」不謀而合，隈研吾決定以當地生產的八溝杉木為主要建材，將它細化、弱化，化作雨絲。

繪，所形成的面和橋面、河面、樹林、濃霧、烏雲，層層相疊。能否將這「雨」帶進設計裡？隈研吾心中盤算著。

這附近習稱八溝山地，生產良質的八溝杉。隈研吾第一次勘察建地就被角落的一座木造倉庫給吸引，雖然近乎腐朽，但外部風化的杉板與後山杉林的氣味十分相投。有感於山林中的質感與光影變化，以及無數交錯著的枝條形成多層次空間，和「廣重的雨」不謀而合，決定以八溝杉木為主要建材，並且將它細化、弱化，化作雨絲。

如何讓木頭不燃是個頭痛問題。1923年關東大地震之後，日本建築法規對建物的不燃化嚴格把關，木頭都市紛紛變身為混凝土

都市。在隈研吾看來，混凝土文明是庸俗粗野的，木頭文明是纖細又人性的。儘管使用杉木建造如雨般的建築，勢必將和法規進行大作戰，但為了讓自然素材在建築中復活，他還是豁出去了。

經人建議，隈研吾找到一位研究木材不燃化技術的公務員，沒多久就研究出使杉木不燃的方法，由於過去沒有實際使用案例，必須進行實物試驗。他們為木頭的不燃而奔波，和時間競逐。最後終於拿著一塊處理過的杉木，帶著忐忑的心情進入建築中心做試驗。萬一杉木燃燒起來就得改設計，所剩時間有限，會給相關人員帶來極大的麻煩。建築中心準備了大量的舊報紙，隈研吾越看越不安，因為經過藥劑處理的杉木外表絲毫沒有改變，真的不會燒起來嗎？他幾乎就要放棄，一邊祈禱，一邊等著點火，結果，不用更改設計。

馬頭町廣重美術館於2000年建成。2013年3月間前去，天氣晴朗，陽光從「驟雨」縫中灑落，依稀聽見雨水的濺灑聲。屋面的木格柵經風吹雨淋日曬，色澤早已退去，幾根木頭斷裂、變形。少了光鮮外衣，不掩自然材質脆弱的一面，反倒誘發出質樸及柔和的氣味。

日本建築法規對建物的不燃化嚴格把關，如何讓木頭不燃成了建造廣重美術館的頭痛問題。直到以藥劑成功處理杉木，才得以完成這間纖細又人性的木造建築。

44

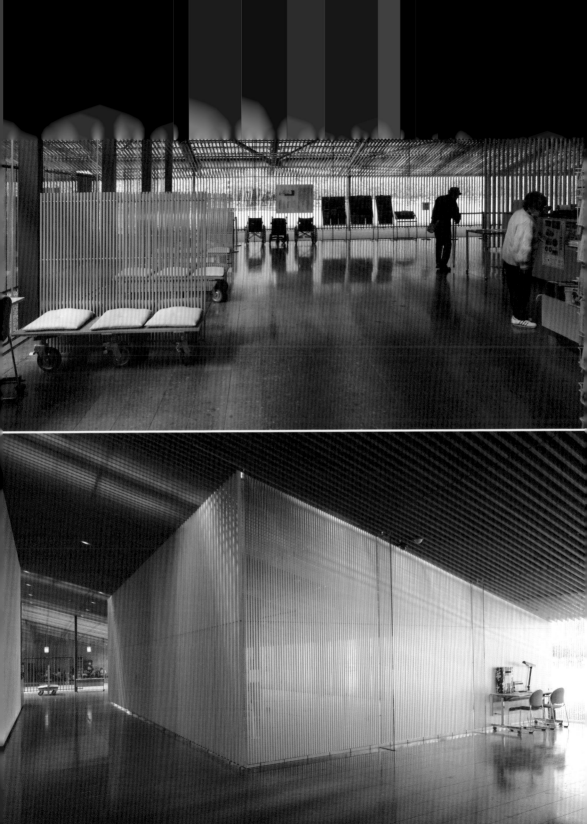

Steven Holl

史蒂芬·霍爾

若一項建築真的很優秀，人們就會在許多層次上對它有所反應，
包括仍在扶壁行走的小孩。

設計理念

光線、質地、細緻程度，以及空間重疊等要素的融合，就足以構成一種沉默而具有震撼性的理念。

代表作品

1997｜聖伊納爵教堂｜西雅圖·美國
1998｜奇亞斯瑪美術館｜赫爾辛基·芬蘭
2002｜麻省理工學院學生宿舍｜劍橋·美國
2007｜尼爾森阿特金美術館｜堪薩斯市·美國
2009｜北京當代MOMA｜北京·中國

榮獲獎項

1997｜美國進步建築獎
1998｜Alvar Aalto 獎章
2010｜國際建築獎
2011｜美國建築師協會金獎

身為當代建築現象學理論的執行者，Steven Holl對場所、色彩、光線與建築的相互關係有其獨特的見解，他擅長光的運用，認為「沒有光，空間將被遺忘」。Holl喜歡用水彩繪製草圖，他說水彩比素描更容易將光的本質由明到暗清楚地描繪。自當建築師以來，Holl每天必做的功課就是畫一幅水彩草圖，他還出版過一本名為《Written in Water》的水彩畫集。不當建築師，他或許會成為畫家。

1947年，Holl在美國華盛頓州的布雷默頓出生，1971年畢業於華盛頓州立大學建築系，同年前往義大利羅馬進修學習建築。1976年取得碩士學位後，到紐約創建了自己的建築事務所。成名之前，Holl曾歷經一段艱辛歲月，那時他在大學任教，薪水微薄，住在一間很小且沒有熱水的屋子，睡在由膠合板臨時搭成的床，洗澡只能跑去附近的基督教青年活動中心。

這期間他參加日本的一項競圖，業主不信任地將他晾在一旁，並在半年內找了許多人和他比圖，最後不得不承認還是他的方案最好。這樣的日子一直持續到1988年，之後他的作品頻頻獲獎，包括Alvar Aalto獎章、美國建築師協會金獎、美國進步建築獎等數十項大獎。

Holl是個低調不喜歡張揚的人，儘管已是享譽國際的建築名家，他還是刻意迴避成為明星建築師。Holl對哲學的本質相當感興趣，他很努力找出建築理念的潛在表達能力，認為：「光線、質地、細緻程度，以及空間重疊等要素的融合，就足以構成一種沉默而具有震撼性的理念，它遠超過那種執著於語言式的設計方式。」

Holl特別重視建築如何被人們所感知，他說：「若一項建築真的很優秀，人們就會在許多層次上對它有所反應，這不只侷限在有知識的成年人當中，還包括仍在扶壁行走的小孩。我把這視為我的目標，因為這是最真實的挑戰。」Holl除了對材料和空間做試驗，他還研讀了許多書籍，如松尾芭蕉的《奧州小道》，以詩意般的感觸，描繪在各段時空逗留時的內心之旅，或是柏格森的《物質與記憶》，以及史坦納的著作，這些都是Holl的設計理念來源。

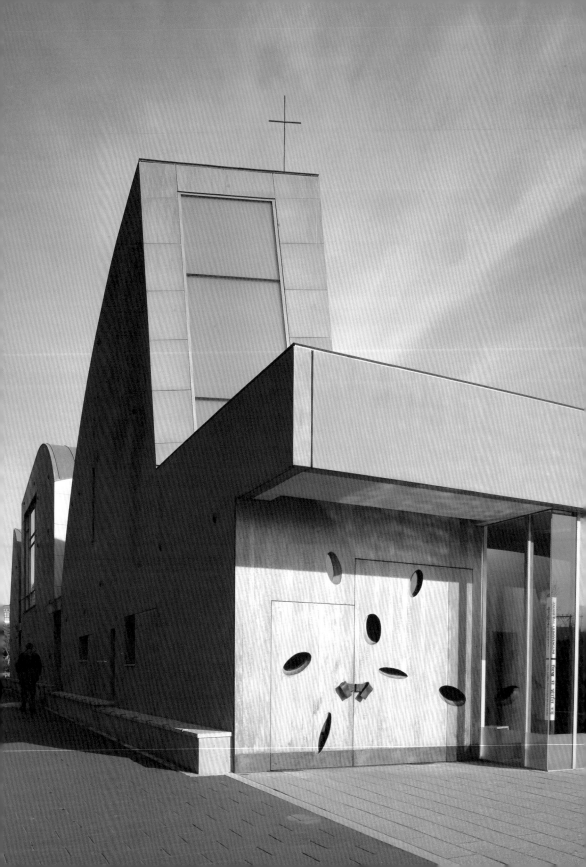

Chapel of St. Ignatius

聖伊納爵教堂

Architects：Steven Holl
Location：西雅圖・美國
Completion：1997

光是一種能量，人脆弱的時候極需要光，因此，不管什麼教派的教堂，當我們走進去時，最先感受到的也多半是光。人在黑暗中對光特別敏銳，建築師多以明暗手法來凸顯光的存在，較少像Steven Holl設計的這座校園裡的小教堂，以顏色變化來展現光的特質。這些紅、燈、黃、綠、藍、靛、紫等7種彩色光，分別被放置在7個「光容器」裡，代表上帝創世所用的7天。每個光容器的形狀不一，朝向也不盡相同，各有各的代表意義；南北向的光容器與社區和學校的活動有關，東西向的光容器則和宗教儀式有關。

Steven Holl設計的這座校園裡的小教堂，以紅、燈、黃、綠、藍、靛、紫等7種彩色光的變化來展現光的特質。

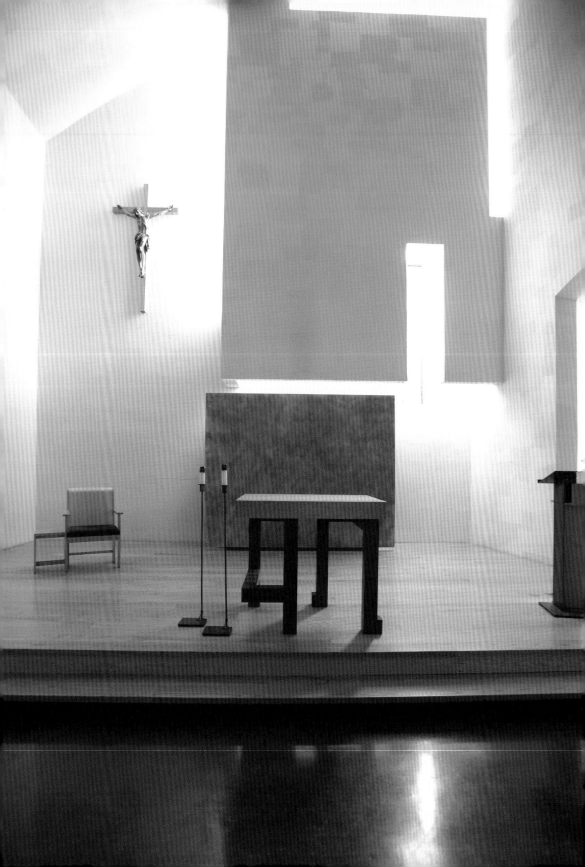

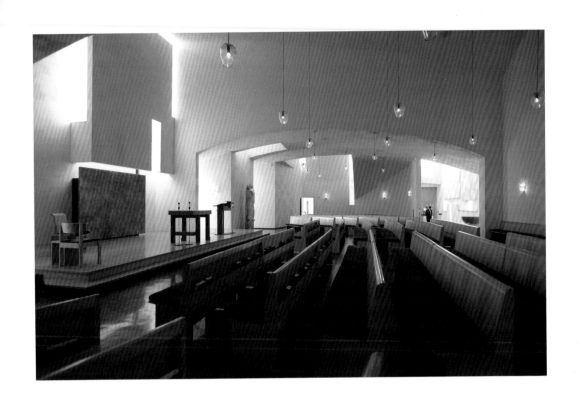

　　光容器上有彩色鏡面，天光穿過鏡面，再經由牆面上的折射板反照，室內空間因而有了絨毛般柔和的色彩，各種互補色域交織，讓人看了心曠神怡，也提振精神。到了夜晚，室內燈光經由容器向外放射，教堂成了一個發光體照亮著校園。教堂內部紅、藍、綠、金等神祕光池，讓人感受光的特質與能量，外部草坪和水池形塑出一種平和氣息，有安定人心神的作用。

　　Holl原本打算以「石箱」來裝載這7個光容器，後來為了節省成本，改用預鑄混凝土板替代。21片預鑄混凝土板牆，在基地現場，一天內就豎立完成。聖伊納爵教堂雖是一個現代的新型態教堂，但裡面仍能聽見古老教堂的神祕回音。這座教堂有手工打造的質感，讓人容易親近，玻璃記事板、門廊上的小地毯、玻璃燈具都是Holl親手設計的。Holl說，因為是小教堂，所以可以像布置家裡似的打理每個細節。

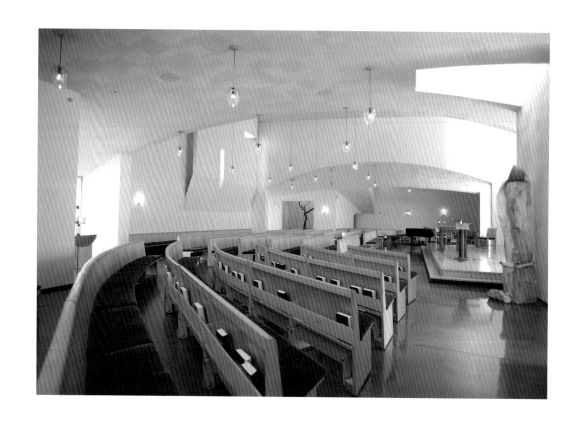

人對於建築的經驗多半是由視覺開始，看了之後若被吸引，就想進一步接觸。靠近後，聽覺、嗅覺變得明顯，但影響最大的可能是觸覺，因為身體是敏感的，即使還沒碰觸到，也會根據過去經驗先有反應。還沒碰到牆壁，我們就覺得它是硬實的，如果被那牆面的質感吸引，就會想動手摸摸看，讓我們的感覺更精準些。而這一觸摸又會形成一種記憶，等到下次再看到類似牆面時，不用觸摸身體就會有感覺。我們的建築體驗是以這種方式不斷修正，因此聖伊納爵教堂這類能呈現物質本性的建築，可以提昇我們的覺受能力，讓生活多些美好的記憶。

教堂有著手工打造的質感，讓人容易親近，玻璃記事板、門廊上的小地毯、玻璃燈具都是建築師親手設計的。

Simmons Hall, MIT

麻省理工學院學生宿舍

Architects：Steven Holl
Location：劍橋·美國
Completion：2002

　　設計需要靈感。對建築師來說，洗澡都可能是靈感的來源。這棟牆上有許多孔洞的麻省理工學院（MIT）學生宿舍，據說就是Steven Holl某天早晨洗澡時從海綿得來的靈感。海綿上有許多孔洞把水吸了進去再釋放出來，形體又回復原狀，沒有任何減損。MIT學生宿舍吸的可不是水，而是光。白天，將自然光引進；夜裡，將室內光外放。日以繼夜，光照著每位入住的學生和過往行人。

　　容納350位學生使用的宿舍，內設有小型劇場、會議室和餐廳。樓高10層，長382英尺，這樣的建築量體著

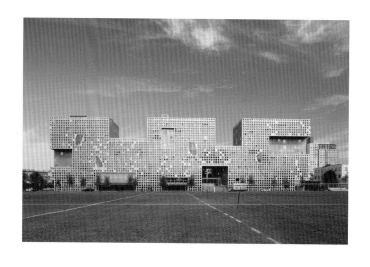

建築師設計靈感來自吸
水的海綿，可容納350
位學生的宿舍，樓高10
層，長382英尺，內設
有小型劇場、會議室和
餐廳。

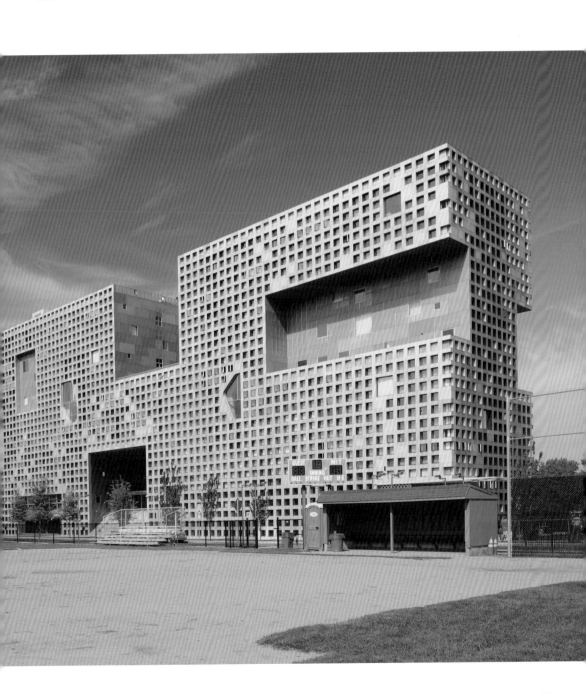

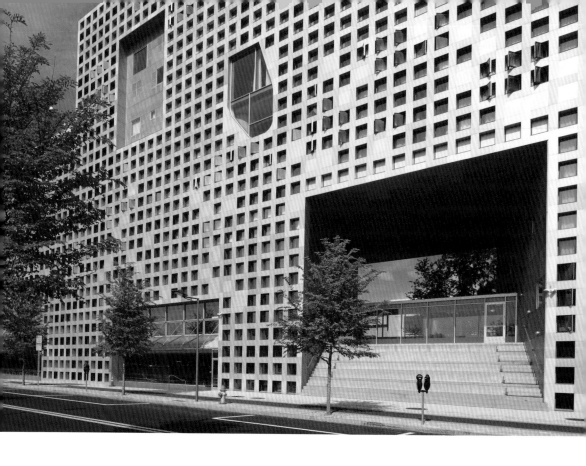

實不小。但Holl說，許多建築師在面臨建築量體太大時，總想把
它打碎成幾個小塊，他倒認為量體大小不是問題，如何讓每個局
部和整體都別具意義才是重點。多數人不喜歡量體太大的房子，
其實是討厭它的粗糙、乏味、單調，以及所產生的壓迫感、汙染
視覺，或通風採光不良等，如果這些問題都能解決，大又何妨！
Holl想創造的是各種可能性的建築，不受任何形式或風格限制，
而是依個案需要，藉由材料、質地、光線、色彩、空間等基本要
素的多重組構，讓使用者直接感受建築的物性本質。

　　宿舍外牆除了幾個大開口外，其餘都切割成方形格狀，少數格
子填實，大部分都是可開啟的窗戶；窗台有18吋深，顏色或紅或
黃或藍或綠，每個房間有9個窗格。宿舍臨街道，面向學校的大
操場。白天，從街道或操場上向宿舍望去，會因天氣陰晴、光線
強弱，和人所在位置的遠近、高低、視角的不同，而有不一樣的

宿舍外牆被切割成方形
格狀，少數格子填實，
大部分是可開啟的窗
戶；窗台有18吋深，顏
色或紅或黃或藍或綠。

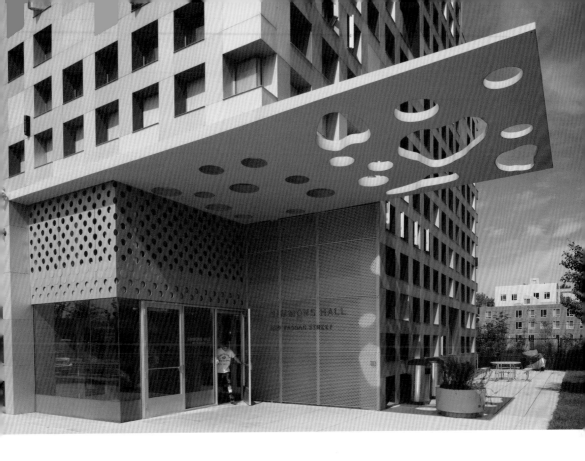

建築師藉由材料、質地、光線、色彩、空間等基本要素的多重組構，讓使用者直接感受建築的物性本質。

視覺感受。天氣晴朗陽光高照時，房子的色彩顯得特別豐富鮮豔充滿活力，但走兩步回頭一看，所有顏色都不見了，只剩一片銀灰，頓時讓人覺得沉穩冷峻；仔細一瞧，是窗框的陰影所致。到了夜晚，寢室的燈或開或關，忽明忽暗，有埋首苦讀的，有早早入眠的，有外出未歸的，又是另外一種多變的景象。

如何讓莘莘學子帶著一顆活潑好奇探究的心進入，並裝載著各種精彩的學習生活體驗和回憶離開，是此設計案最關注的焦點。MIT學生宿舍不僅外觀多變，室內空間更是奇特有趣。不規則的帶狀樓梯使空間也跟著舞動起來，有機狀的牆體和天窗所形塑的各種異型空間，充滿奇幻色彩，和外牆上硬邦邦的方格形成強烈對比。其實入口處牆體上的圓洞，和懸挑雨篷上的雲狀孔洞，早已暗示著裡頭「別有洞天」。

Part 2

感性

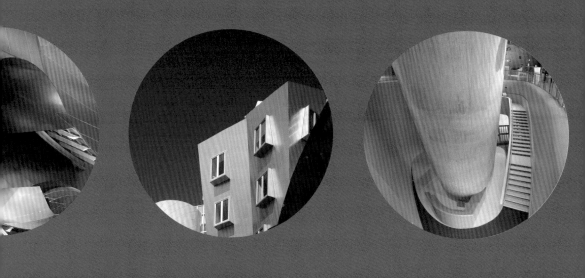

Frank O. Gehry

Zaha Hadid

感性的傳達

當代建築的性格

感性的建築有像人一樣的情緒、態度和想法。

有些房子看起來很快樂，有些看起來很憂傷；

有的表現得很友善，有的像是拒人於千里之外；

還有的一派輕鬆瀟灑自在⋯⋯

儘管建築的構成材料都不帶感情，可是業主、使用者、設計者都是有個性、有感情的人；倘若業主想將自己的身分地位透過建築來彰顯，當它是自我的延伸；或是建築師、設計師為了使用者的需求，刻意讓建築帶有豐富的情感；亦或業主沒要求，使用者也無需求，純粹是設計者將個人情感或理念注入其中，豎立個人風格；那麼，建築就會像人一樣有感性的一面。

感性的建築有像人一樣的情緒、態度和想法。有些房子看起來很快樂，有些看起來很憂傷；有的表現得很友善，有的像是拒人於千里之外；還有的一派輕鬆瀟灑自在，或是鬱鬱不樂拘謹彆扭；也有喋喋不休熱情奔放，或沉默不語冷漠無情；再如爭強好勝唯我獨尊、與世無爭善與人同、展現力道予人力量、弱不禁風需要人安撫等等，這麼多情緒表現不是對錯的問題，而是和適性與否有關。

快樂的房子未必好過憂傷的房子，要看使用者、訪客、過往行人，和社會大眾能否接受這樣的情緒。快樂的房子未必能給憂傷的人帶來快樂，憂傷的人需要的可能是看起來多愁善感的房子，就像聽療傷歌曲一樣有抒發情緒的效果。但麻煩的是，過一陣子心情變了怎麼辦？路過的人還好，只要忍受一下，可住在裡面的人總不能立刻就搬家吧！房子的情緒一發不可收拾，不像人一樣氣過了一會兒就好，或發現表錯情馬上可以調整過來，也因此太過感性的建築比較禁不起時間的考驗。

感性的建築或許會挑動人的情感、打擾人的情緒，讓人有些許的不穩定，但從另一個角度來看，它能打開我們心裡那扇緊閉已久的窗，讓我們原本遲鈍的感官也能重新活躍起來，發現原來從書本裡找了半天都找不到的東西，竟在巷前路口那棟新蓋樓房的窗台上。

———

代表建築物

Marques de Riscal里斯卡爾酒莊飯店
杜塞道夫Neuer Zollhof辦公大樓
麻省理工學院第32號大樓
BMW萊比錫廠辦中心
斐諾自然科學館

Frank O. Gehry

法蘭克·蓋瑞

建築是為人而建造的，必須具備滋長人心的情感，
激發人們的感受力。

設計理念
建築必須喚起人性的情感，不管是怎樣的反應，即便是怒氣也可以。

代表作品

1989｜維特拉設計博物館｜威爾·德國
1997｜古根漢美術館｜畢爾包·西班牙
1999｜新商業開發大樓群｜杜塞道夫·德國
2003｜洛杉磯迪士尼音樂廳｜洛杉磯·美國
2004｜麻省理工學院第32號樓｜劍橋·美國
2006｜里斯卡爾侯爵酒莊飯店｜埃爾謝戈·西班牙

榮獲獎項

1989｜普立茲克建築獎
1992｜高松宮殿下紀念世界文化獎
1999｜美國建築師協會金獎

常與藝術家來往的Frank O. Gehry，早年並不受建築師的重視。第一件作品1972年位於好萊塢的一棟商業大樓還招致同業的冷嘲熱諷，並被媒體稱為「破碎的陶藝」。Gehry說建築師視他為怪客，而藝術家總是站在他那邊，給他很多鼓勵。Gehry從藝術家那兒學到了許多，比方說拿廢棄物當媒材也能創造出完美作品。1978年他如法炮製，在加州Santa Monica以廉價的木夾板、鐵絲網及鋁浪板等工業素材，為自己打造了一棟住宅，從此聲名大噪。

1929年出生於加拿大多倫多，父母親是波蘭猶太人。Gehry從小就對繪畫、雕刻及古典音樂感興趣，17歲那年跟著家人移居美國加州。因家境貧窮，有兩、三年的時間，他得在白天從事卡車司機的工作，晚上到夜校讀美術。那時Gehry遇到一位影響他至深的陶藝老師，老師要他嘗試做建築，還介紹了一位當地知名的建築師給他，Gehry就此迷上了建築。

1954年Gehry取得了南加大建築學士學位，接著進入哈佛大學研究所攻讀都市計畫。畢業後他到洛杉磯一家大型事務所工作，這期間他不只做設計，還處理財務管理、對外溝通等大小事務，直到有一天老闆問他要不要以合夥人的身分參與公司的經營，他毫不猶豫就離開了。之後他前往歐洲，在那裡生活了一年，1962年回到加州成立自己的事務所。在1989年，他獲得普立茲克建築獎。

生長在猶太家庭的Gehry，從小就缺乏安全感，在多倫多時還因猶太背景被同學欺負。或許是潛藏在心裡的這份恐懼，他的作品常讓人覺得有點脆弱和不安。Gehry不相信有個清楚的、是非分明的世界，也不相信這樣的世界可以建造得出。Gehry身邊有位心理學家好友鼓勵他多傾聽自己內在的聲音，而他也會在做設計時特別關注內在的聲音，並相信自己的直覺勇往直前。

Gehry認為自己的建築作品風格是親切溫和的，不會把人逼到角落，並流露放鬆感，他說不這麼做就違反他的本性。不論是放鬆或不安感，總之Gehry的作品容易讓人「有感覺」。他說建築是為人而建造的，必須能夠喚起人性的情感，不管是怎樣的反應，能夠激發人感受力的才是建築，即便是怒氣也可以。而能不能讓人心裡滋長出某種感情，則是他評斷建築的基準。

Hotel Marques de Riscal

里斯卡爾侯爵酒莊飯店

Architects：Frank O. Gehry
Location：埃爾謝戈·西班牙
Completion：2006

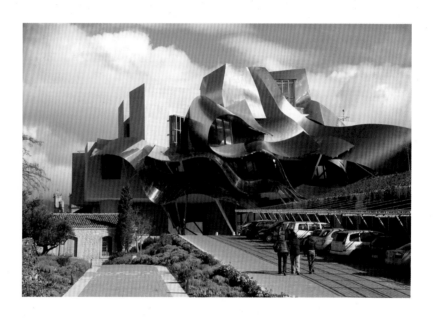

Frank O. Gehry的建築不管蓋在哪，總會引起不小騷動；他在加州的自宅，都多少年了，天天有人在那裡探頭探腦的；捷克跳舞的房子，時時有人拿著相機站在十字路待車流通過；畢爾包古根漢博物館，那就更不用說了，機場為她而擴建，城鎮因她而繁榮；西班牙Elciego也不例外，要不是有這座酒莊飯店，許多人這輩子大概不會到這裡來。

有150多年歷史的Marques de Riscal釀酒廠，以往並不對外開放，配合形象重塑計畫，酒廠方面不惜花費重金延請全球炙手

飯店占地10萬平方公尺，樓高度26公尺，有5層，外觀十分搶眼，尤其頂上那些扭曲纏繞的鈦金屬板色彩繽紛。

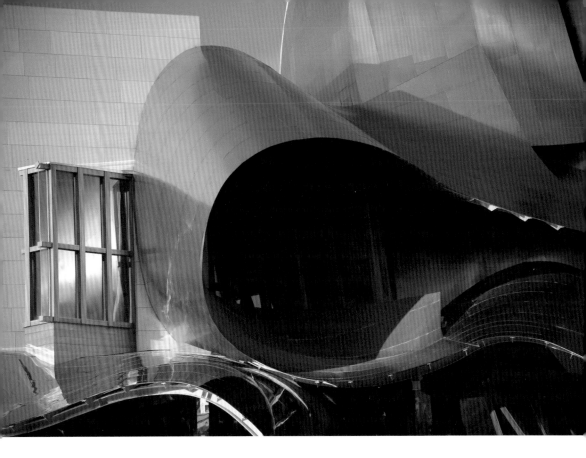

可熱的Gehry為酒莊建築開創新頁。當然，重金未必請得動大師，為了打動Gehry，除了請他前來酒莊小住體驗酒鄉迷人風情外，還餽贈多瓶Gehry出生年分的好酒。這招果真有用，據說大師在陳年老酒醺醉下，當場一口答應下來。2006年飯店開幕，Marques de Riscal順勢推出的「Frank O. Gehry 2001陳釀精選系列」，隔年還被Campsa指南評為西班牙最佳葡萄酒。

酒莊飯店蓋在葡萄園旁，外觀十分搶眼，尤其頂上那些扭曲纏繞的鈦金屬板色彩繽紛，有粉紅的、銀的、金的，在樸實的鄉村裡，大老遠就可以看見它；若碰上晴朗天氣，整座建築更是光芒四射，亮眼無比。酒業公關表示，粉紅代表酒色，金色是酒在瓶中的光影，銀色則是酒瓶上的標籤。Elciego以出產葡萄酒聞名，小鎮風情別有韻味，如今冒出這座造形奇特的建築，有人覺得突兀不搭，有人見怪不怪。當地居民又怎麼看？據說覺得新鮮呢。

建築物頂上那些粉紅、銀、金的鈦金屬板，光芒四射，亮眼無比，給人一種似乎只有在夢境中才會出現的「脫序」感。

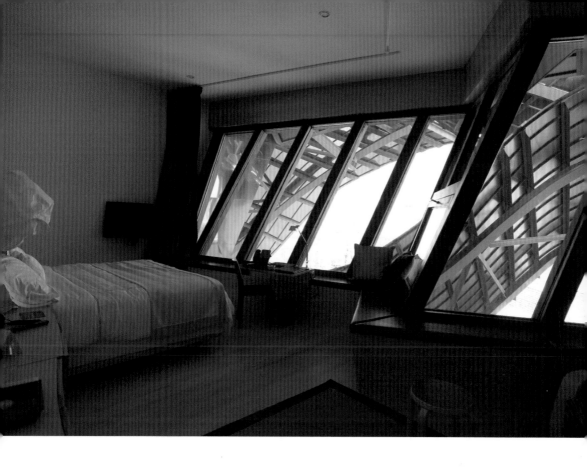

飯店有29間客房,位於地勢較高的南側,還可飽覽美麗的鄉村景致。

　　飯店占地10萬平方公尺,樓高度26公尺,有5層。底層為酒窖,接待大廳在2樓,與葡萄園同高。3樓有14間大小不等的客房,有趣的是,平面呈不規則狀,窗台歪斜甚至前傾,住在這裡,即便滴酒未沾也會有醉意。餐廳在4樓,一處公共用餐區,一處私人用餐區,還有數個戶外用餐露台,可以飽覽美麗的鄉村景致。5樓則為Marques de Riscal董事會使用的空間。另有一附屬設施酒療中心,有29間客房,位於地勢較高的南側,旁邊就是葡萄園。酒療中心和飯店之間有一座高架通道,由玻璃及金屬板組構而成,既科技又夢幻。

　　Marques de Riscal酒莊飯店如同Gehry的其他作品一樣,給人一種似乎只有在夢境中才會出現的「脫序」感,讓人覺得親切、輕鬆自在。或許是白天我們的生活過於壓抑,約束太多,因而潛意識裡渴望掙脫也說不定。

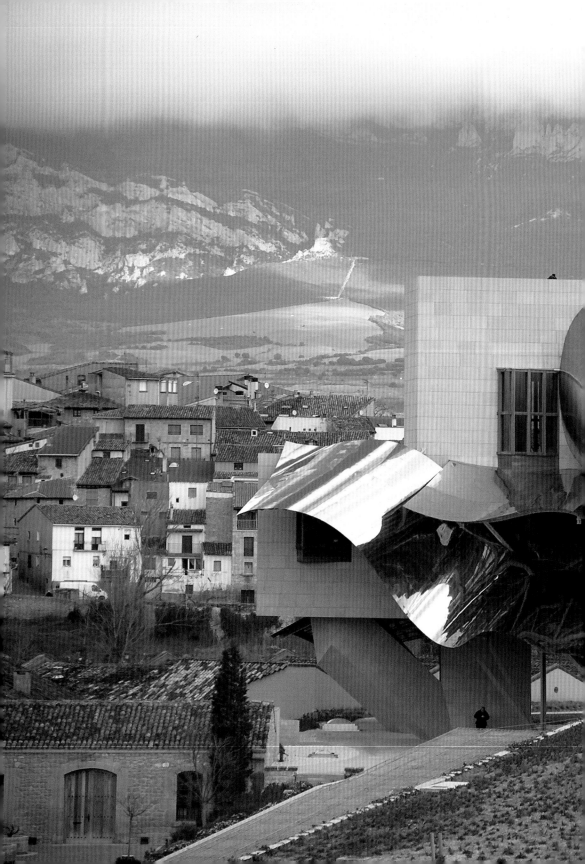

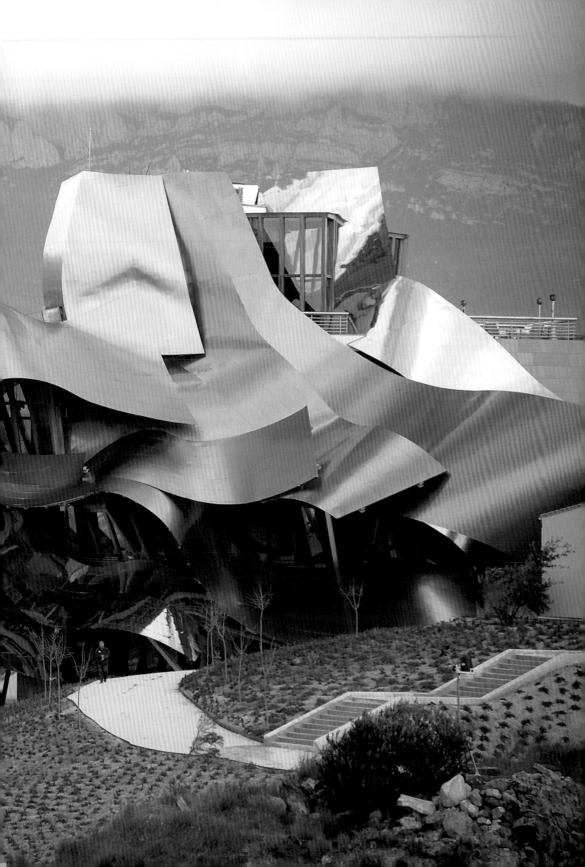

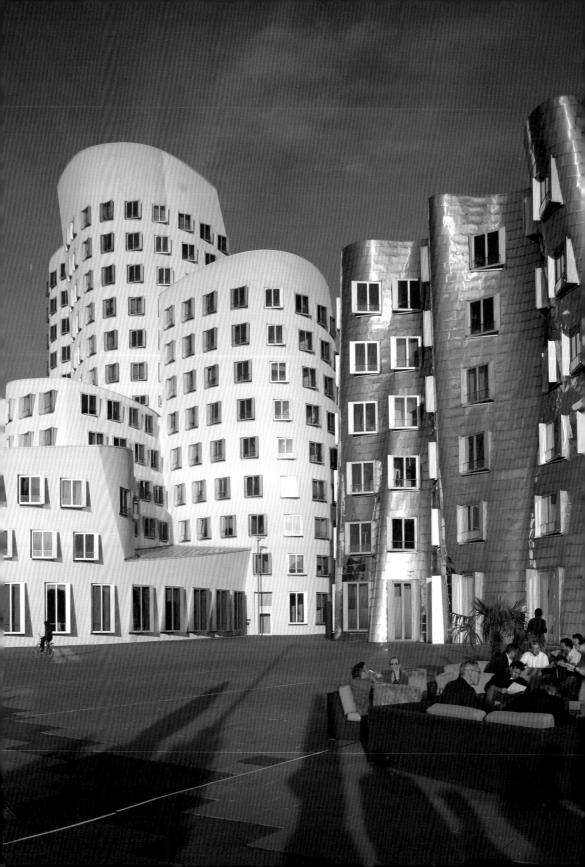

Der Neuer Zollhof

新商業開發辦公大樓

Architects：Frank O. Gehry

Location：杜塞道夫・德國

Completion：1999

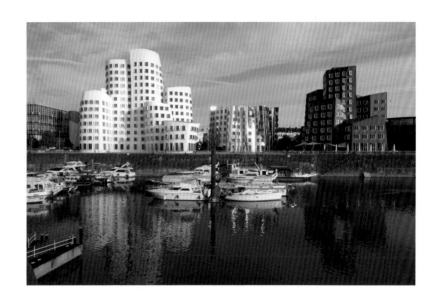

杜塞道夫萊茵河畔，矗立著三座彷彿醉客相互簇擁的大樓，不禁讓人聯想到布拉格那棟「跳舞的房子」。沒錯，都是喜歡顛覆傳統，總是不按牌理出牌的建築老頑童Frank O. Gehry的作品。Gehry完成這三座辦公大樓時已年過70歲，無法在酒精上尋求刺激，卻有本事讓建築品嚐醉酒的滋味。

基地所在是都市邊陲一個名為媒體港（Media Harbor）的新開發區，媒體港顧名思義是媒體通訊產業的相關發展區，那裡原是萊茵河畔的一個舊船塢區，有許多老舊廠房、廢棄倉庫和裝卸設

沿著河岸成一字形排開的三座辦公大樓，外層分別使用不同的裝修飾材，彷彿醉客般地相互簇擁。

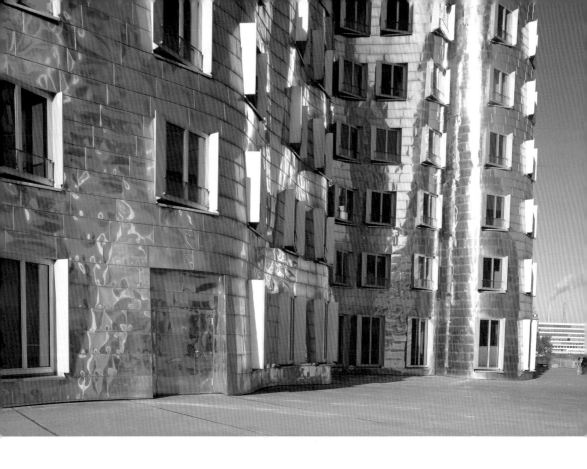

施。1976年起，德國政府著手此地的再開發計畫，目的是藉由舊港區改造來創造新的都市生命力，進而使杜塞道夫成為歐洲的創意產業中心。

該計畫並沒有將老舊的東西全都拆除，多數舊廠房和裝卸設施都被保留下來，部分登錄為古蹟，或加以改造保留外殼，內部再注入現代化設備。計畫內容還包括委請國際知名建築師設計辦公大樓、集合住宅和購物商場等各種用途的新建築。

Gehry設計的這三座辦公大樓，沿著河岸成一字形排列。南向臨街，稍做退縮配置；北向面河，一樓有開放式廣場，辦公室會議可以挪到廣場上來，相信在河邊開會比較容易達成共識。樓與樓之間也留有開放空間，便於行人在街道與河岸間穿梭。

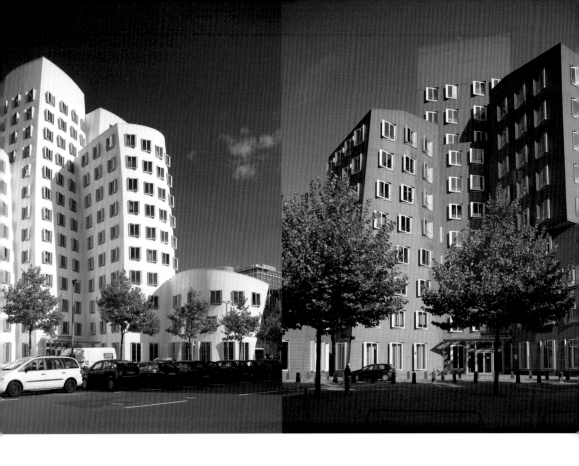

不同色彩、材質和形體
有利於辨識,但為了整
體性考量,建築師以同
樣型式的開窗將三座樓
串成一體。

　　三座樓的外牆均為混凝土板,外層分別使用不同的裝修飾材:
中間銀色棟用金屬片包裹,東邊白色棟以灰泥粉刷,西邊紅棕色
棟則是貼面磚。Gehry將每棟所需的量體分割成或高或低的幾個
小塊,再成串組構,盡可能使每個辦公單元都擁有大面積的水岸
視野。不同色彩、材質和形體有利於辨識,但為了整體性考量,
Gehry以同樣型式的開窗將三座樓串成一體。

　　媒體港再開發計畫分梯次進行,1999年,當Gehry這三座頗
具門面意味的創意建築完成後,其他建築師所設計的前衛建築也
陸續完成,如今水岸再發展已成氣候,不僅留有舊船塢的迷人韻
味,還有創新建築所灌注的蓬勃景象。

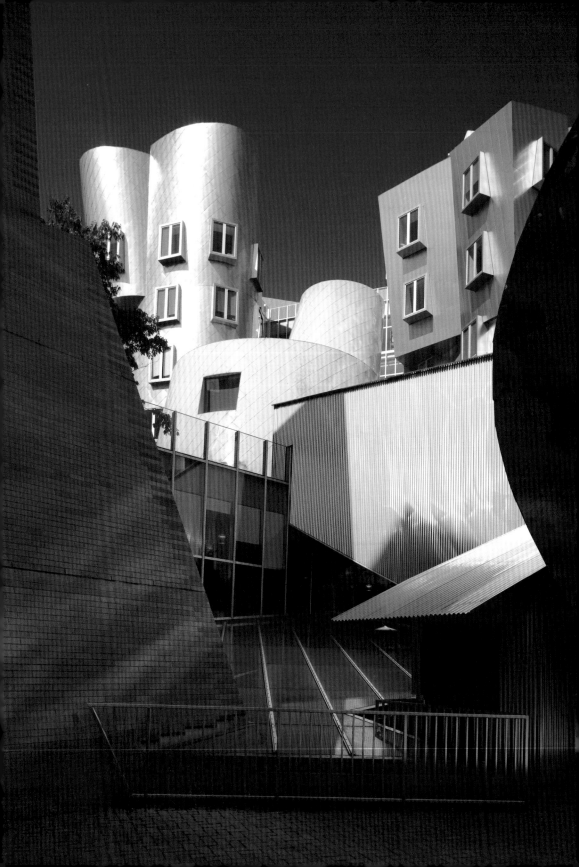

Ray & Maria Stata Center

麻省理工學院第32號大樓

Architects：Frank O. Gehry

Location：劍橋‧美國

Completion：2004

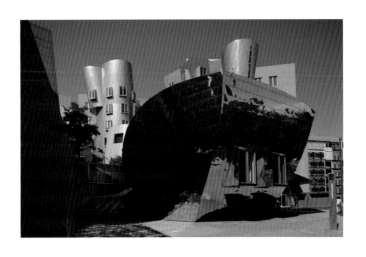

　　每個人心中多少都有些「房子該有的樣子」，但對創作者，尤其像Frank O. Gehry這類既前衛又經驗老到的建築師來說，任何形式都可以被轉化成建築，根本無所謂「該有的樣子」。也因此看Gehry設計的房子，若不當成藝術品來體驗，還真教一般人難以接受。就如2004年啟用的美國麻省理工學院（MIT）第32號樓，一堆東倒西歪、相互推擠又騷動不已的建築群，要不是擺在極重視創意的MIT校園裡，恐怕也會像Gehry的另一個設計作品——洛杉磯迪士尼音樂廳，興建過程歷經一波三折。

一堆東倒西歪、相互推擠又騷動不已的建築群，部分「臨時性」的材料讓人感覺建築尚未完成還存有活力。

　　MIT是當今世界最富盛名的理工大學之一。也許是學理工的人習慣以數字代替文字說明，MIT院內的大樓都以數字為名，雖然部分大樓也有「文字名」，如32號樓又名Ray & Maria Stata

Center，以捐助者的名字來命名，但學生還是習慣以數字稱呼。
據說MIT 的學生不喜歡讚美個人，除非這個人發現了什麼永恆不
變的宇宙定律，名氣若不如牛頓或愛因斯坦是不會被提及的。

　　32號樓的興建，起源於1999年MIT校長所推行的一項五年募款
15億的「MIT再造計畫」，該計畫包括校園硬體建設、鼓勵學生
研究學習的獎學金，和強化教學與研究的相關計畫等三大項目。
32號樓為硬體建設的其中一個部分，主要容納人工智慧實驗室、
資訊科學系、哲學系及語言學系等單位。校方請來普立茲克建築
獎得主操刀，希望藉由大師之手提振校園建築品質，使學生們在
實驗室裡也能發揮想像空間和冒險的思考，不為空間所約束，維
持學校慣有的創新精神。

　　這座搶眼的綜合教學大樓，從裡到外，有曲面牆，有斜面牆，
就是甚少垂直牆面，教授得習慣在30度角斜牆旁做研究。大樓
裡沒有傳統筆直的走廊，走道忽寬忽窄，空間多變，穿梭各室據
說像在走迷宮，離開研究室就走不回是常有的事。有教授索性借

建築物從裡到外，有曲
面牆，有斜面牆，就是
甚少垂直牆面，教授得
習慣在30度角斜牆旁做
研究。

大樓裡沒有傳統筆直的
走廊,走道忽寬忽窄,
空間多變,穿梭各室據
說像在走迷宮,需要借
助GPS導航。

助GPS,結果還把GPS考倒了,無法定位,只能說校方真是有勇
氣。外牆材料有磚,有鋁版,有不鏽鋼,類似時下流行服飾的
「混搭」,部分材料的「臨時性」讓人感覺建築尚未完成還存有
活力。這些設計手法堪稱天馬行空,然而,Gehry並沒有陷入虛
構的陷阱,也不沉迷於幻象的營造;他打造了許多可以彈性運用
的空間,以留白的方式允許教職員運用簡單方法改造或調整自己
的所屬空間。

Gehry喜歡被視為一個實際的、尊重空間需求、注意經費預
算、對業主來說是有用的建築師,但別人怎麼看他又是另一回
事。Gehry和建築師在一起時,建築師說他是藝術家,和藝術家
聚會時,藝術家又說他是建築師;這種情形雖讓他覺得無奈,但
其實他也不是很在意。Gehry曾在受訪中提到,對於建築是不是
藝術這類問題他一點都不感興趣,他不在乎個人或作品如何被歸
類,對所謂的建築類型或風格更是不管,他只管和業主充分溝
通,做出自己滿意、業主也滿意的作品。

Zaha Hadid

扎哈·哈蒂

我不相信和諧。
如果你旁邊有一堆屎，你也會去仿效它，
就因為你想跟它和諧嗎？

設計理念
憑直覺，喜歡從現存的秩序中解放開來，她的設計風格是「唯一、不同、原創」。

代表作品
1993｜維特拉消防站｜威爾·德國
2002｜伯吉賽爾滑雪跳台｜因斯布魯克·奧地利
2005｜BMW萊比錫廠辦中心｜萊比錫·德國
2005｜斐諾自然科學館｜沃夫茲堡·德國

榮獲獎項
2003｜密斯凡德羅獎
2004｜普立茲克建築獎
2009｜高松宮殿下紀念世界文化獎

喜歡穿著三宅一生服飾的Zaha Hadid，有人形容她是「永遠在噴火的火山」。Hadid的作品和人一樣充滿爆發力，連說話的語氣都十分帶勁。當被問及設計是否考慮與周圍環境的互動，她的回答是：「我不相信和諧，什麼是和諧？跟誰和諧？如果你旁邊有一堆屎，你也會去仿效它，就因為你想跟它和諧嗎？」

Hadid於1950年出生巴格達，家裡相當富有，小時候被父母送到教會學校就讀，從天主教修女那裡學到「要相信自己，女生也可以有所成就，也可以在科學學科上有很好的表現。」Hadid在11歲時就想將來要當建築師，上大學時卻是先唸數學，數學對她來說很簡單，「閉著眼睛都能做」。之後轉唸建築，1977年拿到AA（倫敦建築協會學會院）碩士學位，並加入Rem Koolhaas的大都會事務所，3年後，在倫敦創立自己的事務所。

Hadid自認是個很情緒化的人。她喜歡電影、芭蕾，可以從某些事物得到無比的快樂，但同時也會惱怒，非常惱怒。她說多數英國人都不知道要怎麼應付像她這樣的人。過去，當Hadid碰到不能溝通的人，她會直接對他們吼，不過，用意只是想嚇嚇他們，讓他們擔心而已；現在當然不那麼做了。倒不是成名讓她的脾氣變好，她現在依然我行我素，理由是「也許有時候你必須是個難搞的人，不然你只會得到平庸的設計，我們已經有夠多那樣的設計了。我不喜歡妥協，因此經常有摩擦。」

Hadid是第一位獲得普立茲克建築獎的女性，常被問及女性行事上和男性有否不同，她回說：「我不知道，因為我從來沒有當過男性。但是，顯然地，大多數的業主不太敢跟一個女性攪和。尤其要一個伊拉克女性來告訴他們怎麼做。」Hadid覺得自己的思考方式和典型的、理性看事情的歐洲人不一樣，他們有興趣的是清楚分明及可預測性，而大部分的建築師也是那樣。她比較是憑直覺，喜歡從現存的秩序中解放開來，她描述自己的設計風格是「唯一、不同、原創」。

Hadid說建築對她而言不是藝術，建築具有功能性，那牽涉到結構、力、工程學等等，建築不僅僅是一種表達。若不是為了表達，這份工作帶她的快感又是什麼？她的回答是「影響力」——她的建築影響著空間裡每一個人的每一天。而這影響力還從她的作品逐漸往外擴，2010年，Hadid被《時代》雜誌評選為全球百大最具影響力思想類人物。

BMW Central Building, Plant Leipzig

BMW萊比錫廠辦中心

Architects：Zaha Hadid
Location：萊比錫・德國
Completion：2005

　　這是個特別的經驗，參觀建築的同時順道看汽車怎麼生產。原本只是想看建築，看當今建築界最令人敬畏的女性建築師Zaha Hadid如何為車廠操刀而來。沒想到離開之後，滿腦子竟是那些有趣的汽車生產過程，以及挑高大廳上方，組裝好的車子像迴轉壽司送出來的畫面，差點把原本要關注的建築都拋到腦後了。

　　BMW萊比錫廠是BMW3系列的全球製造基地，也是近年來唯一落腳西歐的汽車廠。基地所在原是一片空曠的綠野，廠辦中心在設計時，製造工廠已經完

建築師以一個剪刀形的
剖面為設計發展主軸，
利用兩組交錯的階梯狀
平台連結上下兩樓層，
讓整個廠辦中心成為一
個連續性的區域。

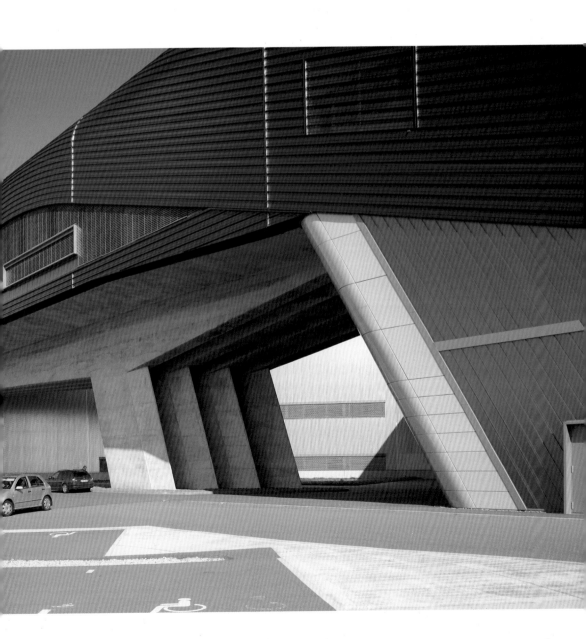

工，只留下一塊待被填補的空地。Hadid設計的廠辦中心，主要做為人流、物流聚合的場所，連結製造工廠的製造部、塗裝部和組裝部三個部門；生產線員工、工程師、管理部門員工及參訪賓客皆由此進出，生產中的汽車也從這裡經過。

Hadid以一個剪刀形的剖面為設計發展主軸，利用兩組交錯的階梯狀平台連結上下兩樓層，讓整個廠辦中心成為一個連續性的區域。第一組平台從鄰近大廳的地方，由北向南分階段升起，在建築物中心處和二樓樓板相銜接。另一組階梯狀平台，從南端的餐廳由南向北逐漸升起，與第一組平台相遇後，繼續揚昇至入口處上方。兩組平台之間所形成的長向挑空，下方是辦公區，上方設有車軌，將尚未完成的車子移往各個生產部門。

有別於傳統車廠藍領、白領分明的作業環境，BMW萊比錫廠不分族群和階級，只求團隊表現。因此，Hadid在設計上特別著

廠辦中心所有空間若不是採開放式，就是用透明玻璃隔間，或透過動線安排增加人員之間的互動。

有別於傳統車廠藍領、白領分明的作業環境，BMW萊比錫廠不分族群和階級，只求團隊表現。

重空間的連結與穿透性、人與人之間的互動，以及人與物（產品）之間的關連。所有空間若不是採開放式，就是用透明玻璃隔間，或透過動線安排增加人員之間的互動。例如將工程部門與行政區域安排在生產人員進出和午休的動線上；白領的工作區域在1、2樓都有分布，而部分藍領的儲物間和社交空間也設置在2樓；另有藍領和白領共同使用的社交空間。

參觀時，解說員強調此案的理念是打破族群、階級界線，打破生產與被生產的界線，打破勞方與資方的界線，而反應在空間設計上也的確如此，不過感覺上人心裡的分別好像沒那麼容易去除。無論如何，BMW萊比錫廠辦中心透過建築美學展現出與全球其他車廠不同的造車理念，讓汽車生產與工作思維空間融為一體，確實是別具一格，也因此，自落成以來已吸引非常多的人士前往參觀。

Phaeno Science Center

斐諾自然科學館

Architects：Zaha Hadid
Location：沃夫茲堡·德國
Completion：2005

人都有理性和感性兩個面向，當感性面向發現了
某個神祕事物，而理性面向覺得不可解時，有人就會
好奇地想要得到合理解釋，而開始一連串的「科學探
索」。因此科學館之類的建築，就不會是一個純然的
理性組構，而忽略人的感官和多種覺受。Zaha Hadid非
常清楚什麼樣的建築會讓人有感，在設計沃夫茲堡斐
諾自然科學館時，便以「引發好奇與發現神祕」為構
想主軸，不但讓建築外觀極具感染力與吸引力，還利
用精確的系統控制，使進館的訪客體會某種複雜，甚
至不可思議的感覺。

斐諾自然科學館座落在德國沃夫茲堡市中心，做為
福斯汽車城的入口門戶，從規劃之初就被定位在「新

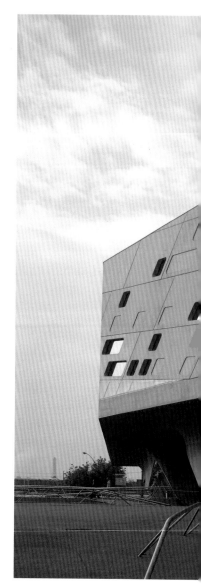

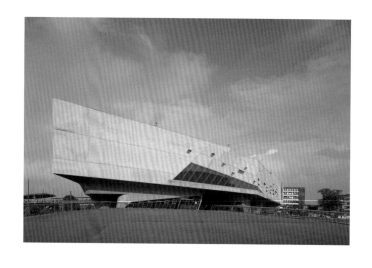

斐諾自然科學館建築外
觀極具感染力與吸引
力，還利用精確的系統
控制，使進館的訪客體
會某種複雜不可思議的
感覺。

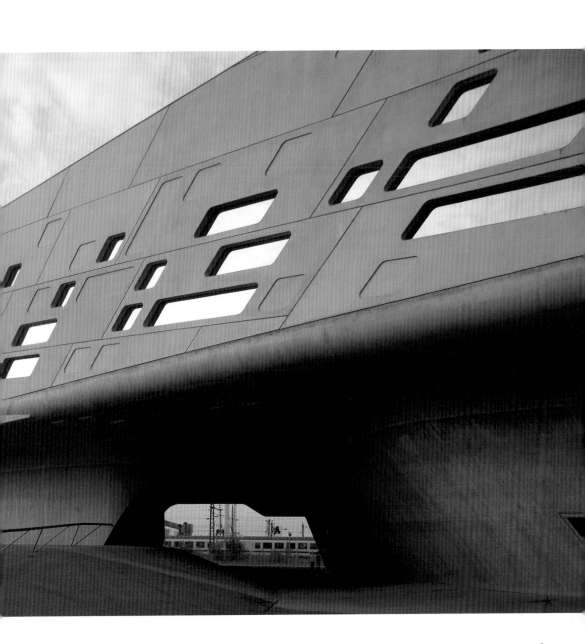

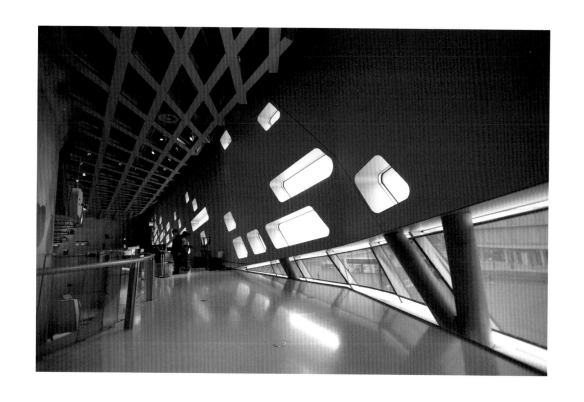

舊城間的新中心點」，除了科學館該有的功能外，它還需串連既有的文化設施，並化解老城的沉重和封閉。由於複雜的城市動線在此交叉，為了不破壞原有的都市紋理，Hadid以幾個下窄上寬的漏斗狀支柱將建築物架高，讓街上行人可以從中穿越。被架高的科學館外觀頗具氣勢，尤其是那壯碩的漏斗狀支柱，但不至於給人壓迫感，相反的，支柱與支柱之間的神祕「洞穴」相當引人好奇，讓人想一窺究竟。

　　Hadid說，漏斗形體不是天上掉下來的，而是分析沃夫茲堡城市軸線所得的結論，也就是從城市環境的客觀要素來塑造建築物的內部空間。漏斗狀支柱除了做為結構元件外，還有其他功能，如當出入口使用，或做為講堂、書店、展廳，其中一支柱有電梯直達主展廳。而到了主展廳，仍會見到貫穿整座樓的漏斗狀支柱。

為了不破壞原有的都市紋理，Zaha Hadid以幾個下窄上寬的漏斗狀支柱將建築物架高，讓街上行人可以從中穿越。

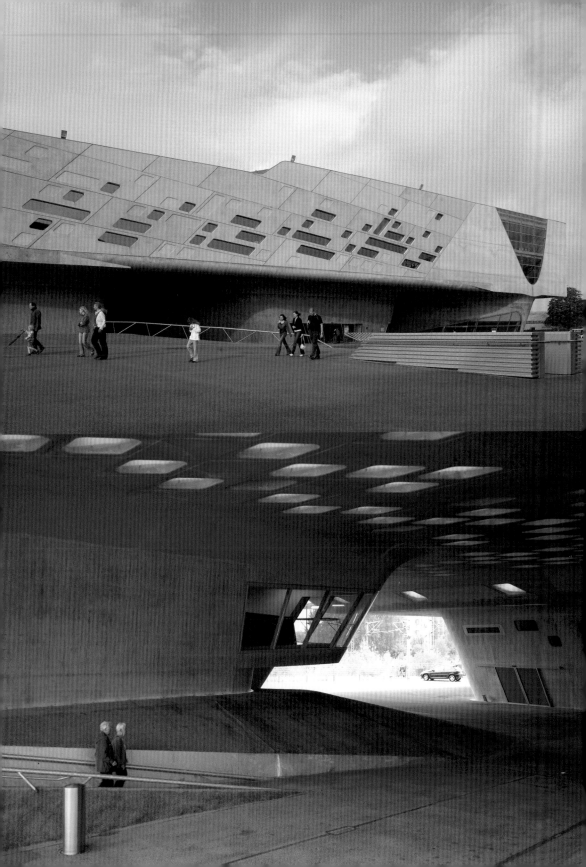

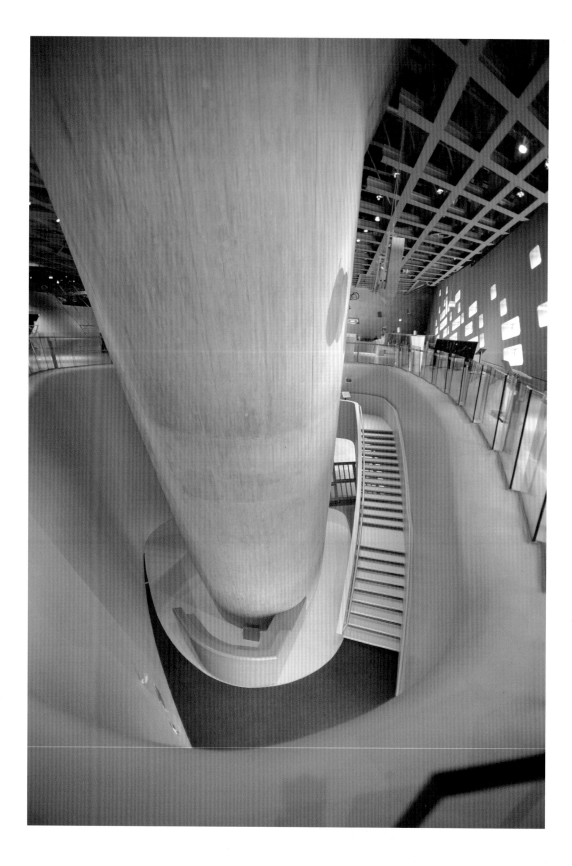

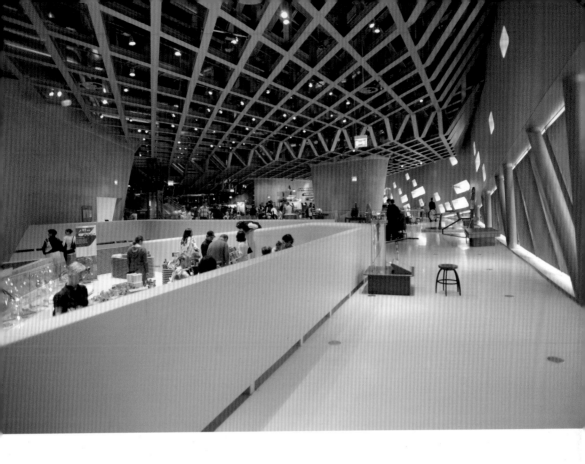

漏斗狀支柱除了做為結構元件外，還有其他功能，如當出入口使用，或做為講堂、書店、展廳，其中一支柱有電梯直達主展廳。

科學館的展覽方式和一般藝術展覽不同，Hadid將此館的布展方式喻為「爆炸的粒子序列」，就像石頭爆開後，碎片散落四周，她希望訪客感受到空間的開放、自由和隨意，借此鼓勵訪客安排自己的參觀動線。的確，這裡讓人覺得自由，可以很隨興想看什麼就看什麼。但這「隨興」背後其實有一套精密的系統在控制，譬如訪客的視線會被奇特的曲面或拐角吸引，或在昏暗的空間裡，視線自然會朝亮處去，而展品就「剛好」擺在那兒。因此，Hadid這個作品看似充滿爆發的感性，背後目的其實是理性的，和Frank O. Gehry的作品以感性面向貼近人性有所不同。

Part 3

理
性

當代建築的性格

理性的組構

理性建築比較沒有情緒，或壓抑著情緒，
其表現是穩定的、平衡的、和諧的、
對稱的、有序的、規律的、合理的、
規矩的、冷靜的、安全的、可靠的、
簡單的、實際的。

人因為有感，心裡常浮動，需要理性來平衡。看到別人家的精美豪宅，心裡半自羨慕半自難過，但仔細算算，不吃不喝一輩子也沾不到邊，算了吧。當城市裡的建築都在各自標榜我最高、最美、最環保、最節能、最富創意、最有品味時，我們希望新蓋大樓就不要再說什麼了。現代都市生活，交通擁擠，工作忙碌，心情浮躁，需要的是能平撫情緒安定人心的建築；倘若不能，至少不要再刺激我們的感官，即便是充滿詩意的建築，都可能讓人承受不起。

建築承載著眾人的慾望與情緒；業主邊壓低成本，邊增添要求；屋主希望低價買進，高價賣出；使用者稍感不適或不便，就會上網抱怨，昭告天下；鄰居不許你阻礙他的視線，影響環境，破壞房價；當科技有新發明，新的材料和設備問世後，得搶先使用，以免跟不上時代；當業界有什麼流形樣式出現，得跟進才不顯落伍；當社會有新的環境議題，如溫室效應、節能減碳等，得做必要的回應，免得落人口實。

建築師在面對這麼多人的多樣要求，必須抽絲剝繭，化繁為簡，想方設法，才能滿足所有人的需求。其組構過程如果不夠理性，後果就難以收拾，因此絕大多數建築的骨子裡都算是理性的。至於外顯部分，除非必要或個性使然才會不經意地宣洩情緒，否則建築師大概不會刻意表現個人情感或特殊理念來增添亂子吧。於是，愈都市化的地方，理性建築愈多。

相對於感性建築有著喜怒哀樂的情緒，影響人的心情，理性建築比較沒有情緒，或壓抑著情緒，其表現是穩定的、平衡的、和諧的、對稱的、有序的、規律的、合理的、規矩的、冷靜的、安全的、可靠的、簡單的、實際的。當然如果每棟房子都是這種調性，我們可能也會受不了，而期待感性建築帶給我們一些樂趣。人心是如此捉摸不定，我們需要的建築自然也不會固定在某種特定形式上。

———

代表建築物

北京首都機場T3航站樓

瑞士再保險公司倫敦總部大樓

Boyd藝術教育中心

北京國家大劇院

美國國家藝廊東廂

德國歷史博物館

Miho博物館

礦業同盟設計與管理學院

紐約新當代藝術館

十和田現代美術館

Norman Foster

諾曼・佛斯特

我希望自己的建築作品都是樂觀之作，
為人帶來希望，感受明亮與振奮。

設計理念
運用高科技，展現出清新、開放、明亮的風格。

代表作品

1986｜香港匯豐銀行｜香港・中國
1998｜香港赤鱲角國際機場｜香港・中國
2004｜瑞士再保險公司倫敦總部大樓｜倫敦・英國
2008｜北京首都機場T3航站樓｜北京・中國

榮獲獎項

1990｜密斯凡德羅獎
1999｜普立茲克建築獎
2002｜高松宮殿下紀念世界文化獎

香港新機場、北京機場T3航站樓的建築師Norman Foster，是個熱愛飛行的人，除了設計機場，他也曾為航空公司設計飛機的外觀和內裝。Foster經常駕著私人飛機或直昇機前往想去的地點，不過，那是當了建築師成名之後才可以如此隨心所欲，小時候的他可是被困在一個破敗的貧民區裡，只能藉由模型飛機和書本幻想著有一天真的能夠飛出去。

1935年出生於曼徹斯特，父母皆為工人，當時Foster身邊沒有任何人想過要去上大學。多虧當地有座圖書館，14、15歲的Foster在那裡發現了Frank Lloyd Wright和Le Corbusier的作品與書籍，令他愛不釋手。16歲時，因沒有錢也沒有獎學金，Foster只好輟學。為了生活，他曾到麵包店打工，也賣過家具，開過冰淇淋販賣車，還當過舞廳的門口警衛。21歲時Foster重回學校，進入曼徹斯特大學就讀，並依志向選擇了建築學和城市規劃。

大學時期，Foster常騎著單車四處去看房子，尋找美麗的建築物，除了經典建築，他也會仔細觀察簡樸的大廈、穀倉及風車。他還因畫了一座風車而贏得英國皇建築協會所頒發的銀質獎章，那時他剛開始學建築，暑假作業就是畫一棟知名且歷史悠久的建築物，他是第一個挑戰這項任務的學生，卻畫了個不被認為是建築的風車；若不是得獎，他肯定被當。1961年在曼徹斯特完成學業後，Foster拿到耶魯大學建築學院的獎學金而前往就讀，在那裡取得了碩士學位。

1963年，Foster和妻子以及Richard Rogers夫婦組成四人小組，他們探索高科技，崇尚輕質技術；直到1967年，才自立門戶。Foster特有的高科技建築風格，不但在英國本土受重視，也廣被世界各地所推崇。1986年建成的香港匯豐銀行，令Foster在國際建築界聲名鵲起；之後的香港新機場更是將他的聲望推至頂峰；1990年因其在建築方面的傑出成就，被英女王冊封為爵士；1999年獲得建築的最高榮譽普立茲克建築獎。Foster的作品風格清新、開放、明亮，他曾在一次受訪中提到：「身為建築師，必須保持樂觀的心態。我希望自己的建築作品都是樂觀之作，為人帶來希望，感受明亮與振奮。」

Beijing Capital Airport T3

北京首都機場T3航站樓

Architects：Norman Foster
Location：北京‧中國
Completion：2008

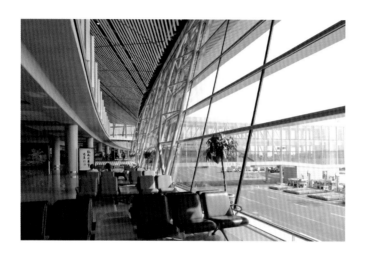

「北京首都機場T3航站樓外形宛如一條巨龍」，網路上都是這麼寫的，但實地走一回才知道要看見那條龍可真不容易。Norman Foster以龍為意象打造這座中國新國門，曲面金色屋頂象徵龍背並與紫禁城相呼應。可是除非在飛機起降時，還得跑道「正確」、白天、靠窗坐，並掌握剎那片刻，才能「見龍在田」。要不到了地面，在大屋頂底下，連要看個龍影都很難。

T3航站樓是2008北京奧運配套工程中，規模最大、投資最多的建設，總建築面積98.6萬平方公尺，有170個足球場大，也比倫敦希斯洛機場1至5號航站樓相加的總面積還要大出17％；花費275億人民幣，相當於10個北京國家大劇院的經費；工期僅僅3年9個月，在施

Norman Foster以龍為意象打造這座中國新國門，曲面金色屋頂象徵龍背並與紫禁城相呼應。

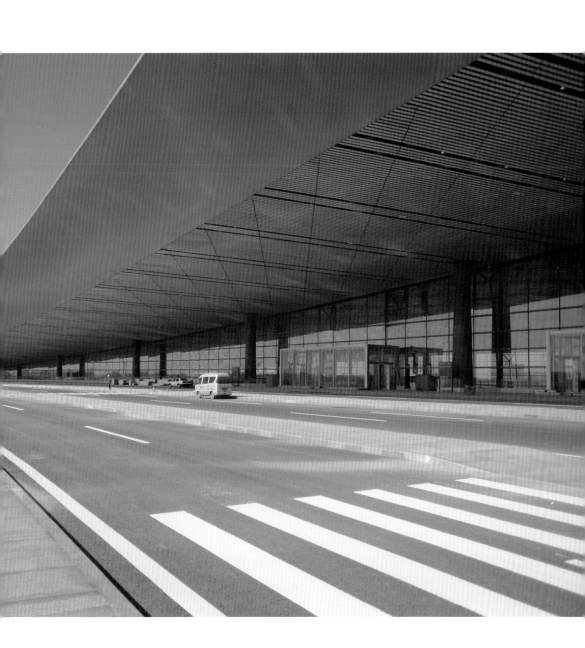

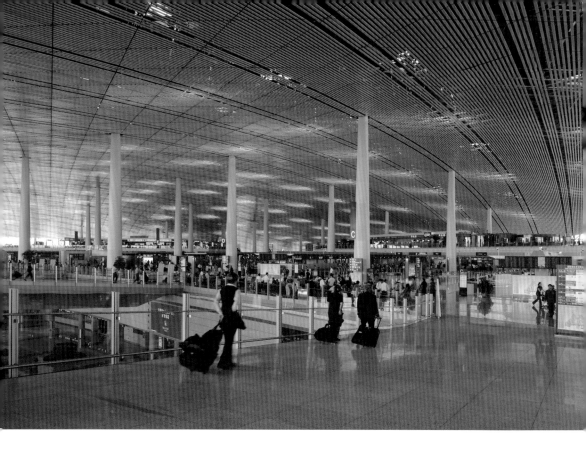

工高峰期，工地上同時有5萬工人在忙碌，可以想像那協調管理是何等壯舉。

航站樓入口處有長達800公尺的曲面懸臂式挑簷，原設計寬度為65公尺，比現在的35公尺更為壯觀。

　　全長3公里的T3航站樓，依功能區分為T3C、T3D和T3E三個區段。T3C用於國內國際乘機手續辦理、國內出發及國內國際行李提取；T3D暫用於奧運及殘障奧運會期間包機保障；T3E用於國際出發和到達。為了使邊長最大化，增加機位數量，T3C和T3E呈「人」字形對稱分布在航站樓南北兩端，中間段再由「一」字形的T3C來串連。T3D和T3E之間有一條輸送旅客的捷運系統，時速可達80公里，每小時可運送8200名旅客。航站樓的色系由16種顏色漸變而成，從T3C入口處的紅色、橘紅色，漸變到T3E末端的金黃色，旅客要是不明身在何處，看看天花板上的鋼架顏色就知道了。

　　航站樓入口處有長達800公尺的曲面懸臂式挑簷，原設計寬度為65公尺，比現在的35公尺更為壯觀。據說在工程進行到一半

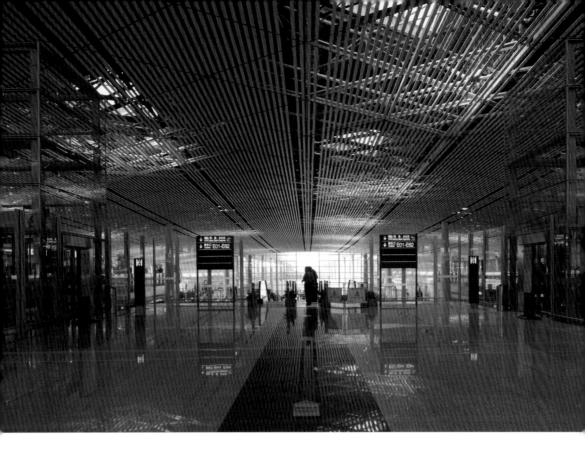

航站樓的色系由16種顏
色漸變而成，紅色、橘
紅色，漸變到金黃色，
旅客只要看看天花板上
的鋼架顏色，就知道身
在何處了。

時，才發現挑簷過大可能導致室內光照度不足，為了不影響節能
效果，只好更改簷寬。此外，北京整年下來的溫度變化極大，對
T3工程來說是一大挑戰。工程師除了仔細調整每個屋頂連接點或
鬆或緊，以因應熱脹冷縮可能導致的支柱彎曲，並且在支柱和屋
頂間設置了32組熱膨脹連接點，使其沿著結構滑行，避免屋頂遭
受破壞。

除了強調中國意象，Foster在環保節能上也費了許多心思；300
多扇龍鱗般的天窗朝向東南，可大幅度減少白天的燈光照明；部
分天窗可自動開啟通風，調節室內溫度；航站樓兩側的玻璃幕牆
採用中空低輻射鍍膜玻璃，既可採光，又具隔音隔熱效果；還有
可匯集雨水的調節水池、讓冷氣重複利用的空調系統等。機場裡
的旅客多半來去匆匆，很少有人會感受到什麼建築意象，倒是建
築師賦予航站樓的舒適、便捷、明亮、充滿活力與生命力，每個
人多少都感受得到。

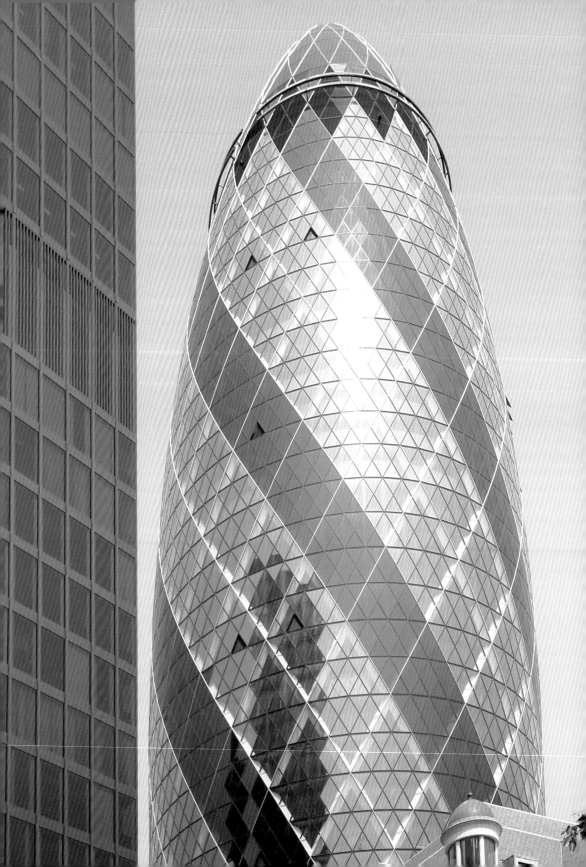

Swiss re London Headquarters

瑞士再保險公司倫敦總部大樓

Architects：Norman Foster
Location：倫敦‧英國
Completion：2004

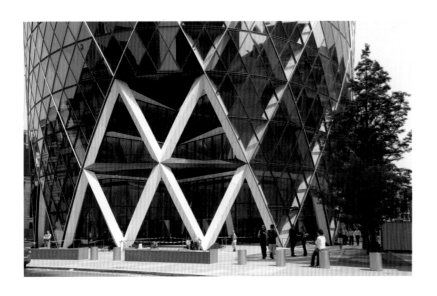

建築外型像子彈，也像
大黃瓜的瑞士再保險大
樓，樓高180公尺，共
40層，在網狀玻璃穹頂
籠罩下，十分醒目。

　　這一棟在某部電影裡曾出現過的瑞士再保險大樓，有人說它
像子彈，也有人說像黃瓜，樓高180公尺，共40層，由Norman
Foster設計，是倫敦第一座獲批准高度可以超過聖保羅教堂的摩
天鋼構大樓。儘管位於倫敦舊城區，附近道路狹小，旁邊又有一
棟19世紀的老教堂，業主瑞士再保險公司仍希望總部大樓在外形
上能別出心裁。Foster因此提出一個子彈造形方案，不僅外觀獨
特，還可以讓氣流快速通過，減少風阻。

樓板呈「花瓣」狀，在花瓣與花瓣間的夾縫是一個三角形天井，正中央「花蕊」部分是電梯、樓梯、廁所等公共空間。

此設計強調環保和節能，雙層玻璃帷幕中間夾有一層空氣層，主要用來隔熱，部分窗戶設有電腦感應器，以控制室內溫度及換氣。各層平面雖同為圓形，但隨著樓層不同面積會略為放大或縮小。樓板沒有占滿整個圓，而是呈花瓣狀，「花瓣」與「花瓣」間的夾縫是一個三角形天井，正中央「花蕊」部分是電梯、樓梯、廁所等服務性空間。

每層樓有6個天井，為了確保光線能充分穿透室內，並利用壓力變化促使空氣流通，每上一層，「花瓣」就旋轉5度，因此天井呈螺旋狀；外觀上顏色較深的旋轉「色帶」裡面就是天井。天井與雙層玻璃帷幕中間所夾的空氣層相通，可提高大樓的散熱效果。

由於造形特殊，建築師在結構設計上煞費苦心，先是從傳統的柱樑結構思考，始終找不到好對策，後來乾脆就順著大樓既有的邏輯，讓螺旋天井的動力帶動結構發展，以對角式結構循著天井的流動前進。最後，建築師決定以三角結構做為大樓骨架，其特點是：強韌穩固、力量自動取得平衡、結構較輕較薄、降低大樓重量，且符合經濟效益。

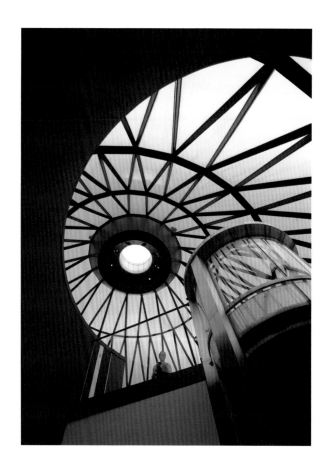

　業主原本打算將大樓的室內也交由Foster事務所設計，但後來改由班奈特公司主導，頂樓和大廳則聘請Foster事務所當顧問。Foster得知消息後非常不能接受，因為大樓的內部和外部設計理念本是一體，很難切割為二，但決定權在業主，建築師只能尊重業主的決定。

　為了鼓勵民眾利用大眾運輸工具，這棟大樓並沒有設置停車位。辦公空間開闊明亮，每層樓靠近天井的「露台」成為最受歡迎的休閒區、咖啡吧。頂樓有一個高級酒吧，在網狀玻璃穹頂籠罩下，氣氛十分迷人，360度的視野景觀絕佳，不過僅供內部員工使用，外人只能透過登記參觀方式感受氣氛。當我們前往參觀時，正值他們高階主管用餐，因此大夥被要求得換上皮鞋，對旅人來說這有點困難，只好輪流進場。還好，進去時他們已用完餐走了，要不氣氛會被我們搞砸的。

每層樓有6個天井，為了確保光線能充分穿透室內，每上一層，「花瓣」就旋轉5度，因此天井呈螺旋狀。

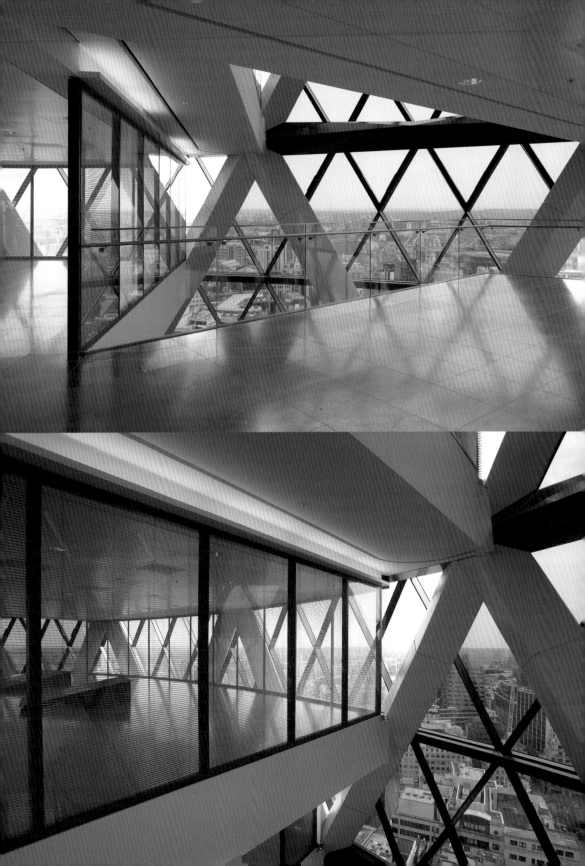

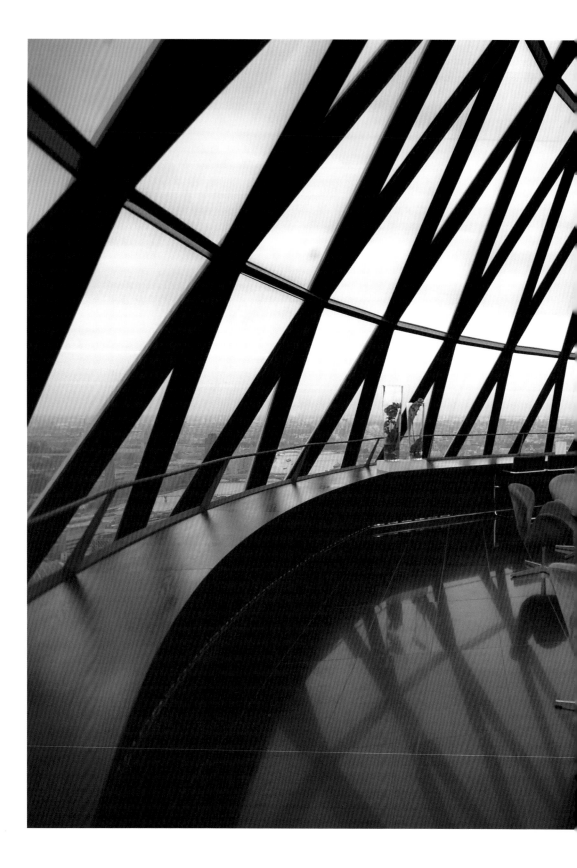

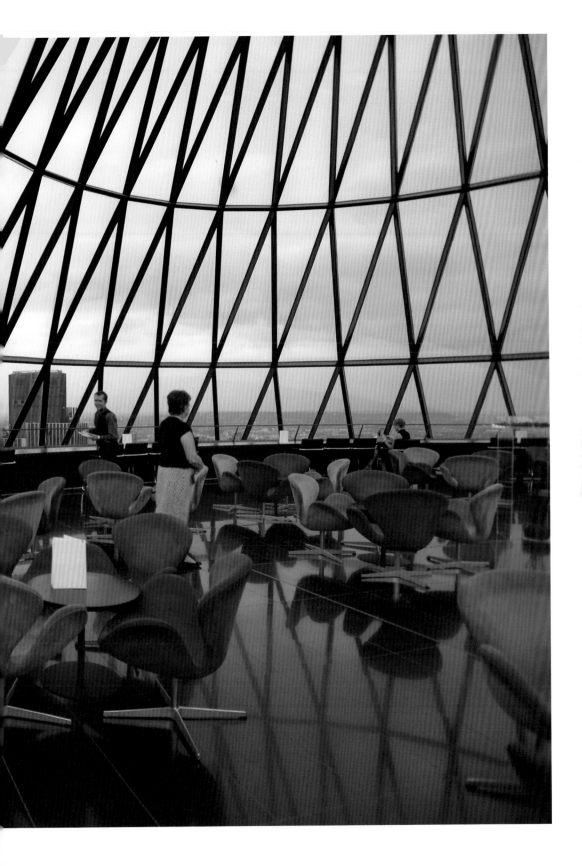

www.ozetecture.org/oze_NEW_index.html

Glenn Murcutt

格蘭·穆卡特

不掌握語言文字，就沒辦法寫詩；
愈了解前人的建築，我們的建築語彙就愈豐富。

設計理念
建築不驚擾大地，以澳洲原住民古老的「輕觸大地」智慧，與自然和諧共處。

代表作品
1980｜尼可拉斯尼可拉斯之家｜歐文山·澳洲
1992｜穆卡特之家｜肯普西·澳洲
1999｜鮑伊德藝術教育中心｜西坎貝沃拉·澳洲

榮獲獎項
1992｜澳洲建築師協會金獎
2002｜普立茲克建築獎
2009｜美國建築師協會金獎

2002年普立茲克建築獎宣布時，得主Glenn Murcutt比任何人都還要訝異。他從沒想過要得獎，結果就得了；從沒渴望經常接受採訪，但各種採訪始終未斷。Murcutt說他不過是遵循著自己內心深處的聲音在工作，沒想到引來那麼多人的關注。得獎後頭一、兩年，他形容「簡直是個災難」。多數時候都獨立作業的Murcutt，為了一一回覆那上千封的祝賀信，工作進度被迫延後6個月。

1936年出生於英國倫敦，1961年從新南威爾士大學畢業。在成長過程中，父親給Murcutt的教育是：「生活中，大多數人都在從事普普通通的工作，所以不論你做什麼，重要的是竭盡所能地將它做好。」1970年，Murcutt在雪梨開業。除了當建築師，他也在世界各地教學和演講。Murcutt的設計是在澳洲的地理、氣候條件下鍛造出來的，他將現代建築材料融合的同時，關照了周圍的景觀以及氣候的變化。

十數年來，Murcutt有著成群的業主排隊等待他做設計。Murcutt偏好小型案例，原因無它，只為了有更多機會親自實驗通風、建材、光線、氣候、空間及基地特性等建築元素。Murcutt以澳洲原住民古老的「輕觸大地」智慧來處理建造的問題，從不大量開挖，盡可能減低對大地的驚擾，建材選擇生產過程能源消耗最少的，構造工法選擇最簡易施作的，並以在地的自然及人文景觀為其首要考量。

天氣涼就加件外套，天氣熱就穿輕薄的衣服。對於建築，Murcutt也有類似的追求，希望建築能夠對氣候有所反應，就像人可以增減衣物一樣。Murcutt做設計所考慮的氣候因素，不僅包括熱量，也包括海拔、緯度、太陽高度、主要風向和山的距離、離海的遠近等等。可他說，100年前和別人這樣講，沒有人會有疑義，因為當時都是這樣做。但現在，在大多數的國家，尤其在美國，人們會驚嘆地說：「難道不能用空調嗎？」

Murcutt的現代派風格深受Mies van der Rohe的影響，對此他的解釋是：「不掌握語言文字，就沒辦法寫詩；愈了解前人的建築，我們的建築語彙就愈豐富。一旦掌握了語言，就會找到合適的方法。注意，我不是說新的方法，為了求新求異而去尋找方法是走不遠的。」

Arthur & Yvonne Boyd Education Centre

鮑伊德藝術教育中心

Architects：Glenn Murcutt, Wendy Lewin, Reg Clark
Location：西坎貝沃拉・澳洲
Completion：1999

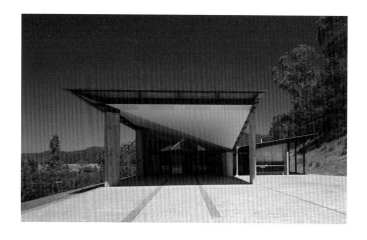

　　澳洲肖爾黑文河（Shoalhaven River）三角州一帶，靠近瑙拉（Nowra），距離雪梨約3小時車程，有一塊向著河流的坡地，景色相當優美。這樣的風水寶地在台灣可能會被拿來蓋廟宇，或給建設公司拿去蓋大批豪宅；在澳洲卻是因地主的「大地景觀不可私據」理念而建成藝術教育中心，開放給大眾使用。

　　密斯說「每一個優秀的建築背後都有一個優秀的業主」，這句話套用在此案上也合適。業主Arthur Boyd是一位畫家，以澳洲地景及原住民生活題材聞名於世。

外觀平實的Boyd藝術教
育中心，沒有誇張的造
型，建築師要做的是盡
可能不驚擾大地，和一
個接近大自然的平台。

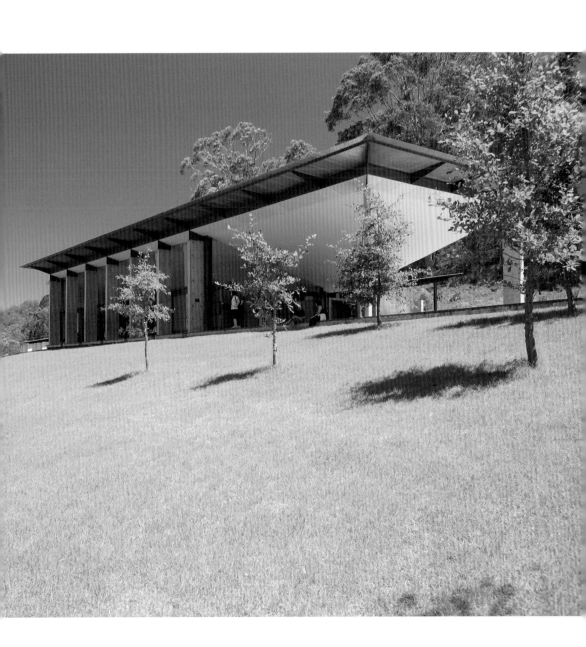

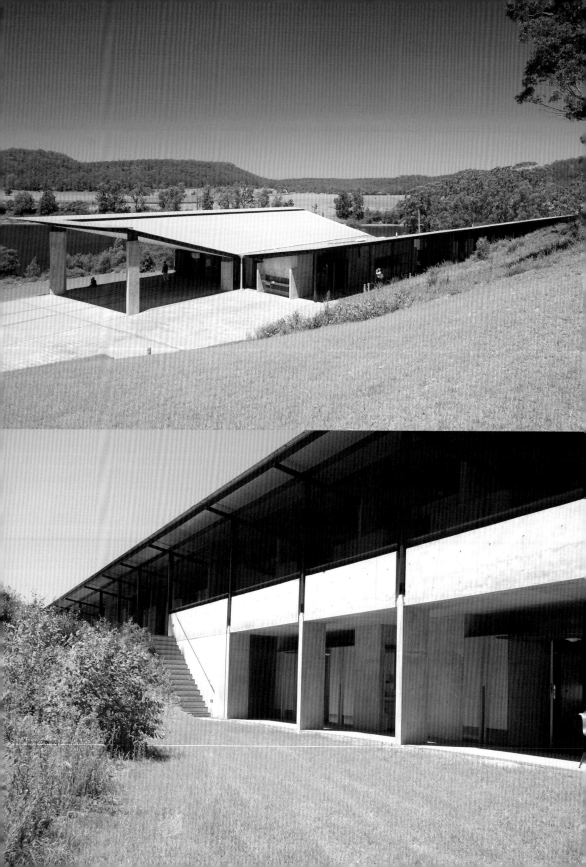

隨著地勢起伏，建築屋
頂折板順應地形，可收
集雨水再利用。而確定
好朝向，每個位置都能
通風良好，造就一棟能
夠全年呼吸的房子。

Boyd在世時就將他的畫作和土地捐贈給澳洲百姓，並成立基金
會。為了把個人受大自然啟發的經驗和他人分享，Boyd請來Glenn
Murcutt設計藝術教育中心，1999年興建完成，沒多久Boyd便離開
人世。

　　Boyd藝術教育中心除了有Boyd家族的作品做為永久展示外，
還有其他畫家的季節性主題展，並提供藝術家進駐，以及教學活
動、單日賞析導覽、假日爵士演奏和主題工作營等。空間機能主
要分為大堂和宿舍兩區，其間有一個廚房供兩邊使用。長條型的
平面折成兩段面向河景。宿舍共8間，每間有4個床位。屋架和地
板均為木作，牆上掛畫，窗框框景，還有原民色彩的床墊，清雅
舒適。

　　建築外觀平實，沒有雄偉氣勢，沒有誇張造型，沒有多餘裝
飾。Murcutt將建築的「姿態」壓到最低，他知道在這裡建築只是
用來欣賞、接近大自然的一個平台，他要做的是盡可能不驚擾到
大地。這個想法看似簡單，實際上不容易做到，因為建築作品是
創作者的延伸，誰都不願意壓低自己，何況有這麼好的基地條件
怎可不大秀一番。

不驚擾大地得善用自然，與自然和諧共處，最終回歸自然。Murcutt讓這座房子可以全年呼吸，確定好朝向，每個位置都能有好的通風，讓空氣能在其中流動。利用大面積開窗自然採光，透過屋簷、遮陽板調節光線。建築隨地勢起伏，屋頂折板順應地形，還可收集雨水再利用。所使用的木料，少數來自人造林所製的新夾板，大部分精緻木料都是一些回收舊料。地磚則是用透水鋪面，每塊磚材都可輕易取出並重複使用。

我們都喜歡大自然，渴望接近自然，但潛意識裡其實會擔心自然之不可駕馭，尤其長時間接觸，因此Murcutt的這個設計，造形幾何、井然有序，看似與自然對立的理性建築，反倒讓人在接觸自然之時心裡較能保持平和與安穩。

空間機能主要分為大堂和宿舍兩區，面向河景。宿舍的屋架和地板均為木作，還有原民色彩的床墊，清雅舒適。

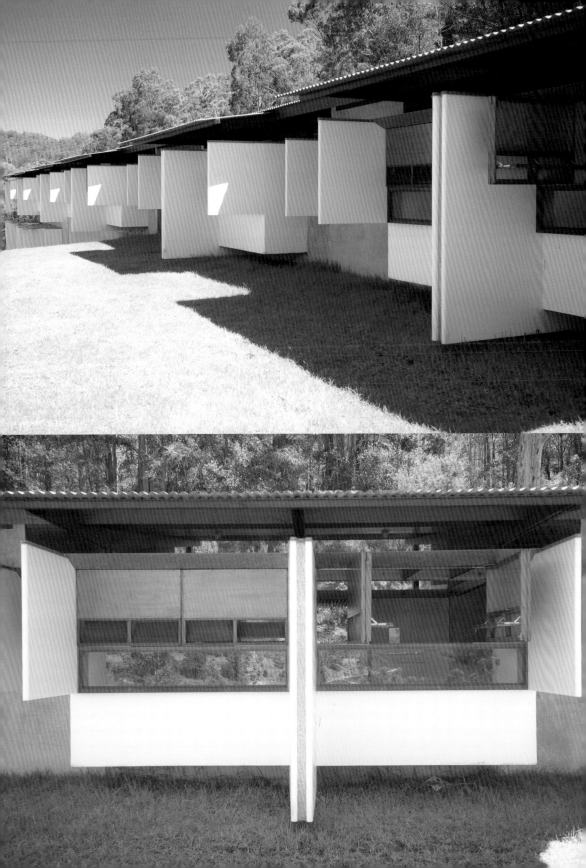

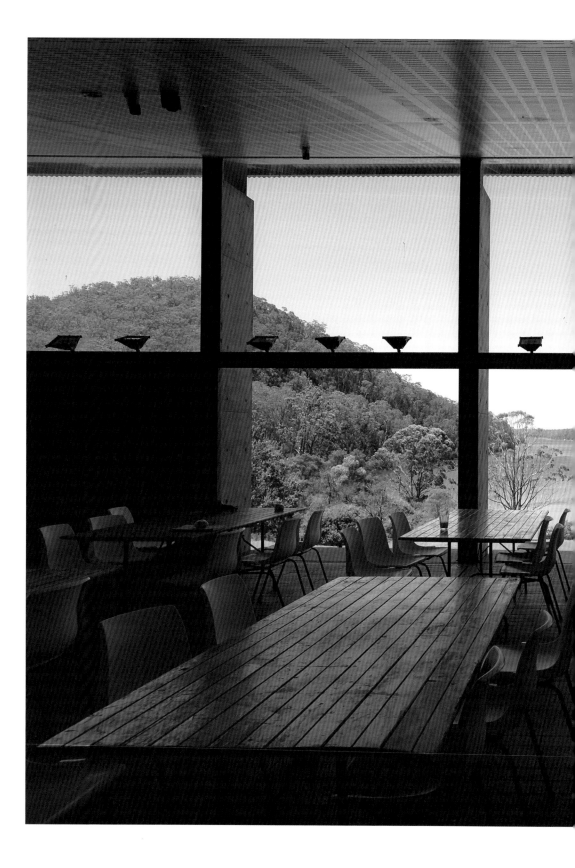

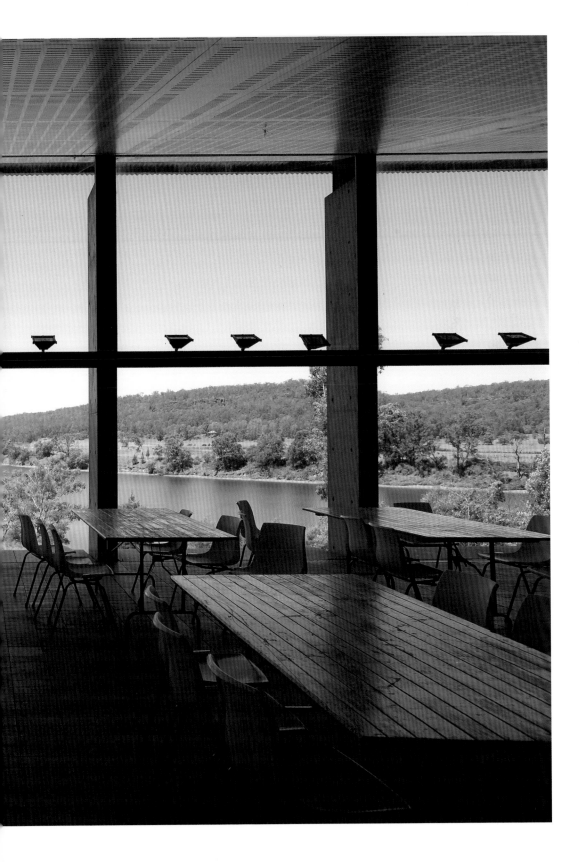

Paul Andreu

保羅·安德魯

建築師並不是一個令人羨慕的職業。

但是如果你願意完全地投入其中，它也會給你的生命帶來意義，

會有與世界融為一體的幸福時刻。

設計理念

建築是無止境的，蘊含很多複雜性，包含理念以及服務設施，與周遭相互聯繫。

代表作品

1974｜戴高樂機場｜巴黎·法國

1989｜拉德豐斯大凱旋門｜巴黎·法國

2007｜北京國家大劇院｜北京·中國

榮獲獎項

1977｜第一國際建築獎

1995｜日本建築師協會獎

29歲時設計了法國戴高樂機場候機室而一舉成名，年近70更以作家身分發表了《記憶的群島》、《房子》等文學創作。Paul Andreu說，他從不刻意設計自己的人生道路，他做的不過是以一顆好奇的心面對一切，無論是大型建築的設計或小書的寫作，對他而言都一樣重要。喜歡在夜間寫作的Andreu，不曾在建築作品中傳達個人理念，但他會將自己的情感、理念透過文字來表達。

Andreu生於1938年的波爾多，1961年從法國高等工科學校畢業後，進入巴黎道橋學院就讀了兩年獲工程師學位，再至巴黎國立高等美術學院深造。1968年畢業後，隨即獲得國家建築師文憑，並以總工程師身分加盟巴黎機場公司，1979年成為巴黎機場公司建築及工程部總監。Andreu參與設計的機場遍布全球，包括馬尼拉、阿布達比、雅加達、開羅、汶萊、上海和巴黎等地的機場，總數不下50座。

幾乎與機場建築師劃上等號的Andreu，一生中最重要的作品，據他說不是機場，而是劇院——北京國家大劇院。從1999年贏得競圖，至2007年國家大劇院落成期間，Andreu幾乎每個月都要飛往北京一趟。不在工地時，他會去大街上溜達，在胡同裡穿梭，品嚐中國美食，而川菜是他的最愛。然而這八年來，有關國家大劇院方案的位置、高度、形式、中國特色，以及成本造價等諸多爭議始終未斷。2004年5月，更因為戴高樂機場航站樓發生塌陷事故，更使Andreu再次身陷輿論風暴中；雖然事故調查結果顯示，坍塌和Andreu的設計沒有直接關係，但對他來說無疑是人生的一大打擊。

一生都在為建築打拚的Andreu在《國家大劇院》一書中提到，他從尚未瞭解建築師這門職業時就選擇了它，他說：「這是個有難度並且苛求的職業，它會霸占你的生活，會帶來短暫的歡愉，有時也不免有許多失落。對於不確定自己究竟要做什麼，只想以最快方式賺到最多錢的年輕人而言，建築師並不是一個令人羨慕的職業。但是如果你願意完全地投入其中，它也會給你的生命帶來意義，焦躁將會恢復平靜，沮喪漸被遺忘，欣喜不再是必要的時刻，會有與世界融為一體的幸福時刻。」

National Centre for the Perfoming Arts

北京國家大劇院

Architects：Paul Andreu
Location：北京．中國
Completion：2007

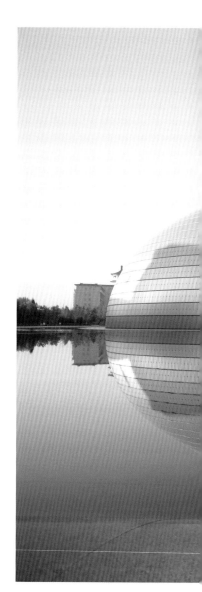

被戲稱為「水煮蛋」的北京國家大劇院，外形相當簡潔，半橢圓球狀，四周有如護城河般的水池環繞。半橢圓外殼以透明玻璃和鈦金屬板陰陽相間，再和水中倒影虛實相應，竟成了一個完整的橢圓。這劇院可真不小，長軸212.2公尺，南北短軸143.64公尺，沿著池子繞劇院一圈，看不出有正面或背面，也見不著大門，更不見水池上有任何通道可以通往劇院。原來，盛裝打扮前來觀看表演得從水池下方穿過。當然不會弄濕衣服！那是一條長達59公尺的玻璃通道，池水從頂上流過，挺有意思。

半橢圓外殼以透明玻璃
和鈦金屬板陰陽相間，
再和水中倒影虛實相
應，竟成了一個完整的
橢圓。

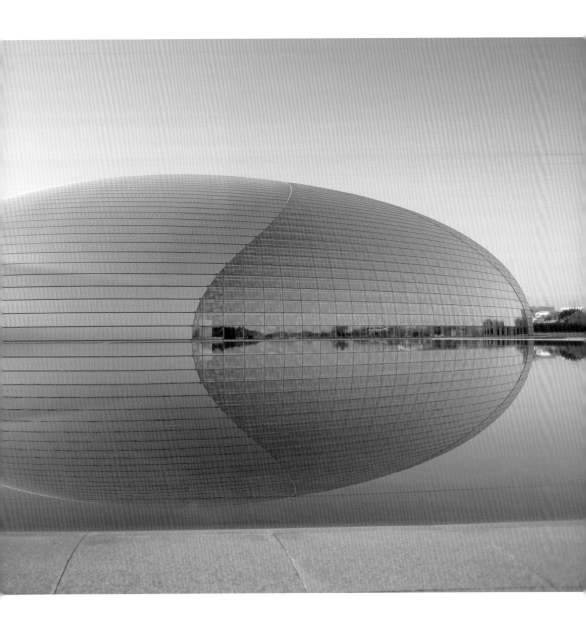

劇院占地近12萬平方公尺，總建築面積21.75萬平方公尺，主要設施包括歌劇院、音樂廳、戲劇院、商店、展覽館和餐廳等。劇院選址在人民大會堂旁，是1958年當時擔任大陸國務院總理周恩來的提議。周恩來當時批示劇院的地點「在人民大會堂以西為好」，但提出時正值大陸經濟窘困，興建方案一直未能實施。直到1997年10月，大陸中央政治局常委會決定建設國家大劇院，隔年開始向國際徵求劇院的設計方案。來自10個國家36個設計單位的69個方案，經過兩輪競賽、三次修改後，1999年7月決定採用法國建築師Paul Andreu的方案。劇院自2001年底正式動工，土木建設在2003年底就已完工，但內部硬體建設與裝修耗時，直到2007年9月才正式啟用。

前來劇院觀看表演得從水池下方穿過，卻不會弄濕衣服！那是一條長達59公尺的玻璃通道，池水從頂上流過。

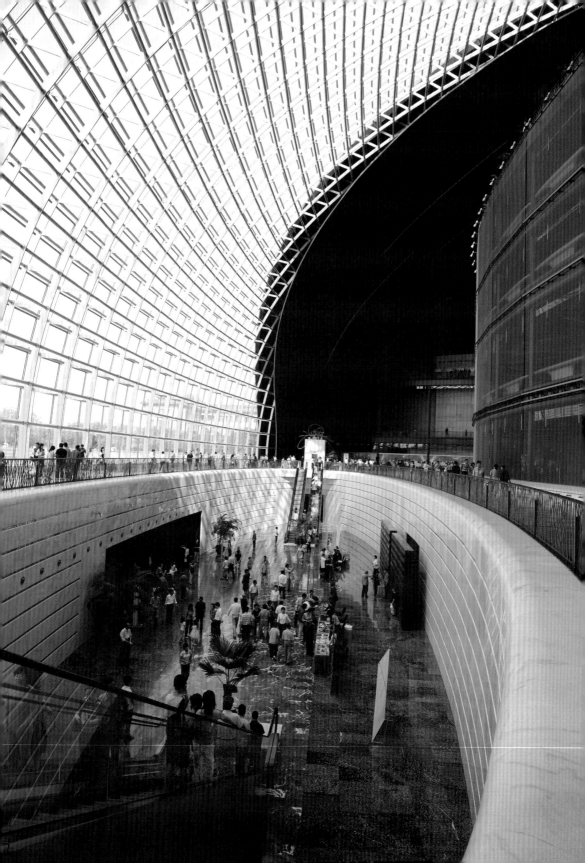

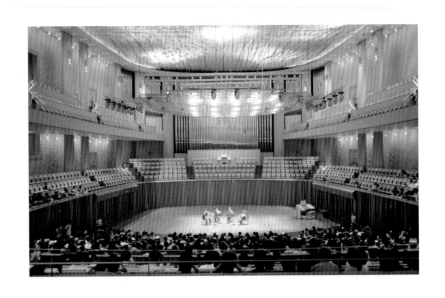

劇院總建築面積達
21.75萬平方公尺，主
要設施包括歌劇院、音
樂廳、戲劇院、商店、
展覽館和餐廳等。

　　早在巴黎戴高樂機場慘劇發生前，設計新穎的蛋形劇院便引來
了褒貶不一的評價。而在抱怨聲浪不斷的情況下，官方下令高度
必須低於鄰近的人民大會堂。此舉讓批評人士頗為得意，卻讓工
程師們大傷腦筋，因為要符合政府的嚴格限制，就必須要挖出規
模空前的地基。劇院地下深度達32公尺，相當於10層樓深，而
天安門廣場下方僅18公尺處就是一層地下水。為了不影響天安門
周遭所有建物的地基，鋪地基板材的同時必須進行防水與抽水工
作。工人們動用28具抽水機，每天吸出50多萬加侖的水，使地下
開挖工程得以順利完成。

　　此外，148個拱架也是個艱鉅工程，拱架的搭建得先計算出臨時
支撐架卸除後所產生的高度變化，讓誤差值降到最低，其次是兩
萬片鈦金屬板的安裝格外費工，得靠數十名工人徒手接力將它傳
遞至正確的位置。這原本就是個艱困的工程，在戴高樂機場慘劇
發生後，不安的官方更是嚴密監控每個施工階段，直到調查小組
宣布機場的坍塌與設計無關才稍作安心。

　　「一個單純寧靜的外殼，裡頭孕育著充滿靈性的生命。」這
是Andreu對北京國家大劇院所下的註解。孕育需要時間，建築被
認可也需要時間。儘管建造過程中，許多人對Andreu提出種種質
疑，但他相信自己的作品慢慢會被眾人所接受。

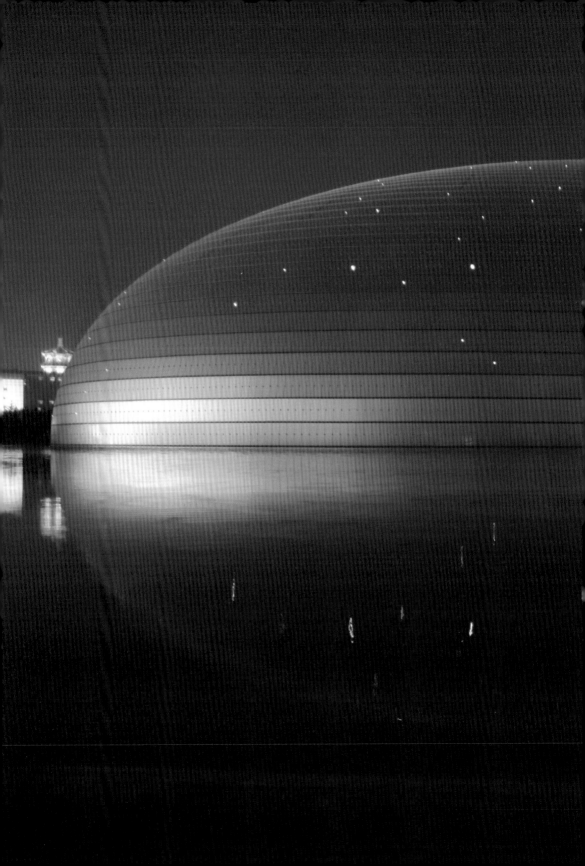

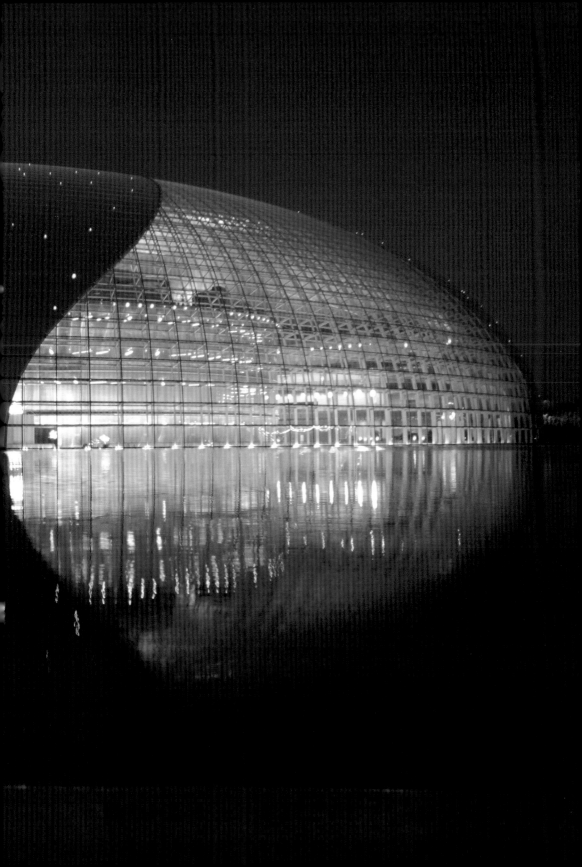

I. M. Pei

貝聿銘

讓光線來作設計。

設計理念

秉持現代建築的傳統，以簡單的幾何造形將建築形體抽象化，並在形式、空間、建材和技術領域進行探索。

代表作品

1978｜美國國家藝廊東廂｜華盛頓特區‧美國
1989｜羅浮宮擴建工程｜巴黎‧法國
1989｜香港中國銀行大廈｜香港‧中國
1996｜Miho博物館｜京都‧日本
2004｜德國歷史博物館｜柏林‧德國

榮獲獎項

1979｜美國建築師協會金獎
1983｜普立茲克建築獎
1989｜高松宮殿下紀念世界文化獎

貝聿銘祖籍蘇州，1917年在廣州出生，次年父親出任中國銀行香港分行總經理，舉家遷至香港，10歲時再度隨父親調職至上海。貝聿銘是貝家長孫，每年夏天，住在蘇州的祖父都會要他回老家去。貝聿銘對蘇州印象最深的是，和堂兄弟們在私家園林「獅子林」玩耍，這些兒時經驗無形中影響了他往後的設計生涯。從小在香港長大的貝聿銘，對上海的繁華生活並不感到多大驚奇，倒是一棟比一棟高的新蓋樓房深深吸引著年少的貝聿銘，從那一刻起，他開始想當建築師。

17歲時，貝聿銘前往美國賓州大學攻讀建築。當年賓大建築系的課程全盤沿襲19世紀的巴黎布雜學院系統，學生們得有很好的繪圖本領才行。貝聿銘自認專長在數理，在賓大僅待了兩週便轉至麻省理工學院改學工程。當時麻省理學院的院長特別關注貝聿銘，覺得他有設計方便的才華，就力勸他再回頭學建築。貝聿銘聽從院長的建議重回建築系，於1940年取得學士學位，1942年再至哈佛攻讀建築碩士學位。1946年貝聿銘自哈佛畢業，原本打算回國，但中國開始內戰，父親要他留在美國，這一留便是60個年頭。

自哈佛畢業後，貝聿銘返校當了兩年講師。31歲那年遷居紐約，在一位房地產開發商威廉‧齊肯多夫（Willam Zeckendorf）門下工作，一待就是12年。貝聿銘原本想跟齊肯多夫學些房地產開發經驗，但出乎他的意料，齊肯多夫的想像力豐富，勇於嘗試新事物、新思想，貝聿銘從他身上學到了許多，也透過他結識了不少政界人士，對後來的發展幫助甚大。

1958年貝聿銘創立自己的事務所後，沒多久受甘迺迪夫人賈桂琳之託設計了甘迺迪圖書館。這個案子對貝聿銘來說是個轉捩點，不僅讓他躋身上流社會社交圈，還為他贏得許多重要建築案——華盛頓特區國家美術館東廂、香港中國銀行大廈，及至今仍備受讚譽的羅浮宮擴建工程。1983年貝聿銘獲頒普立茲克建築獎。

1989年在事業軌跡到達頂峰之際，貝聿銘退出自己一手創建的事務所，隔年宣布退休。閒不住、追求完美、熱愛學習的貝聿銘，退休後仍接手幾個過去事務所不會承接的小型個案。他常說：「利用70%的時間來做必須要做的事，以便有30%的時間做喜愛做的事。」這些個案規模雖小，業主可都有著很高的野心，致使年事已高的貝聿銘得以盡情地做他「喜愛做的事」，而依然有精彩傑出的表現。

East Wing, National Gallery of Art

美國國家藝廊東廂

Architects：貝聿銘
Location：華盛頓特區‧美國
Completion：1978

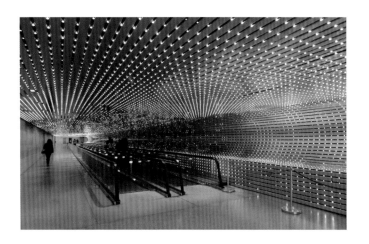

　　1978年開幕轟動華府的美國國家藝廊東廂，30年後仍是魅力不減。來這裡的人，有些是為了看展，有些是排遣假日前來逛逛，還有像我一樣，坐飛機從大老遠跑來，為的是看建築。

　　美國國家藝廊是富豪Andow Mellon捐贈給國家的美術館，Mellon是美國的鋁業鉅子，匹茲堡的銀行家，曾擔任過財政部長。1936年聖誕節前夕，Mellon在白宮圖書館和羅斯福總統喝茶時，表示願意將個人的藝術珍藏全數捐出，並出資興建藝廊。沒多久，國會就批准賓州大道東端的一塊土地做為館址。Mellon看準未來有擴建需要，在協議書上約定國會必須保留旁邊的一塊沼澤地，也就是後來的東廂用地。

當年貝聿銘在一張信封
背面上的建築線稿隨
筆，信手捻來的設計靈
感，向來就為崇拜他的
貝迷們所津津樂道。

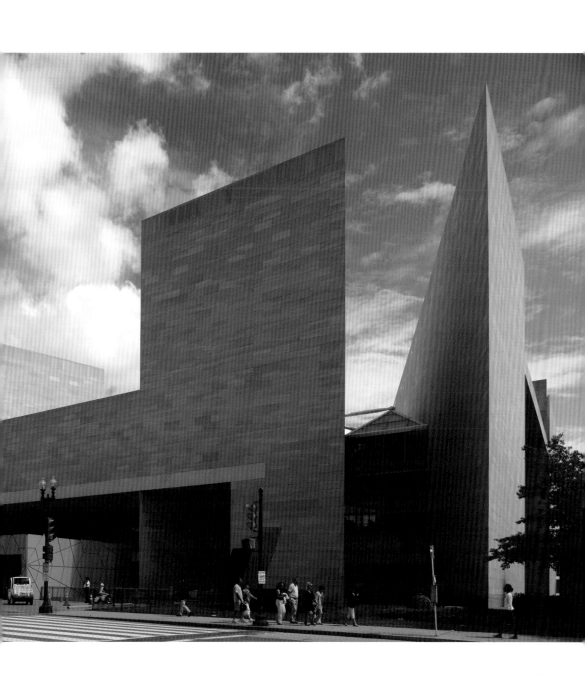

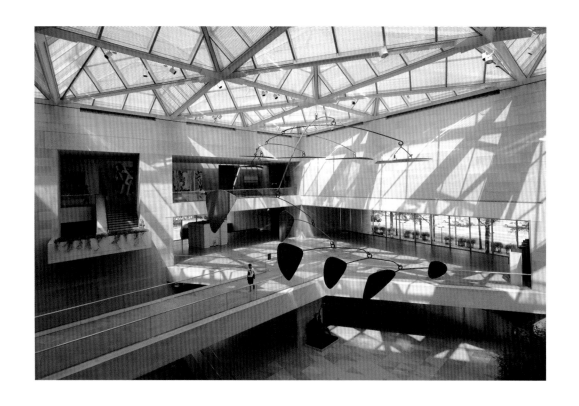

國家藝廊該以什麼類型呈現？當時現代主義已在全美展開，但在華府具國家象徵意義的權利核心區裡，Mellon認為古典風格是唯一可行的型式，因此找來古典派建築師John Russell Pope擔綱大任。1937年8月，國家藝廊開工後的兩個月，Mellon因病過世。1941年，國家藝廊落成。20多年後，Mellon的兒子Paul Mellon，一方面擔心預留的那塊地被有心人士挪用，另一方面，藝術欣賞逐漸成為人們的重要休閒活動，因此決定擴建藝廊，並將籌劃工作交由館長J. Carter Brown負責。Brown頗具野心，藝廊擴建正好可以讓他大展身手。他需要一名建築師能夠突破險棘的政治壓力，方能完成一座宏偉的現代化藝廊。

1967年，Brown取得12位建築師的作品供董事會篩選，篩到最後剩下Louis I. Kahn、Philip Johnson、Kevin Roche和貝聿銘等4位，其中以貝聿銘最被看好。為慎重起見，Mellon、Brown和另一名董事會成員，搭乘Mellon的私人飛機去看貝聿銘的幾個重要作品。每到一站，貝聿銘獲選的機會就升高一些，因為每棟建築都能證明貝聿銘有能力解決國家藝廊的擴建難題。最關鍵的

在藝廊中庭的電扶梯、天橋、平台間穿梭，看著陽光由天窗滲入所產生的光影變化，體驗層次感豐富的空間。

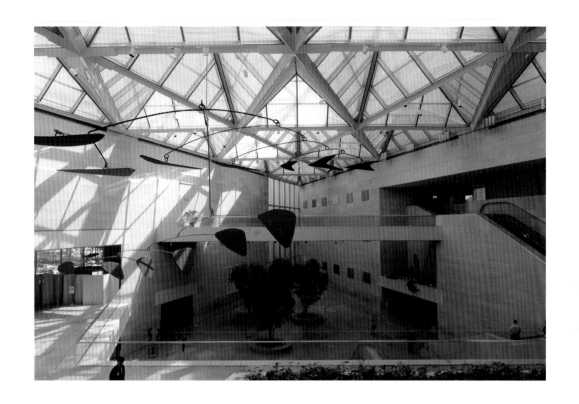

貝聿銘將簡單的幾何造形將建築形體抽象化，既烘托了周遭的古典風格建築環境，又有自身的高雅格調。

是國家大氣研究中心，這座建築有紀念意味卻還能讓使用者感到自在，這可不容易。Mellon看了之後對Brown說：「我印象深刻。」Brown知道就是貝聿銘了。

東廂基地呈梯形，北側臨賓州大道，南側是華府最大的開放空間——The Mall，東接第三街遙望國會山莊，西側隔著第四街與老館相對。這麼特殊的基地實在傷人腦筋，但貝聿銘更擔心的是象徵意義；要在國會山莊和白宮之間，全美國最敏感、最莊嚴神聖，有諸多紀念性建築的地帶，插入一座具時代意義的現代化美術館，這可是個大難題。

還好，貝聿銘抗壓性極強，壓力愈大，限制愈多，愈能激發他的創作靈感。獲選後不久，在飛回紐約的途中，貝聿銘靈感一來，拿出一張信封，在背面畫了一個梯形，再畫條對角線，分割出一等腰三角形和一直角三角形，前者做為藝廊，後者是研究中心，東廂雛型就這麼誕生了！過程看似隨興，其實是經過腦力再三琢磨的。

大問題解決了，但做為一個藝廊，貝聿銘認為展覽環境很重要，不僅要考慮經常光顧的藝術家、學者、藝術愛好者，更要照顧僅是前來逛逛的人們，或隨父母到來的小朋友，因為他們將是未來的常客。貝聿銘說，早年他常在週末帶著孩子去逛博物館，小孩不愛去大都會博物館，比較喜歡去萊特設計的古根漢博物館，原因是那裡的中庭寬闊，還有螺旋坡道可以跑來跑去。因此，當有機會設計國家藝廊時，他想到的是一個親切、舒適、動人的展覽環境，他不希望來館的人離開之後，滿臉疲憊，或根本不想再來。

貝聿銘在等腰三角形的三個角安插六邊形的展覽室，大小足以讓觀賞者消化所有展品。藝廊和研究中心間以一個三角形中庭結合，是全館精華所在；高達80英尺，面積達1萬6千平方英尺；光亮的天窗底下，懸吊著隨著氣流旋轉的活動雕塑，是大師Alexander Calder的作品，這可是在建築尚未完成時，貝聿銘就已安排好的。訪客在中庭的電扶梯、天橋、平台間穿梭，體驗多層次空間，看著陽光由天窗滲入所產生的光影變化，稍作休息，再繼續看展，一點也不覺得疲累。

東廂正對老館的那一個立面呈「H」型，藝廊和研究中心的出入口都在這一面，前者較大，後者較小，訪客不易搞混。東西兩廂，地面靠廣場連結，地下藉廊道相通。廣場上有7座大小不一的玻璃金字塔，既是廣場上的雕塑品，也是地下廊道的天窗。東廂外牆採用和西廂相同的田納西大理石，為此，當年負責西廂礦石的Malcolm Rice，在退休35年後近80高齡之際，重開荒廢的採石場。西廂的大理石厚一英尺，為節省開銷，東廂以3吋厚的大理石包覆磚牆，施工之精細，連工人都引以為傲。不可思議的是，研究中心那107英尺高、僅19.5度的石材轉角，總是讓人忍不住想摸它一下。所幸，施工品質沒話說，只是給摸黑而已。

貝聿銘的才智過人，有極強的理性分析能力，情感不外露，要求完美，這些人格特質在東廂作品中表露無遺。他巧妙地將侷限性極大的基地條件轉為創意來源，以簡單的幾何造形將建築形體抽象化，既烘托了周遭的古典風格建築環境，又有自身的高雅格調。更重要的是，他為美國當時的公共建築找到一條現代化的出路。

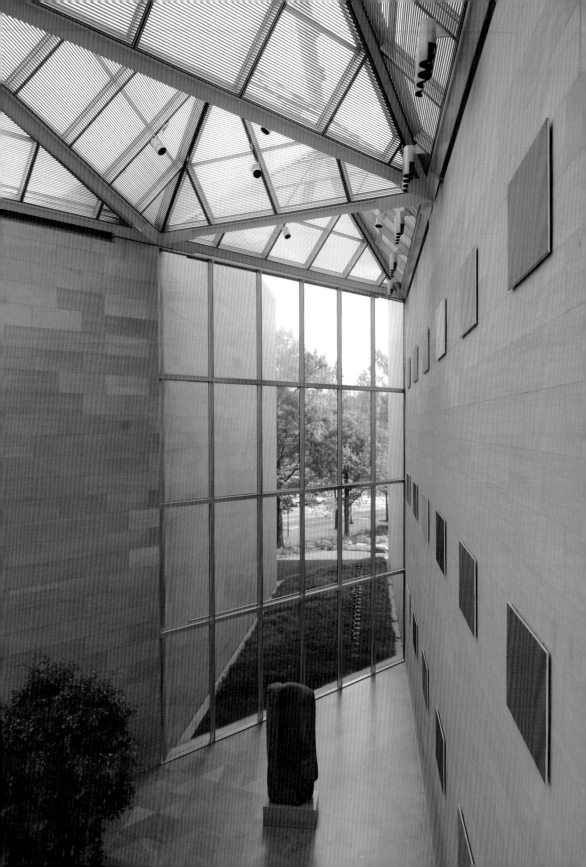

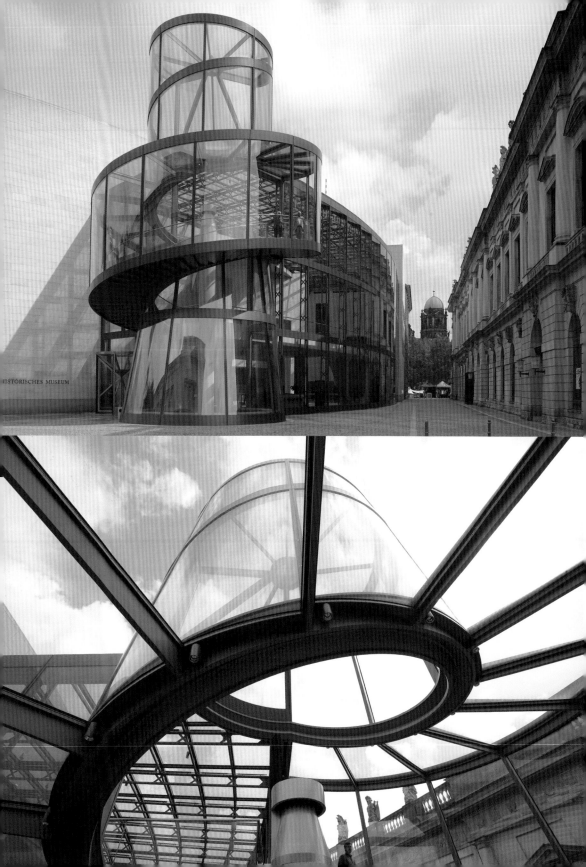

Deutsches Historisches Museum

德國歷史博物館

Architects：貝聿銘
Location：柏林・德國
Completion：2004

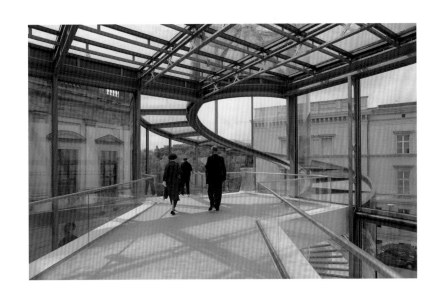

博物館西南角的透明螺旋梯,造型十分地新鮮有趣,也替原本陰暗的城市角落注入一股活絡的強心劑。

　　德國歷史博物館擴建工程是貝聿銘在德國的第一件作品,1995年他接受德國總理科爾邀請接下此案時,其實已從自家公司退休。只是向來精力充沛的貝聿銘,實在過不慣悠閒的退休生活,沒多久又開始動了起來,手邊幾項設計案都在國外,據他說是因在美國待了40多年,想多了解世界其他地區。

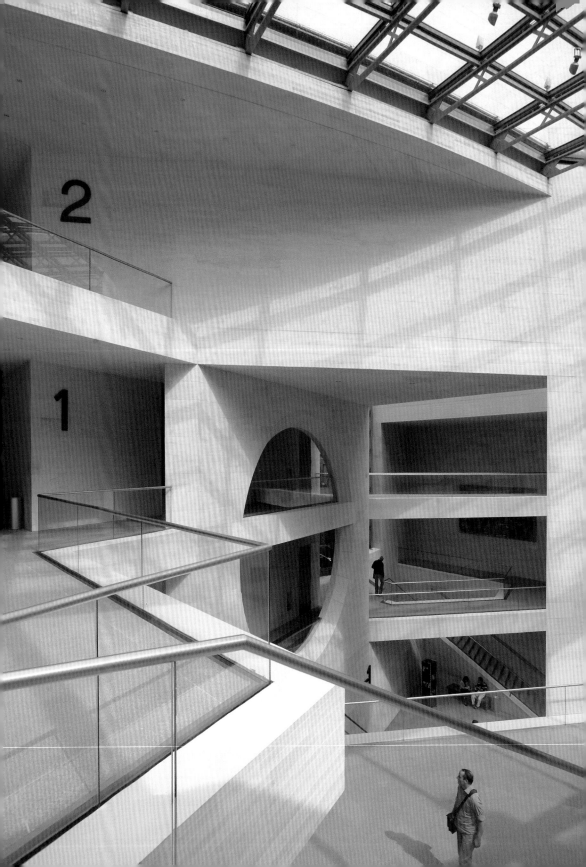

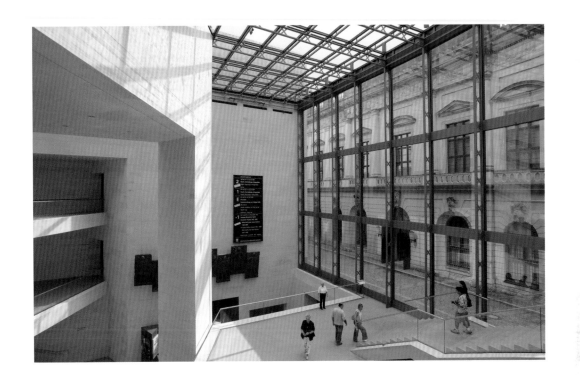

德國歷史博物館舊館位在柏林一條主要道路旁，原本是一座軍火庫，建於1730年，為當時德國北部最好的巴洛克建築。1880年曾有過一次整修，外牆上添了許多雕塑，自此軍火庫改為武器博物館。二次世界大戰末期，柏林遭轟炸，該館嚴重毀損，之後又經一翻大整建，東德時期武器博物館再次改為歷史博物館。

　　擴建的新館在舊館後方，東側是老舊房舍，另三邊皆為狹窄巷弄。新舊兩館隔著巷道，以地下道連通。比起貝聿銘設計的其他博物館，新館設計案算是小多了，基地位置又隱蔽，什麼樣的建築適合這裡？要像這塊地一樣隱蔽呢？還是做些彌補？接案那一年冬天的某個晚上，貝聿銘在附近聽完音樂會出來，看到博物館這一帶既幽暗又無人影，當下就決定新館必須是透明的，而且是晝夜通明。

　　透明的建築可以反映裡面的活動，吸引外面人的目光，可是陳列品是不能見光的，怎麼辦？貝聿銘以他擅長的幾何手法將建築體分成兩部分：一為不透明實體，呈三角形塊狀，以石材覆蓋，

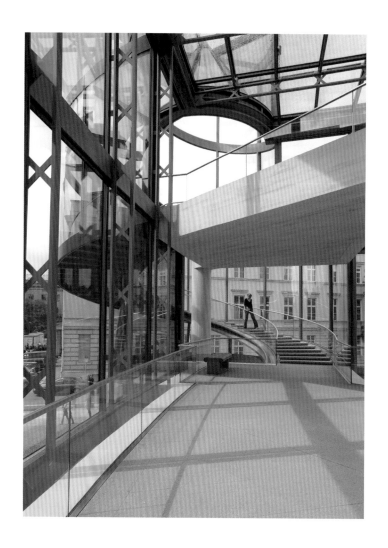

內部為展覽空間，共有4層，層與層之間的連接方式各不相同；另一為透明虛體，在三角形實體南側，以玻璃包裹，內部是挑高3層的大廳，寬敞明亮，充滿動感，遊客在樓梯、電扶梯、天橋、走廊、平台間穿梭，一旁還有大片弧面玻璃將舊館的18世紀巴洛克風格建築牆面引進，讓新舊時空交錯重疊。

新館近乎隱身在舊館後方，唯獨西南角的透明螺旋梯從大街上約略可見，儘管低調，但對柏林人來說，這座透明玻璃屋可是新鮮有趣，有機會都想來瞧瞧，也因此，原本陰暗的城市角落像注入強心劑般重新活絡起來。

博物館層層之間的連接方式各不相同，還有大片弧面玻璃將舊館的18世紀巴洛克風格建築牆面引進，讓新舊時空交錯重疊。

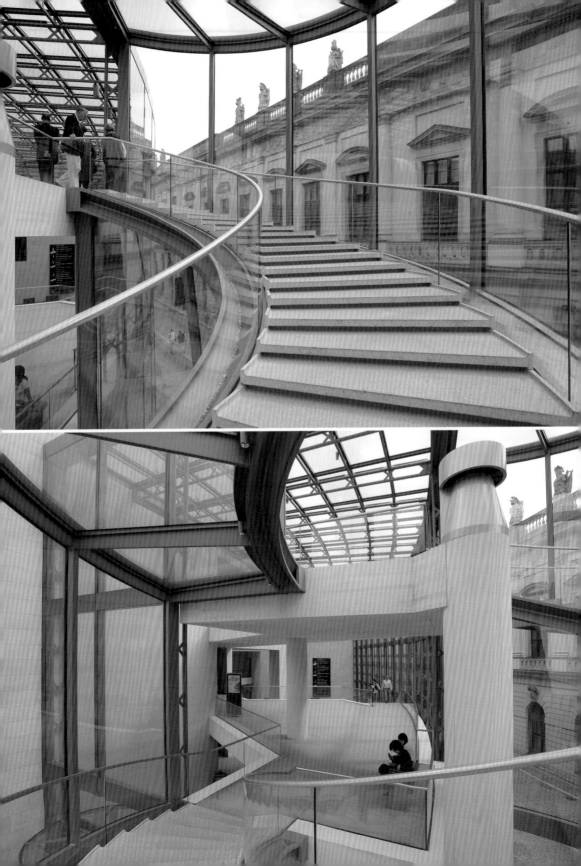

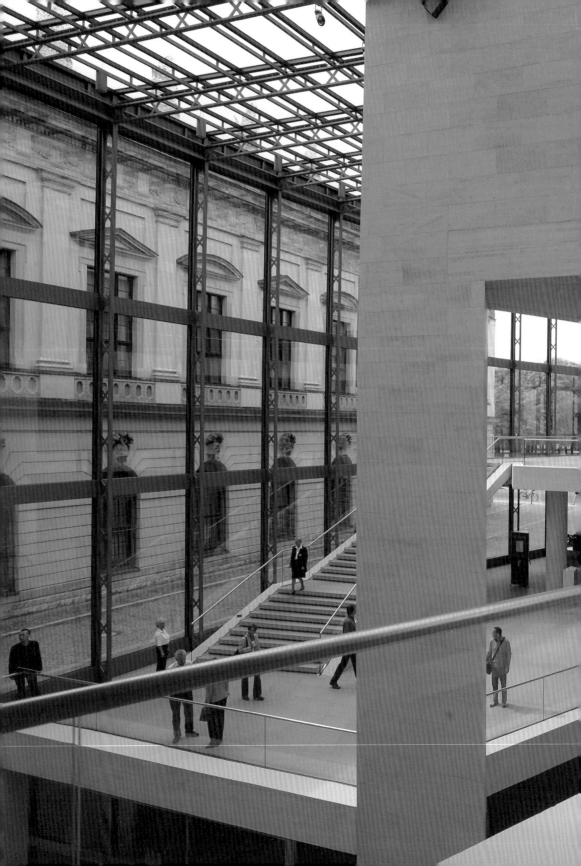

Miho Museum

Miho博物館

Architects：貝聿銘
Location：京都・日本
Completion：1996

　　Miho博物館位於京都滋賀縣，一個景色清幽、名為桃谷的山林裡，離市區約一小時車程。誰會選在人煙罕至的山林裡蓋博物館？是一個叫「神慈秀明會」的宗教團體，他們以藝術淨化心靈，有許多藝術收藏需要博物館存放，並開放給大眾觀覽。山裡的博物館會有人來嗎？把建築大師貝聿銘請來就不擔心沒人來了。

　　基地原本選在山谷中的溪流旁，貝聿銘實地勘察過後，建議移至視野更遼闊的山脊上。如此一來，交通是個問題，若要開闢道路讓遊客環繞山路而上，怕對環境影響太大。正巧，業主在對面山坡有一塊地，原本做停車使用，貝聿銘提議在山坡另一頭挖個山洞過

貝聿銘有意讓遊客在日本的桃谷裡體驗中國的「桃花源」——山有小口，彷彿若有光，便捨「車」，從口入，過山洞，復行數十步，豁然開朗……

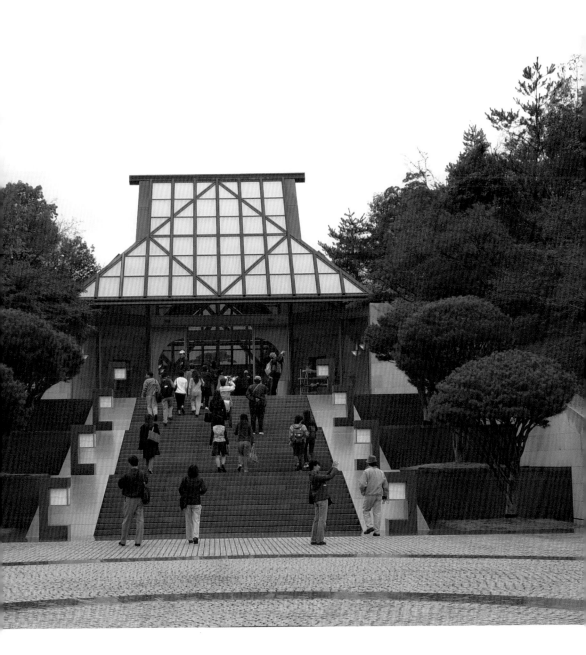

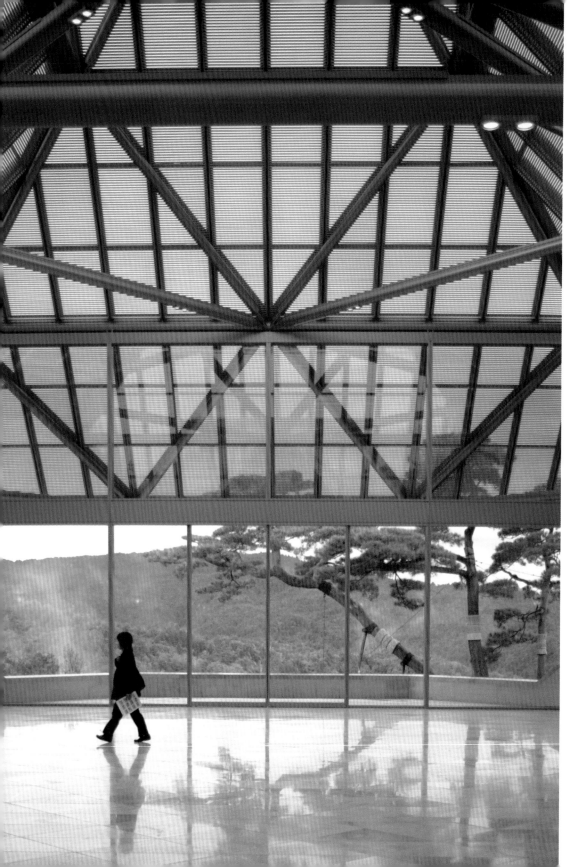

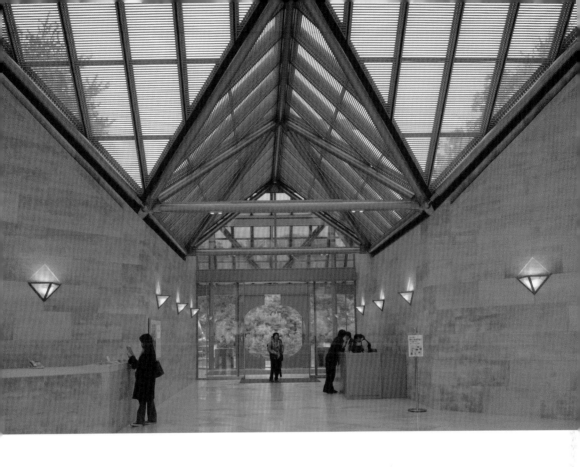

看似錯綜複雜的屋頂鋼架，其實是以三角形為基礎，有系統的組構，如同巴哈的音樂，主題簡單卻充滿變化。

來，再搭一座吊橋跨越山谷，就可以連接到博物館。貝聿銘有意讓遊客在日本的桃谷裡體驗中國的「桃花源」——山有小口，彷彿若有光，便捨「車」，從口入，過山洞，越索橋，初極狹，才通人，復行數十步，豁然開朗……。

提議雖好，麻煩可不小，購地、挖山洞、造橋，還得說服地方政府和中央政府；所幸，業主讀過陶淵明的《桃花源記》，喜愛這種路徑安排，願意全力配合。交通問題解決了，剩下就看貝聿銘如何面對博物館建造的繁瑣法令規章，有自然公園法、森林法、砂防法，對建築的高度限制、露出地表的體積限制，以及向下開挖完成後還得覆土還原植栽、維持山林原貌等等。

貝聿銘將博物館的80%埋藏在坡地下，坡地上覆土還原的植栽隨季節變化呈現不同色彩。露出地表的入口大廳，屋頂為幾何化的四面體斜頂，由鋼結構搭建，再覆蓋玻璃。看似錯綜複雜的屋頂鋼架，其實是以三角形為基礎，有系統的組構，貝聿銘形容那像巴哈的音樂，主題簡單卻充滿變化，很有魅力。加上天花板上的仿木鋁材遮光片，讓人有置身木造建築的錯覺。也許是造形對稱，又置於階梯之上，有人說外觀感覺像廟宇。其實，博物館的設計靈感是來自日本江戶時代的木結構農舍。

明亮通透的大廳，視野極佳，近處有蒼勁老松，遠處有青山雲霧。地板和牆面使用暖色調的法國石灰石，因是天然材料，每塊

博物館的視野極佳，近處有蒼勁老松，遠處有青山雲霧。地板和牆面使用暖色調的法國石灰石，用在牆上，宛如一張漂亮的壁毯。

色澤略顯不同，用在牆上，宛如一張漂亮的壁毯。展示空間多數在地底下，展品有青銅器、珠寶、絲織品、雕塑、中國名畫和日本茶道器皿等。大部分以人工照明，少部分如石雕，有光井將日光引入。

在山林裡蓋博物館有許多法令限制，設計者也許會覺得綁手綁腳，創意難以發揮。可對貝聿銘來說，少了那些限制還真令他有些擔心，深怕一不小心就破壞了環境的生態與和諧。貝聿銘不是個天馬行空的人，限制愈多，愈能顯出他超越常人的理性思考，和解決問題的能力。當然，他也絕不是只顧理性而缺乏感性的人，他的感性是深藏在理性之中，就像這座博物館給人的感覺。

SANAA
Kazuyo Sejima+ Ryue Nishizawa

妹島和世＋西澤立衛

堅持一種不可能的理念，
完全把它做為建築的根據或重點呈現出來，是陳舊、過時的。

設計理念

妹島對設計沒有多餘的理念和說法，總是如實地說一些再平凡不過的設計過程，追尋建築的本質和合理存在。西澤較富詩意。

代表作品

2003｜迪奧旗艦店｜東京・日本
2004｜金澤21世紀美術館｜金澤・日本
2006｜礦業同盟設計與管理學院｜埃森・德國
2007｜紐約新當代藝術館｜紐約・美國

榮獲獎項

1996｜日本建築師協會獎
2004｜威尼斯雙年展建築金獅獎
2010｜普立茲克建築獎

妹島和世和西澤立衛是日本建築新生代中相當受矚目的一對雙人組。妹島出生於1956年，1981年取得日本女子大學碩士學位，隨即進入伊東豐雄事務所，在那裡工作了6年，之後成立個人事務所。妹島雖獨自開業，但偶爾還是會回伊東的事務所，因而認識了還在橫濱大學唸書的西澤。那時伊東的事務所員工多達30人，小妹島10歲的西澤很難有機會和伊東交談，熟識妹島後，他選擇了妹島，當時妹島的事務所只有她一人。

妹島和西澤於1995年合作成立SANAA事務所，不過妹島的個人事務所仍繼續運作，而西澤也在1997年成立了自己的事務所。兩位主持人，三間事務所，同時運作，彼此關係緊密，相互扮演批評者的角色。2004年，SANAA以金澤21世紀美術館獲得威尼斯建築雙年展金獅獎，2010年，妹島和西澤更是摘下了普立茲克建築桂冠，評審團對其作品的評語是：「截然不同於那些視覺爆炸式或過於修飾的作品，相反，他們始終追尋建築的本質，這種追求賦予他們的作品以率直、經濟和內斂的特徵。」

妹島是繼Zaha Hadid之後的第二位女性普立茲克建築獎得主，同樣是女性，但兩人的個性截然不同：Hadid外放，妹島內斂；Hadid滿是情緒性的表現，妹島則是讓人看不透她的情緒；反應在作品上亦是如此。妹島甚至將個人情感從作品中抽離，不讓作品帶有強烈個性而逼迫使用者接受，妹島關注的是人們在裡面的生活行為，而非如何表現建築。妹島說：「小時候想當個老奶奶，她們坐在走廊裡享受陽光，看上去幸福而輕鬆。」

妹島的設計沒有多餘的理念和說法，常有訪問者想從她口中得出一些「大道理」，但她總是如實地說一些再平凡不過的設計過程，好比組織所有條件、不斷的探索、找尋各種可能性、做模型再三推演，問者只好換個方式再問，結果還是一樣。妹島認為：「堅持一種不可能的理念，完全把它做為建築的根據或重點呈現出來，是陳舊的，是過時的。」

西澤說，妹島不是個空想家，她所想的都是合理存在的，而妹島也說，西澤充滿感情，比她更富有詩意。儘管兩人都有理性和感性的一面，但其作品往往超越理性和感性，而散發出一種西方建築少有的東方禪意。只不過這禪意仍是在嚴密的理性思維下產生，和靈性還是有些距離，因此仍歸屬理性類。

Zollverein School of Management and Design

關稅同盟設計與管理學院

Architects：SANAA
Location：埃森‧德國
Completion：2006

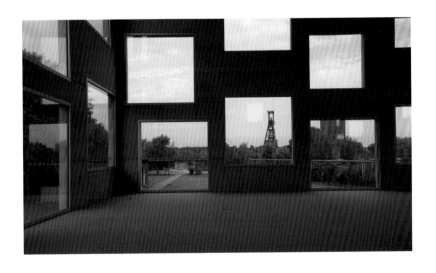

建築外形相當簡單，接近正方體，混凝土牆面上看似隨機散落的134個大小不等的方形窗，打破了方塊的規矩，多出了律動感。

　　礦業同盟設計與管理學院，位在德國魯爾工業區第12礦區內。魯爾工業區曾經是歐洲最大的礦區，19世紀中葉，有高達300多家煤礦廠在此運作。二次大戰結束，德國經濟的迅速崛起仍得益於魯爾工業區的煤鋼工業。到了20世紀60年代，隨著全球化加速，魯爾工業區挖掘出的煤炭在國際市場上逐漸喪失了價格優勢，礦廠一家一家被迫關閉。成立於1932年，有著包浩斯建築語彙的第12礦區，也在1986年吹起了熄燈號，正式停止營運。

20世紀80年代，魯爾工業區盡是一些廢棄的廠房和設施，生氣勃勃的工業城市景象不復存在。1989年，德國政府成立了「國際建築藝術展」組織（IBA），開始一連串的重建與再生工作，透過國際競圖遴選國際級的建築大師，重新為魯爾地區注入新生命。日本建築雙人組妹島和世及西澤立衛（SANAA）設計的「礦業同盟設計與管理學院」即是其中一項計畫，也是該礦區近50年來的第一座新建案。此外還有Norman Foster的紅點設計博物、Rem Koolhaas的魯爾美術館等再生工程。

SANAA設計的這棟建築，外形相當簡單，接近正方體（長寬均為35公尺，高34公尺），色澤淺灰，看不出樓層數，實際上是5層，每層高度不等。特別的是，混凝土牆面上看似隨機散落的134個大小不等的方形窗，打破了方塊的規矩，多了一些律動，使原本厚重、堅硬、封閉感的牆體變得輕薄、柔和與通透，和廠區保留下來的深褐色系老廠房，以及鏽蝕的機械設施形成強烈的對比。

每個樓層均為開放式平面，使用者可依各自需求布置平面。1樓除了入口大廳，還有演講廳、展覽廳和咖啡座；2樓為工作室；3樓是圖書館和研究討論教室；4樓由玻璃牆分隔成幾個大小不同的空間，環繞著天井，做為辦公或其他用途使用。5樓為露天花園，頂上也延續牆面的開口規律，挖了三個大洞。

1層樓將近7公尺高，沒有隔牆的偌大空間，僅見兩根細長的柱子，所有管線、配件以及其他科技物件全都隱藏在牆體及樓板內。不規則排列的窗孔將人的視線引到窗外，林葉密布，綠意盎然，還有給窗框框住的廢棄工業設施，像一幅畫作陳述著過往的興衰，內部空間因此顯得純淨又帶點詩意。整座建築可說是在一個理性的框架下，含藏了感性層面，這種詩意特質在妹島和世和西澤立衛的作品中經常出現。

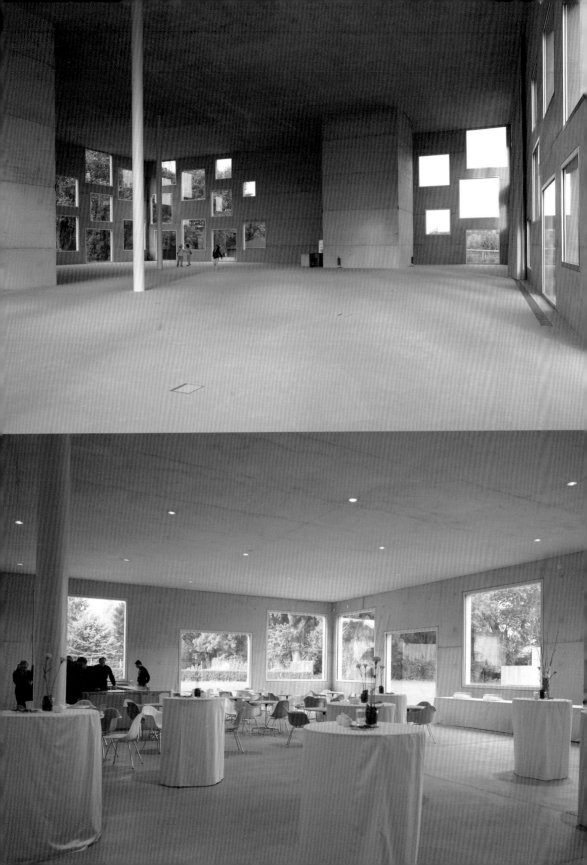

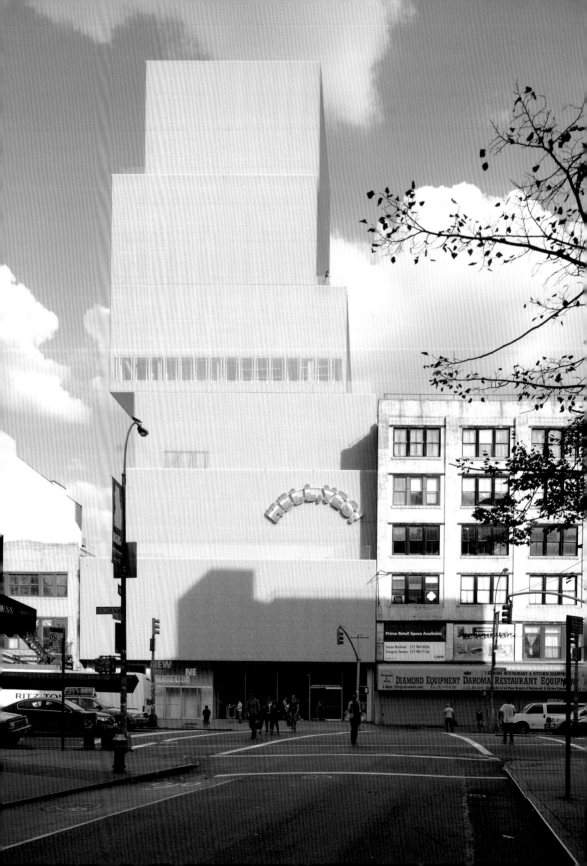

New Museum of Contemporary Art

紐約新當代藝術館

Architects：SANAA
Location：紐約‧美國
Completion：2007

小朋友玩「疊疊樂」，一不小心積木就倒了；大人玩「疊疊樂」，就是有辦法讓它不倒，當然，大人玩的未必是小積木，也可能是大房子，就像2007年完工的紐約新當代藝術館。成立於1977年的紐約新當代藝術館，主要收藏來自世界各地的當代藝術品，是紐約市曼哈頓下城最重要的藝術館。已有20至30年歷史，自然不能算新，其實「新」是它的名字，有創新之意，而非新舊的新。

由於收藏作品愈來愈多，館內空間早已不敷使用，經過幾次搬遷，館方終於決定將舊館出售，並選擇在曼哈頓下東區Bowery另建新館，於2002年舉辦了一場競圖，由妹島和世及西澤立衛（SANAA）所提的方案勝出。2007年12月1日，也就是藝術館30周年紀念日當天，新館正式對外開放。

SANAA巧妙地運用6個「盒子」，像小朋友玩「疊疊樂」那樣向上堆疊，創造了一個前所未有的建築外觀。

157

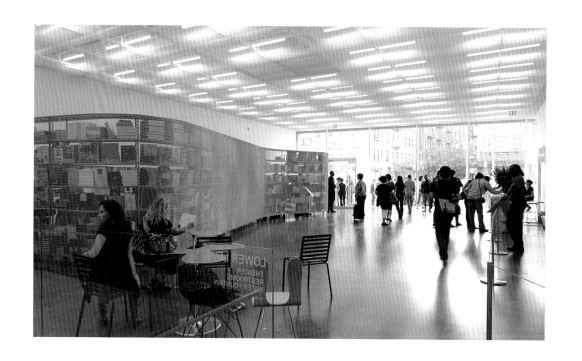

新館所在的下東區是早期低收入移民匯集的地方，附近房屋低矮老舊，和一般人印象中摩天大樓林立的曼哈頓截然不同。來自日本的妹島和西澤初次到基地現場探勘時，對周遭殘破的景象著實有些震驚，但同時他們也從中萃取一些概念，並將它結合到設計上，那就是「敞開心胸，毫無偏見地接受一切」。

接受是相和，但不表示相同，也就是所謂的「和而不同」。「和」的是，新館一開始就不打算走精緻路線，包括所用的材料和館內的設備、裝修、陳設等，有些甚至可以說是粗糙的；也因此，反倒讓人覺得親切。「不同」的是，新館就這樣優雅的、神態自若地矗立在侷促凌亂的老舊街廓上；受限於環境，卻不被環境所限。

21.7公尺寬，34.2公尺長的臨街基地，為了避免建造出一座單調、黑暗、密不透風的建築，SANAA巧妙地運用6個「盒子」，像小朋玩「疊疊樂」那樣向上堆疊，不僅創造了一個前所未有的建築外觀，還利用沒有重疊的部分來開天窗，讓展覽空間有了良好的自然光源。6個盒子大小不等，高度也不盡相同，其「擺放」看似隨意，其實是經過無數次的試驗才定位的。

新館一開始就不打算走精緻路線，包括所用的材料和館內的設備、裝修、陳設等，有些甚至可以說是粗糙的。

158

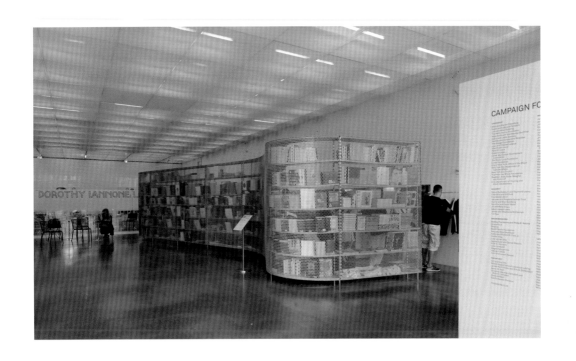

「美麗而粗糙」是妹島和西澤在了解整個案子的預算、地理位置，和業主的種種條件後所採取的設計方向。

新館從外觀上看共有6個盒子，實際總樓層數則是地上8層和地下1層。盒子不用柱子支撐，方便展覽空間靈活運用。一樓臨街面是4.6公尺高完全透明的玻璃幕牆，裡外一樣沒有柱子，因此「疊疊樂」看起來是懸空的。為了不讓窗孔破壞了盒子的整體感，以及讓盒子有更輕盈的外觀，SANAA在盒子外覆蓋一層薄紗般的鋁網，它會隨著陽光照射強度、時間和天氣的不同，而有銀、灰、白多種顏色變化。

地下1樓有一座182個位子的劇院。1樓大廳除了有售票處、開放式畫廊外和小型咖啡座外，還有一片和外牆類似的鋁網製成的曲面隔屏，被用來隔開禮品區。2、3、4樓是展覽空間；5樓是教育中心；6樓是辦公室；7樓是多用途空間，戶外有個陽台，可俯瞰曼哈頓景觀；8樓是機械室。

「美麗而粗糙」是妹島和西澤在了解整個案子的預算、地理位置，和業主的種種條件後所採取的設計方向。他們試圖將「美」隱藏在粗糙的物質構件中，因此最終呈現在人們眼前，也是當地環境所欠缺的，是那若有似無的一種難以言喻的詩意。

Towada Art Center

十和田現代美術館

Architects：西澤立衛
Location：十和田・日本
Completion：2008

　　為了剛開幕的十和田現代美術館，選在櫻花季末前往日本東北，雖說看建築，但也期待能見到櫻花。還好到了十和田時，櫻花還盛開，在美術館的白色體塊襯托下，真不知要先賞花，還是先進館呢！

　　這是妹島和世的搭擋西澤立衛獨立設計的作品，位於十和田市中心的一條主要街道旁，它是市府於2005年所擬訂「Art Towata」計畫中最具代表性的一項工程。「Art Towata」計畫以藝術和振興都市計畫為主旨，以「城市隨處可以看見藝術」為目標，將市內主要街道，也就是美術館所座落的這條長達11.1公里的街道空間，全部化身為公共藝術區，並藉由舉辦大型藝術活動，邀請藝術家駐市創作，帶動市民積極參與藝術。

十和田市現代美術館藝
術廣場前，站着一匹由
南韓藝術家崔正化創作
的「花馬」裝置，繽
紛艷麗的造型和純白色
的美術館建築形成強烈
對比。

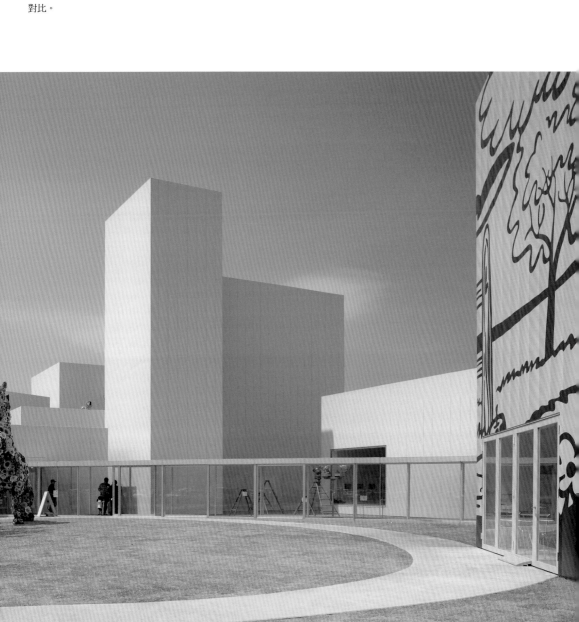

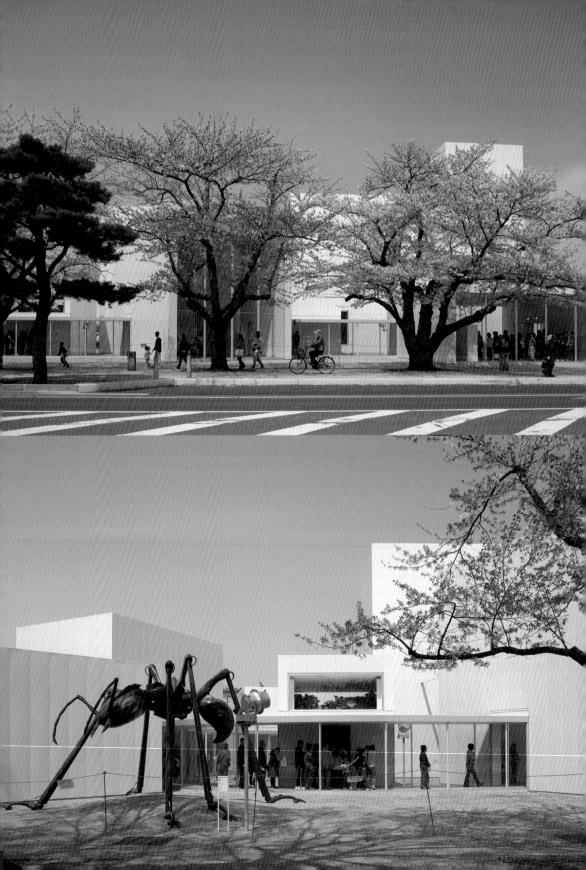

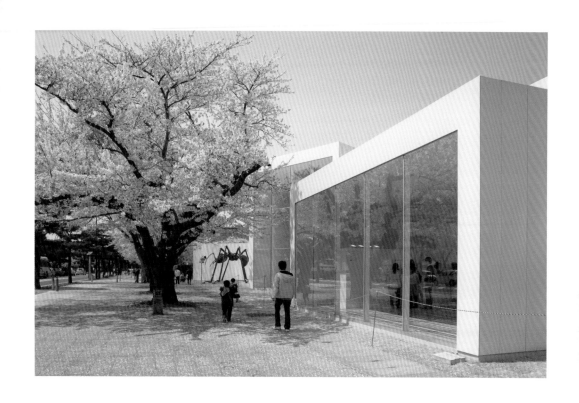

櫻花季末的日本東北，
在十和田現代美術館的
白色體塊襯托下，充滿
詩意，真不知要先賞
花，還是先進館。

　　有別於傳統美術館單一的大量體空間，西澤將演講廳、工作
室、咖啡廳、圖書館、社區活動公間和展覽空間等所需的建築量
體，打散成16個大小不等的方盒塊體，再藉由透明玻璃走廊將這
些看似隨意散落在街邊的個體串連起來。西澤希望逛美術館能像
逛小鎮那樣有趣，可以自在地穿梭其間，到處串門子；屋內逛累
了，還可以走在玻璃廊道上看看外面的街景，或上樓頂俯瞰櫻花
樹海；在不經意穿過小院落時，抬頭一瞥，兩片外牆間森北伸的
逗趣裝置藝術，正等著你來造訪並給予會心的一笑。

　　美術館展出的內容多屬常設展品，包括澳洲超現實主義藝術家
Ron Mueck等20多位知名當代藝術家的作品。西澤讓這些風格迥
異的展品有各自獨立的展覽空間，並在每個沿街面的展覽廳中都
留下一大片落地玻璃牆面，讓街道上的來往行人在櫻花樹下亦能
隨意地觀賞藝術櫥窗，這也符合了「Art Towata」計畫「隨處可以
看見藝術」的目標。十和田美術館沒有耀眼的形體，也沒有炫目
的色彩，僅是默默地扮演其稱職的角色，既是藝術展品的最佳襯
墊，也是美麗街景的極佳布幕。

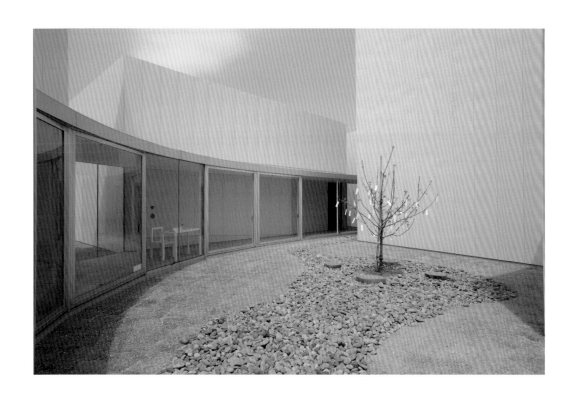

在美術館院子內漫步，
不經意抬頭一看，會發
現撐在兩片外牆間的逗
趣裝置藝術，那是日本
藝術家森北伸的「狩獵
者和空中飛人」。

覺性

Rem Koolhaas

Thomas Heatherwick

Toyo Ito

Wang Shu

覺性的試煉

覺性的建築並非遠離美感，

它的美是一種有難度的美，

其中有物性的質樸真純而非矯揉造作，

有理性的平衡穩定但不會枯燥乏味，

能觸動人的感官，可卻是讓人有感而不傷。

理性雖可平衡感性所帶來的困擾，卻可能受限於個人的理念、想法、執著或習性。譬如家裡要裝潢，我們到處打聽設計師，看似理性的行為，結果卻要設計師完全依照我們的想法來做；再三比價，最終找到的所謂合理價，也不過是我們能夠接受、對我們有利的價格；上網查到一些資料就當自己知道很多，還回過頭來怪設計師不夠專業；當我們的提議不被接受時，就說對方不講理。

我們的習性會在理性運作過程中突然出現，不願接受批評，聽不進別人的話，也就很難做到真理性。我們自認理性，卻常被習性帶著走，而這樣的問題也可能出現在建築師、設計師身上。因此，人的理性未必看得見事物的全貌，這時就需要覺性來引領。覺性是超越物性、感性和理性，有較大的觀察力和關照面，不受知識、資訊、思維、潮流、規矩所限，能洞察一般人洞察不到的地方，又有足夠的能力與勇氣面對世俗的眼光，做別人做不到的事。

覺性帶有反思、自省的層面，得先承認自己的不足，才能找出問題、面對問題和解決問題。找出問題需先打破習慣，誰說房子一定是方方正正的，扭曲的難道不行嗎？不是說扭曲的房子就一定比較好，也許只是任性而已，談不上覺性，但「打破」確實是個方法。打破後，重新思考，接受檢驗，或許不能立即獲得改善，卻具有啟發作用，開拓新局，發現更多的可能。

覺性的建築並非遠離美感，如Thomas Heatherwick設計的上海世博英國館，它的美是一種有難度的美，其中有物性的質樸真純而非矯揉造作，有理性的平衡穩定但不會枯燥乏味，能觸動人的感官，可卻是讓人有感而不傷，又能將人帶入一種前所未遇的境地中，體驗接近善的更高層次美感。

———

代表建築物

鹿特丹當代美術館

西雅圖公共圖書館

上海世博英國館

仙台媒體中心

寧波博物館

中國美術學院象山校園一、二期工程

Rem Koolhaas

雷姆·庫哈斯

好建築是理性的，也同時是非理性的。

設計理念

設計前先讓自己歸零，忘掉自以為知道的東西；針對個案，再次檢驗、反思既有的想法、做法，找出真正適合、最佳的解決方法。

代表作品

1992｜鹿特丹當代美術館｜鹿特丹·荷蘭
2004｜西雅圖公共圖書館｜西雅圖·美國
2008｜CCTV央視大樓｜北京·中國
2015｜台北藝術中心｜台北·台灣（預定）

榮獲獎項

2000｜普立茲克建築獎
2003｜高松宮殿下紀念世界文化獎
2005｜密斯凡德羅獎

2000年的普立茲克建築獎得主Rem Koolhaas，是個對理論及文學感興趣的建築師。他大學唸的是新聞採訪，畢業後一、兩年才開始對建築感興趣，之後便赴倫敦AA建築學院學習建築。Koolhaas當過《海牙郵報》記者，也寫過電影劇本，還出版了《錯亂的紐約》（Delirious New York）、《小、中、大、特大》（S，M，L，XL）等深具影響力的建築書籍。他說設計建築有時像是在寫劇本，都是關於張力、氣氛、節奏，以及在空間中有流暢的表現。

Koolhaas的童年過得並不平靜，1944年出生於鹿特丹，隔年二戰結束，鹿特丹幾乎被德軍夷為平地。8歲時舉家搬到印尼，由於該國剛獨立沒多久，所有事物都在變動，眼前所見一片凌亂。但他覺得那種混亂的狀態特別生氣蓬勃，如那裡的市場，所有的買賣、討價還價都在露天進行。Koolhaas說任何有過那樣經驗的人，都會覺得當代這種像是消毒過了的購物中心沒有吸引力。在印尼住了幾年，當Koolhaas回到荷蘭時，所有東西都變得井然有序、整齊清潔，他形容就像今天許多城市一般「非常無趣」。

擅長於思考的Koolhaas，於1975年在倫敦創立OMA建築事務所，十幾年後又在紐約成立一家AMO研究公司；前者著建築實務，後者偏重建築概念與思想研究。他說OMA與AMO同時並行，讓他們能夠有系統地思考，而不需要立刻將房子蓋出來，自由度較高。每當著手一項新計畫案，Koolhaas會盡可能地讓自己從無到有，也就是忘記一切自以為知道的事物。對Koolhaas而言重要的是「自我質問」。在設計過程中，他常會處於一種「反思」的狀態，甚至不知道自己最終會不會產出有道理、且清楚的東西。

Koolhaas對建築的內容及結構感興趣，但不表示他的作品就偏向於理性，他說好建築是理性的，也同時是非理性的。Koolhaas還說一個有生命力的都市，同時需要有規劃的部分和不規劃的部分。實務與研究、理性與非理性、規劃和不規劃，Koolhaas讓相對的兩面並存成為一體，不是要將其混成中性，他感興趣的是其間的複雜性，並製造出一種必要的張力，甚至可能呈現出一種模糊的美、不確定的美、有張力的美或擺動的美。Koolhaas說他的人生目標很簡單，就是不斷地思索建築可以是什麼樣子，同時思索自己可以是個怎樣的人。

Kunsthal Rotterdam

鹿特丹當代美術館

Architects：Rem Koolhaas
Location：鹿特丹‧荷蘭
Completion：1992

　　鹿特丹當代美術館由Rem Koolhaas的團隊OMA所設計，蓋在市區的快速道路旁，來往交通十分頻繁。美術館從正面看好像只有1層樓，其實那是第3層，底下還有2層，因基地前後有6公尺的高差，旁邊有一座博物館，後面的博物館公園（Museum Park）也是OMA設計的。博物館公園和快速道路之間，有一條斜坡道從美術館中間穿過，底下與快速道路平行還有一條車道經過。

　　整棟建築從遠處看並不亮眼，走近卻發現趣味不少。快速道路這一側的最上層，一邊的平台與街道脫開30公分左右，留出一道縫隙，讓人很想蹲下來看看究竟，這才知是架高在斜坡之上。平台上有4根柱子，形狀不一，有方有圓，有實有虛，有粗有細。主入口要從中間

整棟建築從遠處看並不亮眼，走近卻發現趣味不少，外觀看似方整的美術館，內部空間其實多變有趣。

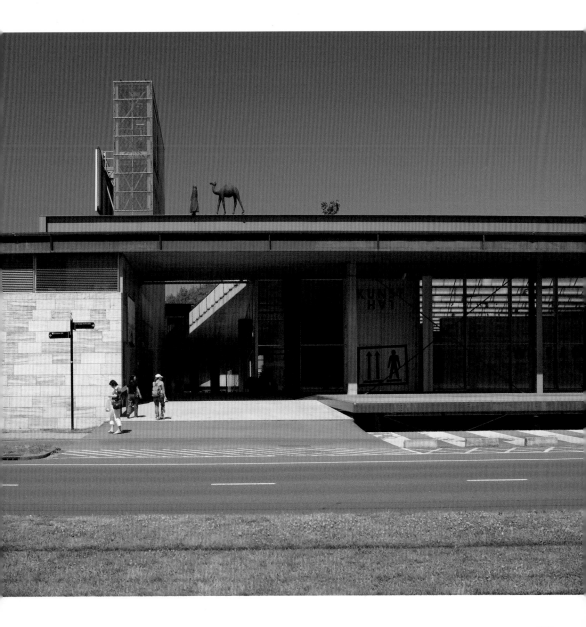

美術館內部空間的材料混搭，精緻的石材，粗糙的鍍鋅鐵欄柵，隨興的波浪狀塑膠板，打破我們以往的空間和視覺體驗。

那條坡道進去，以為不過是個通道；走近看，左右兩面牆並非平行，柱子也不是每根都筆直，屋頂斜切，只遮一半，整個空間有一種穿透性，似乎要將人帶往另一個出口端，而美術館的售票及主入口就側身在坡道旁。

　　鹿特丹當代美術館主要用做藝術交流與展示，每年會有20多場包括服裝設計、珠寶、攝影、工業產品等多種現代創作的主題展，美術館本身並沒有藝術典藏。裡面有3個主要展示空間，可合併或做個別使用。此外還有一個演講廳，塑膠座椅五顏六色，地板是個大斜面，連柱子也是斜的，還好大片玻璃窗框方正讓人可以抓取平衡。演講廳底下是餐廳，天花板自然也是斜的，地坪和外面等高，設有戶外座椅，有獨自的進出口。

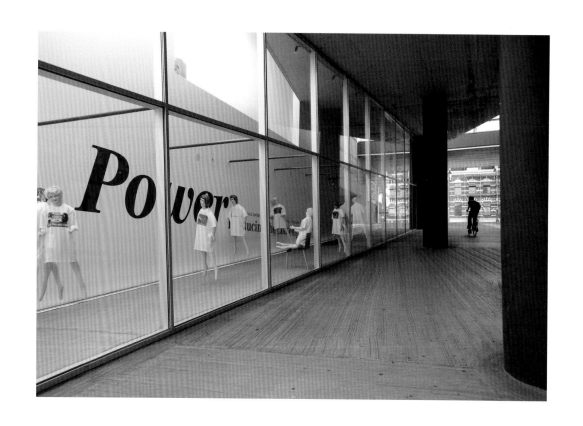

外觀看似方整的美術館，內部空間其實有些複雜，不過，訪客在一連串的緩坡引導下，感覺不出那樣的複雜性，只覺多變有趣。不僅材料混搭，精緻的石材，粗糙的鍍鋅鐵欄柵，隨興的波浪狀塑膠板，也和我們以往的空間體驗、視覺經驗不太一樣！該是水平的，它卻做成斜的；該是合在一起，它卻脫開；該是不透的，它卻做成透的；該是正的，它卻是歪的；該是相同的，它卻不同。

我們的腦海裡都有許多「應該」，房子該如何，做人該如何，工作該如何，衣著該如何，但這些應該是否真的應該？或只是個人的偏執？亦或是經驗積累又懶得檢驗其合理性的方便想法？Koolhaas對這些「應該」提出質疑，並將它反映到設計上，倒不是刻意與眾不同。就像他說的，設計前他會先讓自己歸零，忘掉自以為知道的東西；針對個案，再次檢驗、反思既有的想法、做法，找出真正適合、最佳的解決方法。我們的生活不也可以是這樣？

美術館主要用做藝術交流與展示，每年會有20多場包括服裝設計、珠寶、攝影、工業產品等多種現代創作的主題展。

176

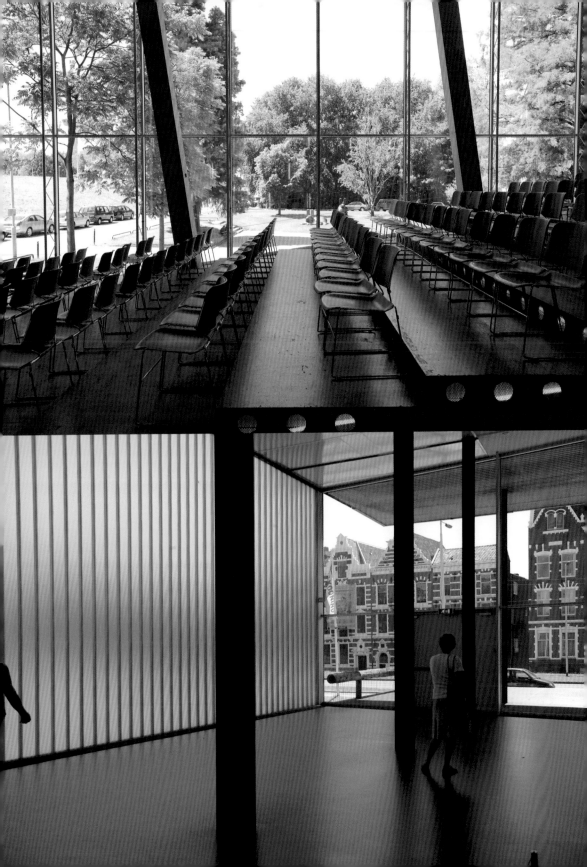

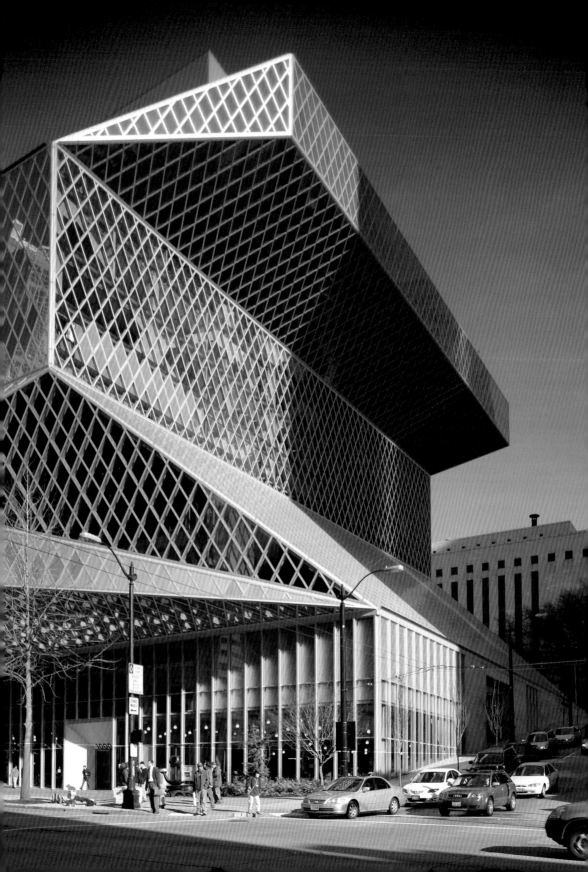

Seattle Public Library

西雅圖公共圖書館

Architects：Rem Koolhaas
Location：西雅圖・美國
Completion：2004

西雅圖公共圖書館，單看外觀就知道它非比尋常。說它感性，它其實並不美；說它理性，又似乎有點不合「常理」；那麼是覺性？是否「悟」出了什麼道理？沒錯，設計團隊收集了大量資料、參觀、研討、採集民意，得到的結論是：在西雅圖這樣一個資訊化城市裡，圖書館不應只是一個收藏圖書的地方，而是一個能與各種科技共生和鳴，並提供社交功能，像家裡的客廳一樣讓人覺得輕鬆自在。

因此，一走進圖書館，就看見明亮寬敞、挑高10公尺以上的大客廳——城市客廳，地上舖著印有花草圖案的地毯。在這裡可以一邊看書、一邊喝咖啡，或發呆、睡覺、想事情，甚至和朋友約碰面、聊天，只要不大聲喧嘩都不會有人管。10樓的閱覽室還可看山、看海、看城市美景。這樣的圖書館吸引的不只是愛看書的

建築師曾說西雅圖公共圖書館開幕後能瞬間吸引大眾注意，主要是透明的金屬玻璃帷幕把城市的美都吸納了進去。

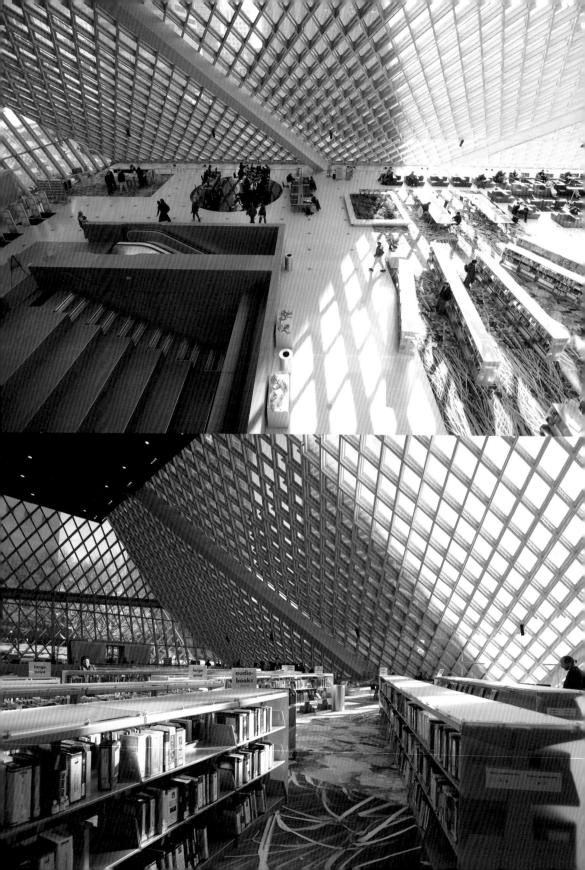

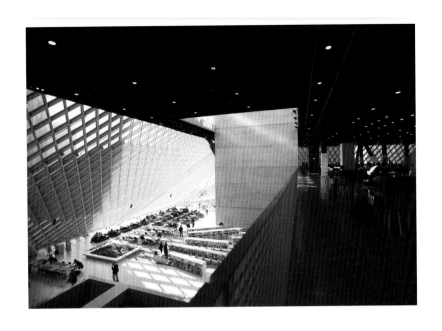

人。館內有400台電腦，任何人皆可免費使用，弱勢族群、遊民
常利用它來找工作，還有免費無線上網，全館每個角落都收得到
訊號。

　　建築計畫是由委員會針對圖書館未來的運作方向，進行長達3個
月的調查研究後所擬定的。這期間委員會召集了一些當地所謂的
達官貴人進行研討，他們的工作與生意多半和數位科技相關，所
以他們多半不看好圖書館的未來，認為數位科技會讓傳統印刷品
成為落伍無用的東西。不過，建築師Rem Koolhaas認為，應該理智
地把圖書館定位成一個不是與數位科技相抗衡的書籍城堡，不是
為了保衛書本而放棄數位，而是要利用數位來提昇書籍的價值。

　　圖書館造形奇特，從外觀上很難看出總共有幾層。因為建築師
從一開始就不打算以一般的樓層概念來做分割，而是將圖書館垂
直區分成5個脫開錯置、不同使用性質的空間量體單元，由下而
上分別為停車場、工作區、會議室、書庫和辦公室。每個量體單
元高度不等，有一層樓高，也有3層樓高。5個量體單元之間有4
個夾層空間，分別當作兒童閱覽、大廳、圖書諮詢和一般閱覽使
用。5個量體單元大小不等，垂直方向也不對齊，使得部分樓層
挑高超過9公尺以上。

　借書還書採自動化，好讓館員有更多時間近距離地為民眾做借還書以外的服務。通往4樓會議廳的走道採用非常顯眼的紅色，大廳裡有一部螢光綠手扶梯可直達5樓的圖書諮詢區。6樓到9樓是「盤旋式」書庫，能容納140萬冊書籍，考慮使用者的便利性，以緩坡盤旋而上，占據了4個樓層，讓坐輪椅的身障人士也可以很方便地存取書籍。而連續性的排列方式，不會因為書目的增加或減少，造成分類放置上的困擾以及使用上的不便。

　2004年5月23日，圖書館開幕當天，有2萬8千人湧入，之後每天都有將近上萬人進出，還有來自世界各地的建築參訪團、圖書館考察團，館方還安排專員為他們解說。Koolhaas說西雅圖公共圖書館能夠吸引那麼多人注意，主要是透明的金屬玻璃帷幕把城市的美都吸納了進去。

通往4樓會議廳的走道採用非常顯眼的紅色，大廳裡還有一部螢光綠手扶梯可直達5樓的圖書諮詢區。

Thomas Heatherwick

湯瑪斯·希澤維克

當你的想法和別人不同，不代表全世界都對，
只有你是錯的，也許是別人沒有想到，沒有去做。

設計理念

設計不該只有專家才看得懂，設計不用太複雜，設計不該失去力量，而簡單會有力量，要做出讓小孩都能看得懂的設計。

代表作品

2005｜捲橋｜倫敦·英國
2007｜東海灘咖啡屋｜漢普敦·英國
2010｜上海世博英國館｜上海·中國

榮獲獎項

2004｜英國皇家工業設計勳章
2006｜菲利普親王設計師獎
2010｜萊伯金建築獎

曾被英國《泰晤士報》評為「英國當代最具創意奇才」的Thomas Heatherwick，作品橫跨建築、雕塑、都市建設、產品設計等多項領域，2004年獲得「英國皇家工業設計」勳章，2010年更因設計了上海世博英國館，而成為建築界注目的焦點。大家不免好奇這位被比成「現代達文西」的Heatherwick，他的創意靈感究竟來自何處？

1971年出生於倫敦，小時候就閱讀爺爺的蒸汽火車書籍、工程書籍，想像力豐富的Heatherwick，立志要當設計師、發明家，而這一路走來，始終沒有變過。小學階段，Heatherwick常問老師「怎麼做的、為什麼」，同學因此給他取了個外號叫「how-why」。Heatherwick從小就很有自己的想法，當有人告訴他某某東西很特別時，他會先自行觀察，而不是直接接受別人的看法。Heatherwick曾在《遠見》雜誌的一篇受訪文中提到：「當你的想法和別人不同，不代表全世界都對，只有你是錯的，也許是別人沒有想到、沒有去做；所以，有好點子，就值得當下去實踐。」

非建築科班出身的Heatherwick，畢業於曼徹斯特工藝學校、皇家藝術學院。在曼徹斯特工藝學校，主修的是3D設計。「看到一件作品，就想摸摸它的材質，聞聞味道，想瞭解是誰做的、怎麼做的。」Heatherwick說，3D設計是一個美妙的課程，當中涉及大量材料的研究和應用，他特別喜歡研究三維空間與建築的關係。可是「從前的建築訓練以理論為主，很少是關於如何製造一件事物的。學校裡的建築系、設計系，從來沒有真正建起過一座建築實物。」於是，他向學校申請經費，跑遍附近的材料工廠尋求支助，並找來一群低年級生幫忙。最後，以學生身分造出了一個5公尺寬、6公尺長及5公尺高，由鋁、木、金屬和聚碳酸酯組成的可移動建築。

Heatherwick於1994年成立工作室，他的團隊有來自設計背景的，有讀心理學、英國文學，有的是工程師。Heatherwick喜歡和人聊天，跟隊友聊，跟製造商聊，跟專案經理人聊。他說，如果不跟人互動，只是獨自坐在那裡悶著頭想：「有什麼好主意呢？」他會很難過。喜愛另類思考的Heatherwick，不想做人們期望中的設計，他要主動創新大家意想不到的點子，他希望每個城市最好都長得不一樣，因為「再醜再怪的東西都一定有它迷人的地方。」

Shanghai Expo 2010 - UK Pavilion

上海世博英國館

Architects：Thomas Heatherwick

Location： 上海‧中國

Completion：2010

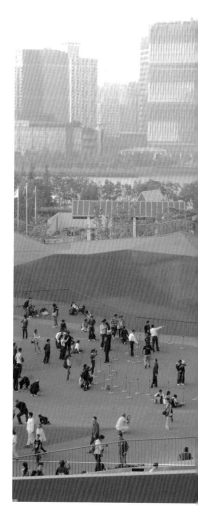

　　趕末班車去上海看世博，人擠人大排長龍，還得跟後面想插隊的人「過招」，找罪受？那倒不會。在虛擬、虛幻如影隨行的網路年代，人與人之間的實際接觸算是難得，哪怕小有「摩擦」都覺得痛快！可惜的是，在漫長的等待之後，看到的盡是些在家裡就看得見的媒體影像，當中儘管影像承載了許多國家、城市特色，也極盡所能地運用許多奪目炫光的新科技——IMAX、3D、4D全出籠，但總覺得這些特效就是刺激不了感官。

　　一館炫過一館，只會讓人的感官愈來愈疲乏，直到像蒲公英般的英國館逐漸進入視線範圍，才慢慢又甦醒過來。從未見過這樣的建築，既沒窗也看不到牆，只見布滿觸鬚的毛茸茸物體隱隱發光，卻不知這光是從何而

像蒲公英般的英國
館，既沒窗也看不到
牆，只有布滿觸鬚的
毛茸茸物體隱隱發
光，猶如一個「種子
聖殿」。

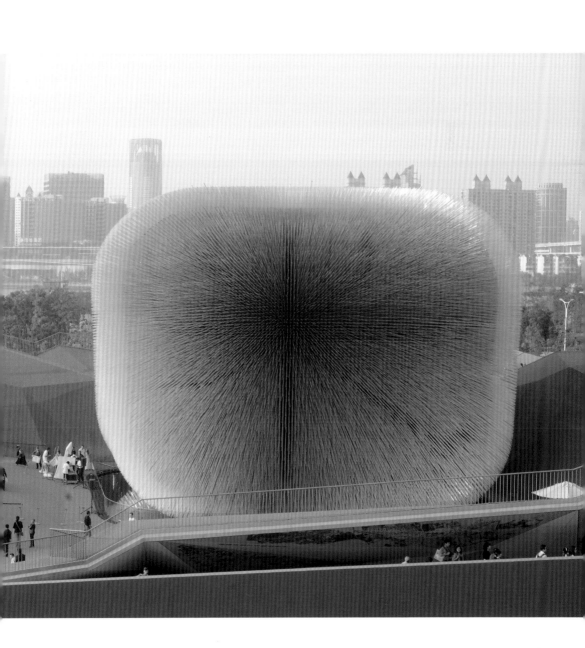

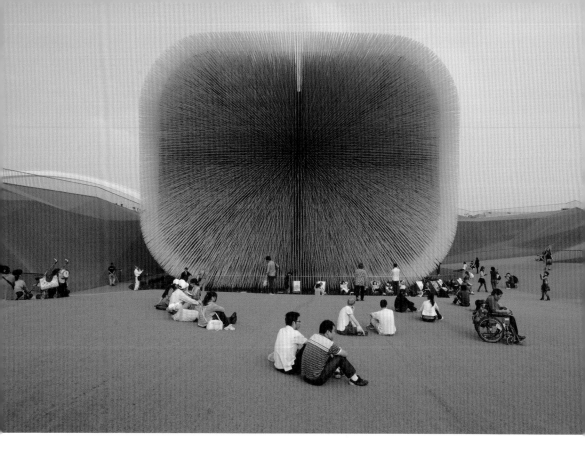

來。還有滿長的距離、滿久的時間才進得了館，可身體上那種想觸摸的慾望已蠢蠢欲動。

排了兩小時的隊，終於來到了英國館入口，發覺此時吸引人的已不是那即將到手的「種子聖殿」，而是殿前這一片有足球場大、狀如草坡的開放空間。雖得乖乖地順著參觀動線，最後才能躺在「草坡」上，但這時已能體會什麼叫美好城市，那必然有一種留白的舒暢感。

果不其然，一走進展示廊，就看見綠色植物拼貼而成的城市空照圖，建築和街道刻意被抹去，剩下的盡是綠地面積。曾經飽受城市化之苦的倫敦，自1842年打造城市的第一座公園起，積極地讓綠地蔓延，至今已有40%的綠地。展示廊上還有倒掛的縮小版典型英國城市。不比樓高，這裡關注的是空氣能否流通，陽光和

「種子聖殿」殿前有一片足球場大、狀如草坡的開放空間，躺在「草坡」上，才能體會到一種留白的美好、舒暢感。

白色毛茸茸的觸鬚建築，會讓參觀的人產生一股蠢蠢欲動的慾望，想要親手去撫摸觸碰。

雨滴能否撒落在城市的每一個角落。當然，這些都只是開胃菜，大夥人還是急促的往主菜——「種子聖殿」前去。

「種子聖殿」內部是一個昏暗的方形空間，除了外環走道外，地坪、牆壁和天花板皆呈弧面，閃閃發亮。仔細一瞧，是一根根纖細的透明壓克力杆，總數有6萬多根，每根長7.5公尺，固定在木結構上，一端伸出室外，將光線引進；室內這一端鑲嵌著種子，其中有叫得出名字的松果、咖啡豆，然而更多是叫不出名的，形狀各異，種類繁多，它們全部來自英國皇家植物園和中國科學院昆明植物研究所合作的「種子銀行」。

「種子聖殿」裡，不管老少都會細細端詳被封存在杆裡頭的種子，那一刻，人們永無止境的追尋目光頓時被拉了回來，回到平日不甚在意的微小東西上。每人臉上都帶著笑容，即便光線昏暗

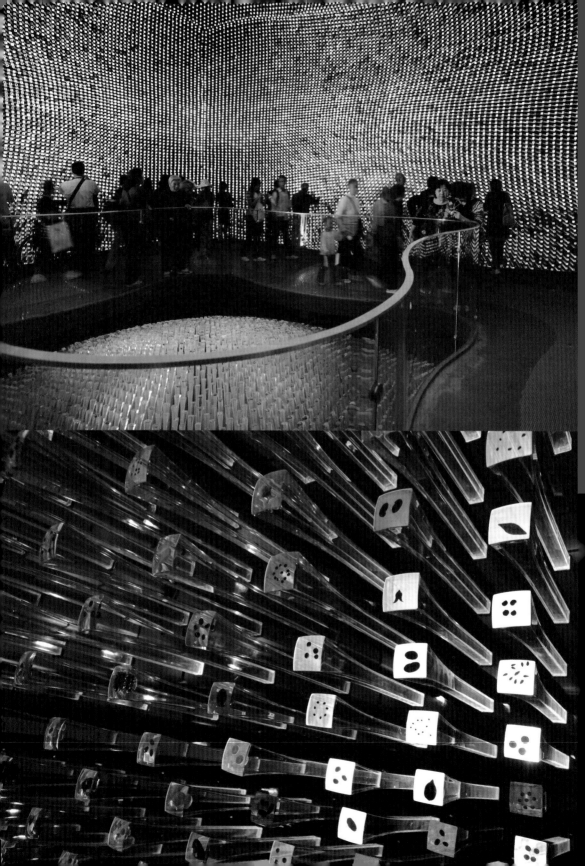

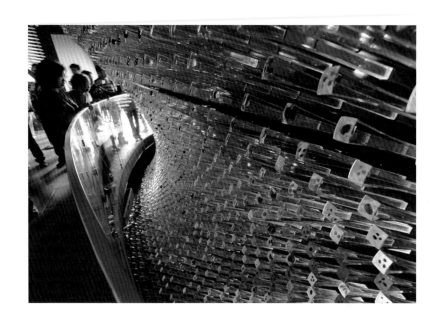

內部是一個昏暗的方形空間，地坪、牆壁和天花板皆呈弧面，上方閃閃發亮的是一根根纖細的透明壓克力桿，封存著一粒粒的種子。

也要跟它合照一下。上海世博園之大，何以眾人會對這小小的種子著迷？想必是它的自然、真實與生命力，而且它還是人類未來的救星呢！根據英國科學家的一項研究，植物的根部會從土壤吸取礦物，如果能把地下礦物吸至花瓣上，那麼就不需要礦工冒著生命危險深入礦坑了。除了採礦，有些植物還可用來吸音，甚至像電影《阿凡達》裡，利用植物傳遞或儲存信息等等。

英國館是個連小孩都看得懂，也都感興趣的「簡單」設計。總設計師Thomas Heatherwick認為，設計不該只有專家才看得懂，好的設計應該讓小孩都能看懂，不需高深學問就能瞭解其意義，好設計應當對小孩產生意義，也因此設計不用太複雜，設計不該失去力量，而簡單會有力量。

以「城市，讓生活更美好」為主題的2010上海世博會，各個國家館無不費勁地展現國力、自述特色。而曾是首屆世博會主辦國的英國，卻在年輕建築師極富創意的設計下，輕鬆一躍便跨越了國家界線。國家符號被隱藏起來，以「種子」為樣貌，將人們的注意力引到彼此共生的大地之上，使世人暫時忘卻種族、國籍、身分地位、財富名位種種分別，或許這就是讓生活變得更美好的關鍵所在。

Toyo Ito

伊東豐雄

少一點純粹的美，多一些活力與興趣。

設計理念
創造一個可以讓人們感受到生命喜悅的建築。

代表作品
1984｜銀色小屋｜東京・日本
2001｜仙台媒體中心｜仙台・日本
2004｜TOD'S 大樓｜東京・日本
2006｜瞑想之森火葬場｜各務原・日本

榮獲獎項
1986｜日本建築師協會獎
2002｜威尼斯建築雙年展金獅獎
2010｜高松宮殿下紀念世界文化獎

和安藤忠雄並列「日本建築雙雄」的伊東豐雄，雖是建築科班出身，但上大學前他完全沒意識到自己將來要成為建築家。有別於安藤熱衷拳擊，伊東則是把棒球看得比三餐還重，考大學時為了方便繼續打球，伊東甚至希望能進東大文學院較輕鬆的科系，沒想到意外落榜，只好放棄棒球，隔年再考，結果進了東大理學院。升大四那年暑假，伊東到日本代謝派建築師菊竹清訓事務所實習，大約從這時候開始，也就是快畢業的時候，他才逐漸感覺到「建築或許是有趣的」。

伊東於1941年出生於韓國首爾，兩歲左右隨父親回到日本老家長野諏訪，在那裡度過了與自然為伍的童年。1965年東大畢業後，順理成章地進入菊竹清訓事務所工作，伊東從菊竹清訓那裡學到了「如何放掉想法，就算已經在這個想法上努力了很久」，也學到「可以徹底改換原有的計畫，即使明天是交圖的最後期限。」

1971年，伊東成立了個人事務所，並開始在雜誌上發表設計相關評論與論述。對伊東來說，設計和寫作同等重要，因為在設計中看不見的思想過程與意義，在文章中可以表達。而思考常是比作品的實現稍早一步，兩者總是有落差，正因為有此落差才能迫使他往前邁進，意即作品催生了文章，而文章又導引出下一個作品的意涵，幾十年來，伊東持續反覆著這樣的行為。

伊東早期的文章社會批判性較強，根據他的說法，當時的社會未能給予建築師一個適當的定位讓他有強烈的挫折感，因而將這樣的情緒轉為對社會制度的批判，然後將自己封閉在一個狹小的體系裡追求所謂的漂亮建築。而將他從這種內向性格給解放出來，是1995年所贏得的「仙台媒體中心」競圖一案。仙台媒體中心從設計到施工歷經6年之久，伊東在這過程中重新啟動和人們的對話，除了和許多人共同作業外，也進行一些議論，讓他覺得原來自己也能夠存在於社會。

「仙台」案給伊東帶來不只是喜悅，也改變了他寫文章的態度與想法。2004年伊東在雜誌上發表「少一點純粹的美，多一些活力與樂趣」一文，說明了2000年後他對建築的情感、觀念想法及作品風格的轉變。早期伊東以一種輕薄的高度透明手法來表現純粹而抽象的建築美感，「仙台」案之後，他轉向探索「物質感」，透過結構的力道與強度讓建築變得更有「生命力」，他想要創造的是「可以讓人們感受到生命喜悅的那種建築」。

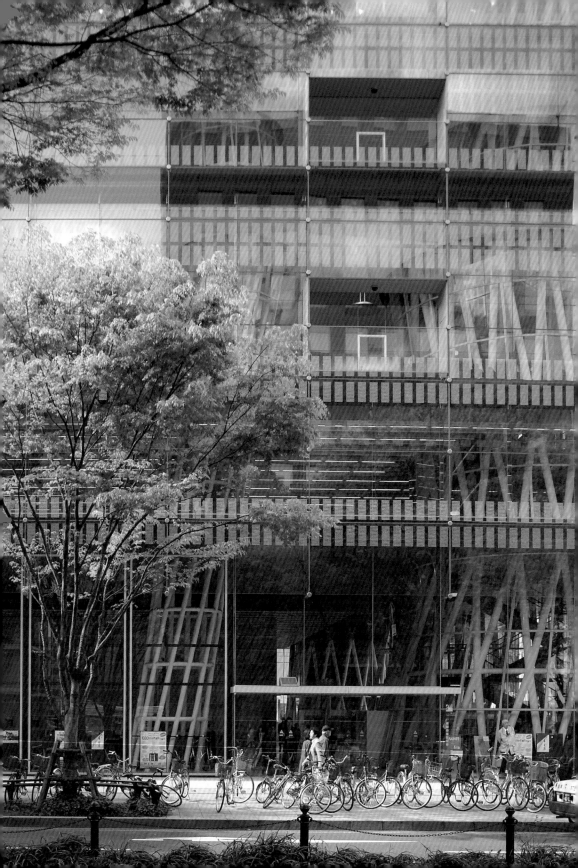

Sendai Mediatheque

仙台媒體中心

Architects：伊東豐雄
Location：仙台・日本
Completion：2001

這棟讓人覺得輕鬆、友善，拍照也不用擔心會有館員盯梢的建築，是伊東豐雄建築生涯裡極具關鍵的作品。它被譽為新世紀建築的代表，讓全球建築界掀起一股「伊東風潮」，更為伊東帶來了2002年威尼斯建築雙年展終生成就金獅獎的榮譽。伊東以13束狀如水草的支柱做為空間試驗，他希望透過從自然中「衍生」出來的元素，打破既往的任何建築形式，讓建築不要那麼像建築，而是像人造樹林。人們可以拿著輕便的電腦在這裡隨意遛達，與人相遇，自然溝通，沒有任何阻礙。

定禪寺通上矗立一座玻璃方盒，映照著街景，襯托著樹林，當視線穿透它的透明外殼，立刻被內部奇特的構造給吸引住。

定禪寺通是一條美麗大道，高聳櫸木帶來四季變化的風貌。媒體中心則以一個近無表情的玻璃方盒矗立在大道旁，讓來往行人「無視」它的存在，可又會被它的存在給吸引。說無視，是因為它不求表現的造型，搭配玻璃外衣，映照著街景，襯托著樹林，

分別由數量不等的鋼管所組成的13束支柱，貫穿建築7個樓層，或歪或斜像隨波擺動的水草被定了格般，左擺右扭地，姿態相當活潑有趣。

不特別引人矚目；然而當行人的視線無意間穿透它的透明外殼時，就很難不被那奇特的內部構造給吸引了去。

媒體中心結合藝廊、圖書館、多媒體服務等多項功能，伊東設計團隊一開始就把它定調為「媒體的便利店」，他們希望來館的人就像進到便利商店裡，可以從架上自由選擇想要的書本、影帶、光碟等各種媒體，而不是像過去的公共建築，使用者總是被館方的硬體和軟體等種種規範給強力支配。為了實現這個構想，在空間安排上盡可能採取開放式設計，再搭配各種家具及設施，使每個樓層各具特色，讓使用者選擇他們想待的場所，並感受如在公園裡漫步或街上閒逛的那種輕鬆與自在。

建築主體由地板、支柱、外殼三部分構成，50平方公尺的地板是鐵製蜂巢合板，地下2層，地上7層，由13束支柱串連，沒有其他結構牆或斜撐。13束支柱分別由數量不等的鋼管組構而成，或歪或斜像隨波擺動的水草被定了格般，左擺右扭地直貫7個樓層，姿態相當活潑有趣。「水草」除了有支撐功能，還可將天光

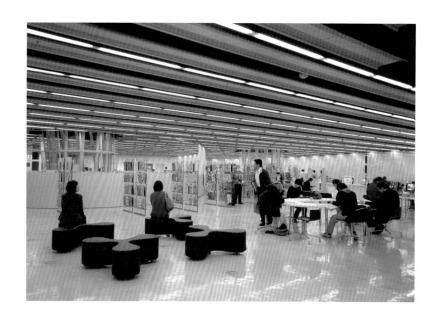

引入，並藏納各種設備管線，甚至樓梯、電梯也置入其中。四面外牆雖同為玻璃，但有的是玻璃加百葉，有的是在玻璃上蝕刻文字，處理方式不盡相同，卻都能讓視線穿透，把內部的活動和擺設顯露於外，將外部的林葉街景透過大片玻璃像水族館般引入屋內，讓使用者有更多的彈性選擇和環境間的互動。

媒體中心結合藝廊、圖書館、多媒體服務等多項功能，伊東設計團隊一開始就把它定調為「媒體的便利店」。

大樓從裡或外都讓人讀不出哪個空間是主要的，那層樓又是全樓的中心。伊東想要打造的是一個均質空間，從1樓到7樓，沒有主次之分，沒有層級之別，有的只是閱讀、展覽等不同使用功能和性質上的差異。雖說均質，可並沒有一般高樓那種不斷重複同一種空間的單調和乏味，而是透過樓高和光線的變化，以及「水草的自然生長」，塑造出各種生機勃勃的室內景象。

伊東說，要了解這棟建築，夜晚比白天更容易些；從對街望過來，可以看到各樓層的高度差異、天花板裝修差異、家具差異，以及照明方式和顏色差異。若是白天，除了「水草」的底部隱約可見外，再往上看，玻璃外牆在陽光照射下幾近消失於無形，看到的僅是天空裡的朵朵白雲，看不到「水草」直通7樓的景象。不過，走一趟室內一樣清楚明白，正如伊東所說，重要的不是這些支柱看起來像什麼，而是能否藉此營造出充滿活力的歡樂氣氛。

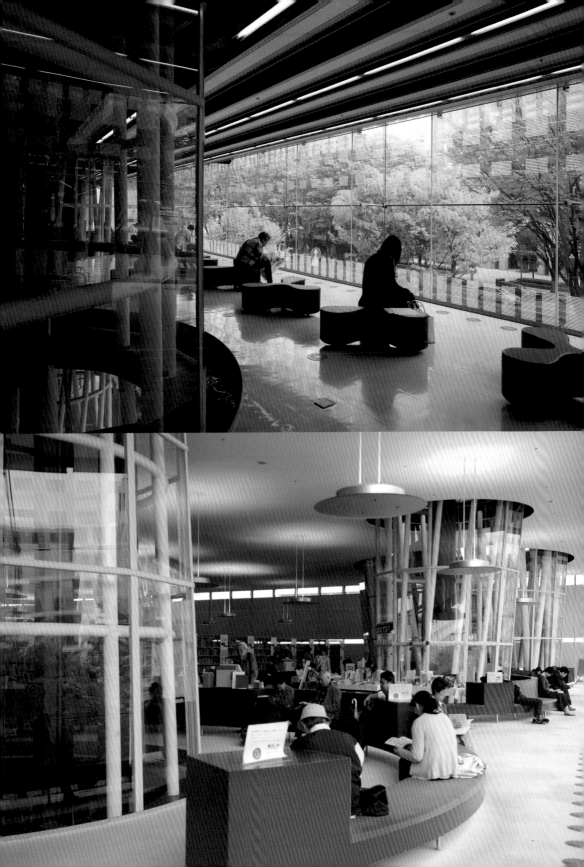

Wang Shu

王澍

我不做「建築」，只做「房子」。房子是業餘的建築，但比建築更根本，
它緊扣當下的生活，是樸素的，通常是瑣碎的。

設計理念
踐行「中國本土建築學」理念，看到傳統在當代文化中的活力，珍視一個場所的人文氣息，
重視人和自然、人和物、人和思想之間的原初關係。

代表作品	榮獲獎項
2000｜蘇州大學文正學院圖書館	2004｜中國建築藝術獎
2004｜中國美術學院象山新校區一期工程	2010｜威尼斯雙年展特別獎
2008｜寧波博物館	2011｜法國建築學院金獎
2015｜艾青紀念館新館	2012｜普利茲克建築獎

2012年普利茲克建築獎頒給了年僅48歲的王澍，他是第一位獲此獎項的中國建築師。有人說，王澍是中國建築界的異類，而按王澍自己的說法，他在中國建築界以「叛逆」著稱。許多人都有過青春期的叛逆，但他比較特別，「一直叛逆到成年」。

王澍祖籍山西，1963年出生於新疆烏魯木齊，後來東遷。從小在古城西安生活、讀書、成長，大學就讀於南京工學院建築系（現東南大學）。大二時王澍寫了一篇2萬多字的《當代中國建築學危機》，點名批評了很多權威，觸怒了許多老師，當時沒有雜誌敢發表。1987年王澍提碩士論文《死屋手記》，批判了當時的整個中國建築學界，他在答辯時把論文貼滿了整個答辯教室的牆壁，還聲稱「中國只有一個半建築師⋯⋯」。因為批判的鋒芒太過尖銳，雖然論文全票通過，但學位委員會認為過於狂妄沒有授予他學位。

好長一段時間，王澍走在一條與眾不同的崎嶇路上。1992年，改革開放新的一輪開始，建築師的好日子到來，王澍卻選擇隱退。此後十年，他只做了一些小工程，改造老房子。這段期間他認真向工匠學習，跟著工人的作息，每天早晨八點上班，夜裡十二點下班，他要看清楚工地上每一根釘子是怎麼釘進去的。十年磨一劍，1997年王澍已經準備好再出發，與妻子陸文宇在杭州成立了「業餘建築工作室」。

何以取名「業餘建築」？王澍的想法是：「我不做『建築』，只做『房子』。房子是業餘的建築，業餘的建築只是不重要的建築，專業建築學的問題之一就是把建築看得太重要。但是，房子比建築更根本，它緊扣當下的生活，它是樸素的，通常是瑣碎的。比建築更重要的是一個場所的人文氣息，比技術更重要的是樸素建構藝術中光輝燦爛的語言規範和思想。」

2000年王澍獲同濟大學建築學博士學位，之後擔任中國美術學院建築藝術學院院長。王澍熱愛書法，喜歡臨摹字帖，研究中國園林、山水畫，踐行「中國本土建築學」理念。普利茲克獎評委張永和說，王澍讓我們看到傳統在當代文化中的活力，現代不等同於西化。中國著名建築評論家方振寧則說，王澍的「狂」是告訴你回到基本和最初的狀態，重視人和自然、人和物、人和思想之間的原初關係。

Ningbo History Museum

寧波博物館

Architects：王澍
Location：寧波·中國
Completion：2008

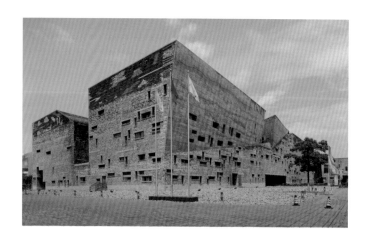

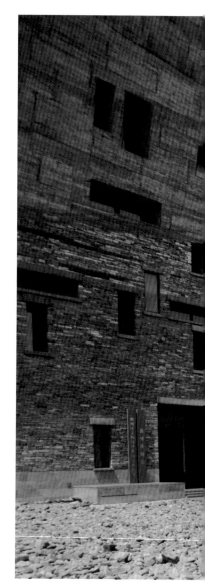

　　走訪世界各地不少當代建築，寧波博物館是唯一讓我感到蘊藏巨能的建築。2008年才誕生，卻好像歷經了千年歲月；收攏如山的體塊，內含聚斂的爆發能量；層層疊疊的舊磚瓦牆，隱約透露著它曾經擁有過什麼、又失去過什麼。

　　寧波博物館選址於鄞州新區，這裡原有大片稻田和美麗村落，因城市擴張逼近而被劃為CBD（中心商務區）。設計之初，王澍去現場勘察，發現這是一塊非常巨大的空地，四面八方都被推平了，30個村落拆了29個半，剩下半個，到處是殘磚碎瓦。而政府的行政中心已先來到，辦公樓尺度巨大，新開闢的道路異長寬闊，有上百棟高百米以上的企業大樓將陸續興起，相鄰建築之

寧波博物館2008年才
誕生，卻好像歷經了
千年歲月。建築的高
度控制在24米之下，
底層平面是個簡單的
長方形，朝上生長之
後呈開裂狀。

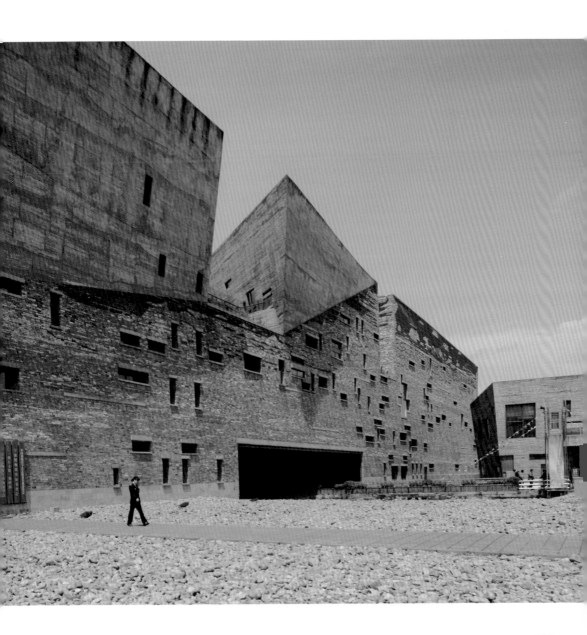

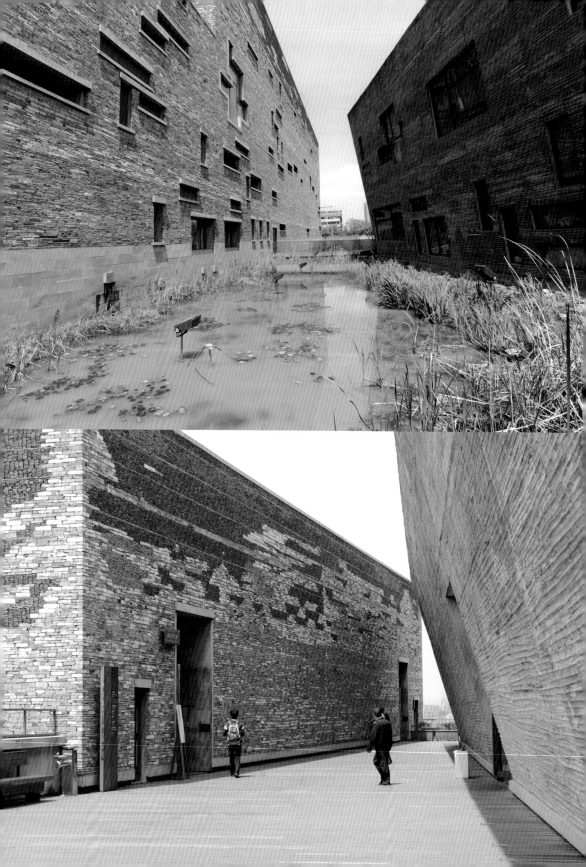

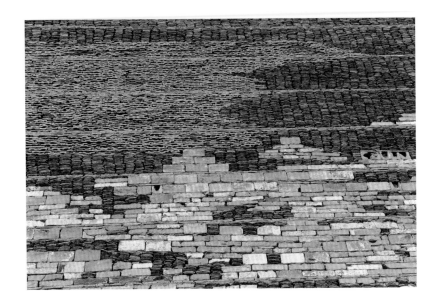

牆體使用兩種材料，一是舊磚瓦，都是從寧波地區被拆毀的村落、廢墟上收集來的，另一是用毛竹作為模板澆注的混凝土。這些材料是歷史見證，王澍將它們用在設計中，讓它們活力再現。

間的距離超過百米。在這樣的尺度下，王澍感覺不到任何城市生機，因此思考如何創造一個有獨立生命的建築體。

「中國文明最殊勝之處，是它不斷地向大自然學習，有所發明，有所創造。」王澍從中國園林、山水畫中讀到古人的「齊物觀」，以及如何「道法自然」，如何和自然共生、共處。「山是中國人尋找失落的文化和隱藏文化之地。」王澍不打算在園子裡修剪枝葉，他直接回到原始山林裡去挖掘能量，最後他決定讓博物館建築同化為「自然物」——從連綿山脈中割下的一塊山體，他要把屬於寧波這地方的回憶都收藏在「山」裡。

建築的高度控制在24米之下，底層平面是個簡單的長方形，朝上生長之後呈開裂狀。牆體使用兩種材料，一是舊磚瓦，都是從寧波地區被拆毀的村落、廢墟上收集回來的，另一是用毛竹作為模板澆注的混凝土。為何使用舊磚瓦？這必須回溯到2000年左右，當時王澍在寧波進行建築試驗，認識了一個拆遷公司的經理。有一天他突然問王澍要不要唐代的磚頭，因為他剛拆了一座明清時期的宅子，裡面連唐代的磚頭都有。王澍相當訝異，覺得這些材料作為歷史見證，不應該被丟棄。拿到這批材料後，他思考著如何將這些被當成廢料的珍貴舊磚頭用在設計中，讓它們的

館址位於鄞州新區，這裡原有大片稻田和美麗村落，因城市擴張逼近而被剷平，感覺不到任何城市生機，王澍因此思考如何創造一個有獨立生命的建築體。

活力再現。

　隔年，王澍帶著一群學生在寧波慈城考察，發現了一堵「瓦爿牆」，那是過去浙東一帶民間造屋常使用的牆體，最多由80多種舊磚瓦混合砌築而成。王澍覺得這很了不起，隨後開始尋找並試圖學習這種「瓦爿牆」技術。由於「縫縫補補又三年」的年代已過，多數人都不願意再建造這種費力又不「漂亮」的牆體，其技術幾乎快要滅絕。最後王澍在鄞州新區的一個偏遠村落裡，找到尚存的瓦爿牆建築技藝。此後幾年，王澍帶領工作團隊試驗了一系列使用回收磚瓦進行循環建造的作品。2006年，王澍完成一組名為「五散房」的小建築，在寧波博物館前面的公園內，其中初次試驗了「瓦爿牆」和混凝土技術的結合。

　寧波博物館建造過程中，由於大量使用舊磚瓦，王澍曾遭到強

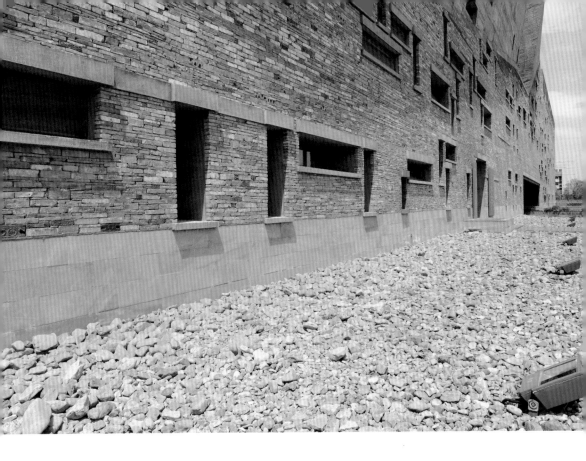

最後王澍決定讓博物
館建築同化為「自然
物」──從連綿山脈
中割下的一塊山體,
他要把屬於寧波這地
方的回憶都收藏在
「山」裡。

烈指責,說他在一個當地人管它叫「小曼哈頓」的新區域,堅持
表現寧波最「落後」的事物。王澍反駁說,博物館首先收藏的就
是時間,這種牆體做法將使寧波博物館成為時間收藏最細膩的博
物館。而事實證明王澍有理,博物館落成之後,市民反應熱烈,
有老人家多次來訪,因為這裡有他們過去生活的痕跡。

從寧波回到台北,我把拍攝的幾張照片拿給一位前輩看,他不
是建築領域之人,不知道王澍是誰,但深諳中國哲學與文化,足
跡遍及中國大江南北,看了照片後說了兩個字:「敦煌」。意思
是,王澍將化育他的山川大地及千年文化所蘊藏的能量轉借到他
的建築裡,這需要「大力」,而這大力就來自於他的「覺性」。

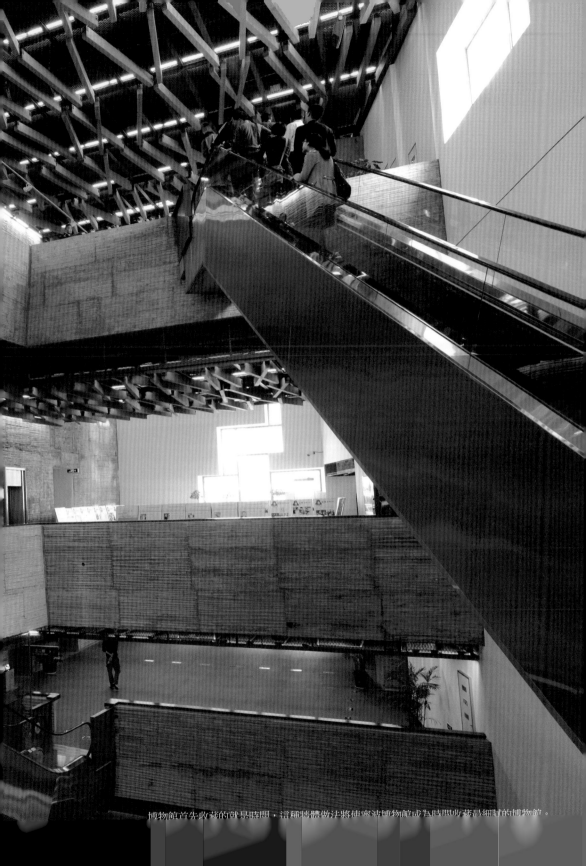

博物館首先收藏的就是時間，這種媒體做法將使得這座博物館成為時間收藏最細膩的博物館。

China Art Academy, new campus of Xiangshan School, Phase I & II

中國美術學院象山校園一、二期工程

Architects：王澍
Location：杭州・中國
Completion：2007

二期工程完成後，有使用者反應窗戶小、室內暗，王澍稱這種半亮不亮的光線叫「幽明」，他特別想把握、想塑造一個在室內帶有沉思氣質的學院。象山校舍窗戶不僅開得不大，位置也經常開得不規矩。

　　自2012年普利茲克建築獎落於中國之後，網路上偶爾會有「類王澍」的建築出現，不過，那些房子怎麼看就是有缺，少了建築師澆灌其上的自信和決心。其實他們想的是「王澍」，而王澍想的是「營造」。

　　中國美術學院象山校區座落在杭州南部群山東部邊緣，校園用地環繞一座名為「象」的小山，山高約50米。象山北側的校園一期工程於2004年建成，是由10座建築與兩座廊橋組成的建築群。象山南側的校園二期工程於2007年建成，由10座大型建築與兩座小建築組成。王澍說他不只是做一組建築，他是在建造一個「世

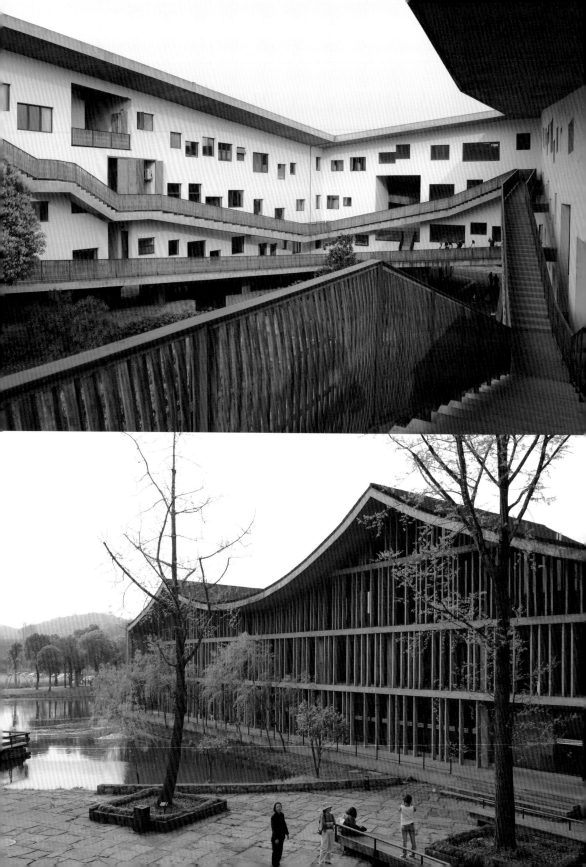

王澍以中國傳統的山水畫為例，落定建築，他說在山水世界中，房屋總是隱在一隅，甚至寥寥數筆，不佔據主體的位置。

在王澍的設計中，經常隱藏了另一條自訂的規範，那是用來提醒對自然事物漸漸失去感覺的現代人，他說，做出一個完全合理的設計沒意思，人的生活除了合理之外，還需要「有意思」。

界」。王澍以中國傳統的山水畫為例，「在那種山水世界中，房屋總是隱在一隅，甚至寥寥數筆，並不佔據主體的位置。那麼，在這張圖上，並不只是房屋與其鄰近的周邊是屬於建築學的，而是那整張畫所框入的範圍都屬於這個『營造』活動。」

在王澍的思考中，象山校園最重要的就是「自然」，象山已經在那裡，所有的建築都以這座山為最重要的觀看與思考的對象。新的校園建築被布置在地塊的外邊界，與山體的延伸方向相同，隨著山勢蜿蜒起伏而跟著「擺動」。在建築與山體之間，留出大片空地，保留了原有的農地、河流與魚塘。建築與道路之外的土地，重新租給土地被徵收的農民，用於各種農作種植。學校不收地租，但條件是不許使用農藥與化肥。

在二期工程中，王澍植入了中國園林的思考，以他的理解，「園林」特指「自然」被置入「城市」，而城市建築因此發生某種質變，呈現為半建築半自然的形態。不過他說：「中國園林裡

的建築是現成的，它的類型已定，所以講究格局的經營。就像下棋一樣，棋子是現成的，只是我們大家來比一下對格局的理解的高下。但是今天的建築師面對的顯然不是這樣一件事，對建築的類型首先就是一個問題。在劇烈的變化過程中，棋子都不成形了。」所以在象山校園中，王澍先做出建築類型，有四種基本類型，每一個類型至少要做兩次重複，有其一套法則。

二期工程完成後，有使用者反應窗戶小、室內暗，王澍在一場與方振寧的對談中解釋他對光在中國建築中的理解：「就是黑的和亮的，這不是一個技術問題，而且我對這種半亮不亮的光線還起了一個詞叫『幽明』，幽是黑的意思，『幽明』就是『黑亮』，它不是不亮，而是黑亮的光，這是我在建築中特別想把握的，我想塑造一個在室內帶有沉思氣質的學院。」象山校舍窗戶

象山校園最重要的就是「自然」，在建築與山體之間，留出大片空地，保留原有農地、河流與魚塘。建築與道路之外的土地，重新租給土地被徵收的農民，用於各種農作種植。學校不收地租，但條件是不許使用農藥與化肥。

不僅開得不大，位置也經常開得不規矩。王澍說這和「自覺性」有關，我們得意識到窗戶的存在，而不是像現代主義的窗戶，退化成進來的一個洞口，室內非常亮，你完全忽視窗戶的存在。

不光是窗子的問題，王澍有個朋友非常敏感，有一次走在象山校舍某樓梯時，赫然發現「不對呀！怎麼下面一段樓梯的踏高和上面一段的懸殊這麼大？」王澍隨口回他：「你知道你有腳了吧！」當然這些步高變化不在主幹道上，因為要「合規範」。不過在王澍的設計中，經常隱藏了另一條自訂的規範，那是用來提醒對自然事物漸漸失去感覺、沒有心情感受的現代人，或說「自覺性」差的人。王澍說，要做出一個完全合理的設計不難，但沒意思，人的生活除了合理之外，還需要「有意思」。

Part 5 靈性

Louis I. Kahn

Tadao Ando

Peter Zumthor

靈性的觸動

當代建築的性格

靈性建築沒有宗教上的圖騰，

沒有精神性的提示，

也不會特別讓人感覺到它有靈氣。

靈性建築是簡約的、淡雅的、質樸的、不雕琢的、

不做作的、無意識的，直接呈現本質的美。

Louis I. Kahn說：「我們應該學習尊重人的心靈，心靈是精神的居所，是直覺的所在，直覺是最可靠的感受。」人的心靈運作強弱有別，心靈運作較弱的人，精神無處可居，就會到處找寄託。寄託在人身上，情緒容易起伏；寄託在財物上，整天患得患失；寄託在知識學問上，直觀能力會逐漸減弱；寄託在工作事業上，終日忙碌而沒有自己。

建築的靈性源自於材料，和空間、形式都有關連。世間萬物都有靈性，木頭、磚塊、石頭都記錄著它的生成法則，堆疊擺設成圓的或方的也都有不同的生命展現。建築師掌握材料的生成法則，將它們組構到「如有神」時，也許只是一小部分，就能讓整座建築活起來。有生命的建築能觸動人的心靈，讓人以「覺知」來取代「感知」，這樣的知不受情緒影響，較接近真實，身心也比較平和穩定。

可是就像人一樣，當建築的目的、想法、慾望太多或太強時，靈性就會減弱。比如教堂，若形式上過於強調精神性，讓人心生敬畏或崇拜，它的靈性反倒會降低，甚至不見。或渴求返璞歸真，極力追求生活品味的休閒宅，慾望過於強烈，也會把靈性壓了下去。亦或標榜愛護地球的環保建築，披上綠色外衣，若只是在自訂的狹小範圍裡，給自己找合理存在的藉口，那就和靈性運作相去甚遠。

靈性建築沒有宗教上的圖騰，沒有精神性的提示，也不會特別讓人感覺到它有靈氣。靈性建築是簡約的、淡雅的、質樸的、不雕琢的、不做作的、無意識的，直接呈現本質的美，並且運用大自然元素如陽光、空氣或水，讓人和天地接軌，使身心多一些和諧與自在。

代表建築物

沙克生物研究所
真言宗本福寺水御堂
蘭根基金會美術館
水之教堂
田中的教堂
女巫審判案受害者紀念館

Louis I. Kahn

路易·康

建築之所以能夠做為時代的表徵，
就是因為它的委託者是生命的形式之故。

設計理念
蓋一棟建築物，等於是在創造一個生命；建築本身並無心智，但它有反映心智的本質。

代表作品
1953｜耶魯大學美術館｜紐哈芬市·美國
1959｜沙克生物研究中心｜聖地牙哥市·美國
1965｜賓大理查醫藥研究大樓｜費城·美國
1974｜金貝爾美術館｜沃思堡·美國
1974｜耶魯大學英國美術館｜紐哈芬市·英國
1983｜孟加拉國會大廈｜達卡·孟加拉（身後才完成）

榮獲獎項
1971｜美國建築師協會金獎

Louis I. Kahn是一個建築師，也是位哲學家，他的個子矮小，臉上有幼年發生意外留下的疤痕，聲音微弱而嘶啞，説話時每個人都凝神靜聽。Kahn的話語艱澀，論及的哲學深入覺性和靈性層次，對習慣以知性或理性思考的人而言並不容易了解，所幸他的哲學都反映在作品裡，透過他的建築直接體驗，比起閱讀他深奧難懂的言語或文字或許容易些。

Kahn生於1901年的愛沙尼亞，父親是虔誠的猶太教徒，母親出身名門。1905年Kahn隨父母移民美國費城，在雙親的文化薰陶下，Kahn自幼就顯露音樂和繪畫方面的才華，高中時曾參與全市繪畫比賽而得獎，原本打算攻讀繪畫藝術，但到了高中最後一年，因一門建築史課讓他下定決心當建築師。

1920年Kahn進入賓州大學攻讀建築，1924年畢業後曾在幾家重要的建築師事務所工作，也曾前往歐洲旅行觀看建築。1935年Kahn開設了自己的事務所，在經濟不景氣時期，他集合了一些失業的建築師和工程師組成一個研究團體。那時的Kahn在思想和理論方面已有出色表現，但尚未有突出的作品與之相襯。直到1947年他前往耶魯大學任教，於1953年完成耶魯大學美術館設計，Kahn執業生涯的第一件重要作品終於誕生，當時他已年過50。

1957年Kahn由耶魯轉至賓大教學，1965年他又完成了一座被視為對現代建築有重要貢獻的賓大理查醫藥研究大樓。自1957年至1974年去世為止，Kahn一直在賓大執教，也同時執行建築業務。Kahn和其他老師以及來自世界各地的學生，每星期固定兩次會面探索建築，討論的內容涉及社會、經濟、美學和精神各層面，經常持續至深夜，地點除了教室外，有時甚至移至附近的餐廳或公寓中進行。

Kahn認為蓋一棟建築物，等於是在創造一個生命；建築本身並無心智，但它有反映心智的本質。他説：「建築師應當把空間當成藝術來處理，建築才能不朽；空間應該超越需要的層次而呼應它的用途，否則必定失敗。」Kahn不為特定的某人來處理空間，他只為一般大眾設想。即使是為某人服務，在他的建築語彙中也感覺不出有業主的存在。Kahn的業主是人類的本性，他是受生命形式的委託，而不是受某人的委託。Kahn説：「建築之所以能夠做為時代的表徵，就是因為它的委託者是生命的形式之故。」

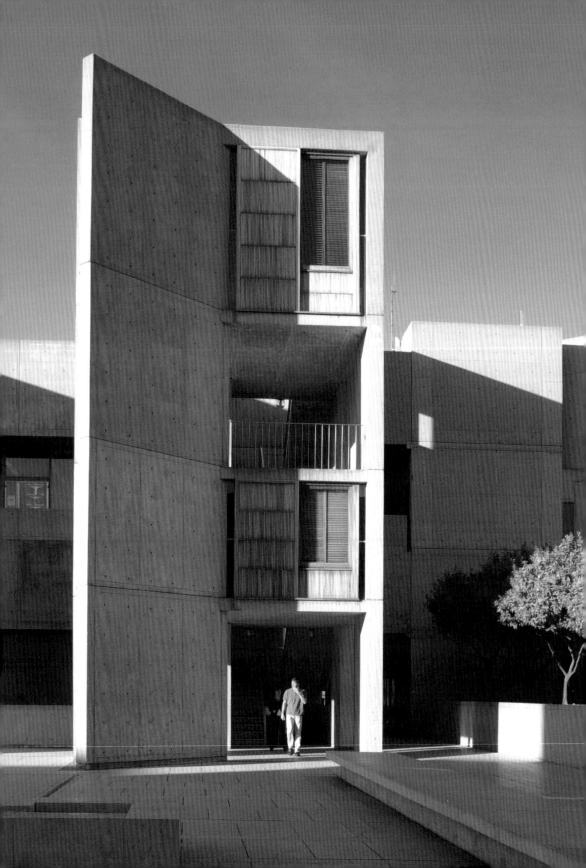

Salk Institute
for Biological Studies

沙克生物研究中心

Architects：Louis I. Kahn
Location：聖地牙哥市・美國
Completion：1959

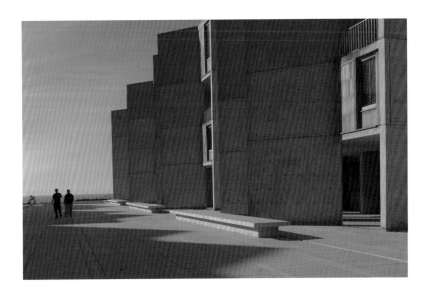

沙克生物研究中心位於美國加州聖地牙哥北方的太平洋崖岸邊，是建築大師Louis I. Kahn的經典之作，目前已列為文化資產受保護。1959年，小兒麻痺症疫苗發明人沙克博士將生物研究中心交給Kahn設計，沙克對Kahn的要求是：空間要有彈性、容易維護、維護費用要低；還有，畢卡索會喜歡來。為什麼在意畢卡索來不來？因為生物研究中心的科學家需要不可度量的事物出現，而那是藝術家的領域。其實沙克不要求，Kahn也不會讓自己的作品完全可以度量。

實驗大樓建築群採對稱式配置，以一個向大海敞開的中庭為核心，兩座實驗大樓分別立於中庭兩旁。

Kahn規劃設計的研究中心原本包含集會堂、宿舍、實驗大樓3組建築群，實驗大樓於1965年興建完成，集會堂和宿舍因經費有限最終未能建造。實驗大樓建築群採對稱式配置，以一個向大海敞開的中庭為核心，兩座實驗大樓分別立於中庭兩旁。實驗室靠外側，樓高4層，一層低於地平面，有小院子將自然光引進，樓層間有夾層安置管線設備。科學家研究室在內側，面向中庭，樓高4層，能看見海景，有柚木遮屏避免陽光直射。實驗室和研究室之間有廊道相連。

中庭軸線上有一條1英尺寬的水道指向大海，每年春分、秋分正對著落日，這條水道可說是整個建築群的精神中樞，心靈所在。Kahn將自然納入設計中，他是抱持對自然最崇敬的態度。Kahn把建築視為人性表達，他說人活著就是為了表達。人性是不可度量的，因此他認為一座偉大的建築必須從非度量開始；在設計時必

中庭軸線上有一條1英尺寬的水道指向大海，每年春分、秋分正對著落日，這條水道可說是整個建築群的精神中樞，心靈所在。

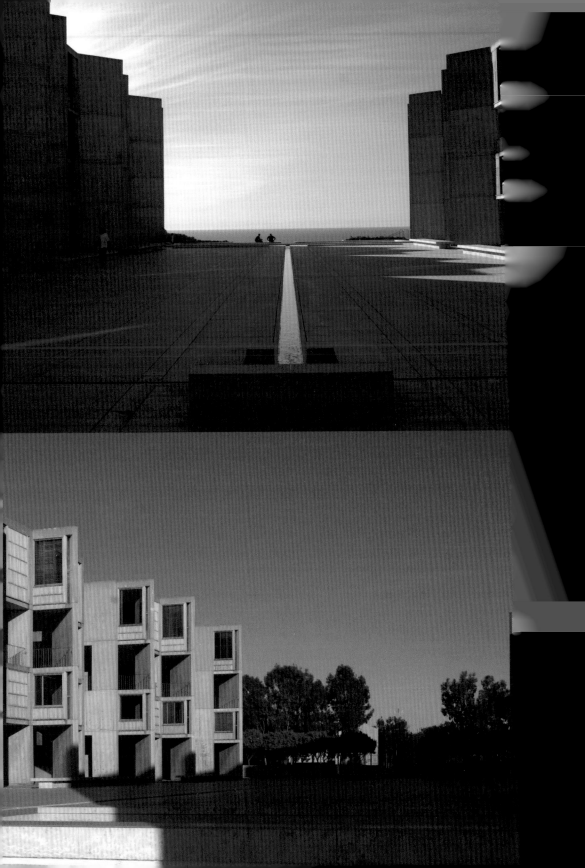

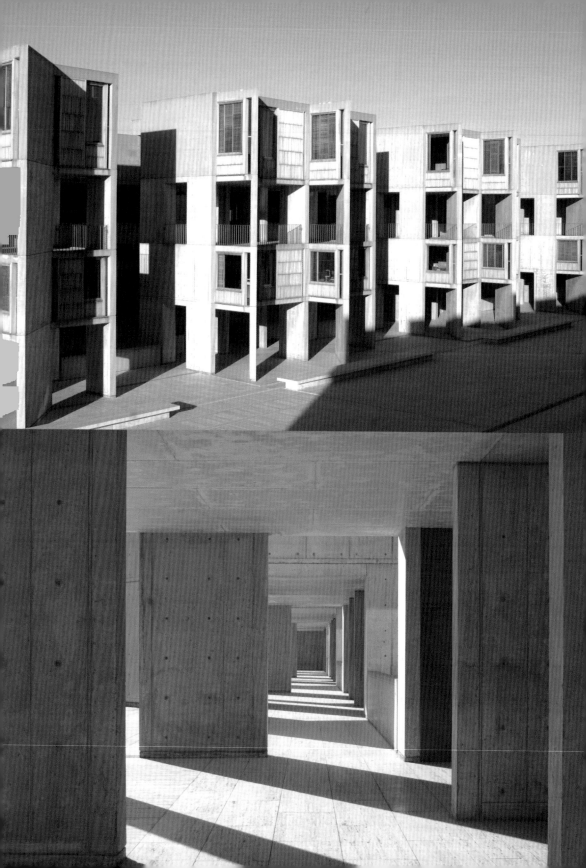

須透過可度量的方法，而最後必定成為非度量的。可度量部分必
須遵循自然法則，運用構造方法和工程學；而當建築成為生活的
一部分時，它的非度量特質精神部分會被喚起，雖不為一般肉眼
所見，但能透過直觀察覺，就看你的頻率能否和它相應。

　　人出自於自然，是自然的一部分，可是為了生存，也創造了許
多非自然的東西，有所謂的人造環境。如果這些人造環境偏離自
然太遠，我們的身心是無法感到和諧順暢的。林語堂説：「人類
是靈與肉所造成，哲學家的任務應該是使身心協調起來，過著和
諧的生活」。那麼，建築師的任務就該是建造讓人的身心能夠協
調的居所。

沙克生物研究中心是
建築大師Louis I. Kahn
的經典之作，他認為
人性是不可度量的，
因此一座偉大的建築
必須從非度量開始。

Tadao Ando

安藤忠雄

要在人生中追求「光」，
首先要徹底凝視眼前叫作「影」的艱苦現實。

設計理念
將光與影的人生體會，注入到建築設計裡。

代表作品

1988｜水之教堂｜北海道・日本
1989｜光之教會｜大阪・日本
1991｜真言宗本福寺水御堂｜淡路島・日本
2004｜蘭根基金會美術館｜諾伊斯・德國

榮獲獎項

1995｜普立茲克建築獎
1996｜高松宮殿下紀念世界文化獎
2002｜美國建築師協會金獎

沒上過大學的日本建築家安藤忠雄，讓人最感好奇的是他的自學過程。出生於1941年，安藤從小與外婆相依為命。經營小生意的外婆從不要求他在課業上的表現，反倒是他想寫功課還會挨罵：「要唸書在學校唸啊！」但外婆對日常生活就要求得很嚴，要安藤對自己的行為負責，並能獨立自主，就連生病看醫生都「自己走路去吧！」

　　讀國小、國中時，安藤的真正學校其實是在市井。安藤和外婆住在大阪老街區，他家附近有鐵工廠、玻璃工廠，對面還有個木工廠是他最喜歡去的地方。放學回家後，書包一扔就往那邊跑，他還有模有樣地學人家畫藍圖，並動手做些簡單的木工勞作。升高二時，安藤在好奇心驅使下開始學拳擊，不到一個月就考取了專業執照。接著一連串的擂台賽，讓他體會到賭上性命獨自承受孤獨與榮耀是何種滋味。當時安藤想「或許能靠拳擊維生」，但當高中生涯接近尾聲時，他看到當時一位明星級拳擊手的表現，自認望塵莫及，當下決定放棄拳擊。

　　高中畢業後，安藤以打工的方式從事家具、室內設計和建築等多種工作。當視野逐漸擴大時，他不是沒有考慮進大學建築系唸書，但因家中經濟狀況不允許，只能邊工作，邊靠一己之力去學會想知道的一切。20歲左右，安藤在舊書店裡發現了柯比意的作品集，愛不釋手；可是手頭不寬裕，又深怕書被買走，只好把它藏在店裡的某個角落，一個月後才來將書買下。這段期間他曾潛入無法就讀的大學，偷偷旁聽建築系的課程，並大量閱讀建築相關書籍。

　　到了22歲那年，安藤做了一趟屬於自己的「畢業旅行」——環遊日本，遍覽日本近代建築巨擘丹下健三的所有作品。旅行完畢，安藤又回到室內設計等工作。兩年後，他決定去歐洲，他知道這一去將耗盡所有積蓄，或許還回不來；但跟這些不安比起來，安藤對歐洲的好奇心更強烈些；而外婆也鼓勵他：「錢不是拿來存的，錢善用在自己身上時才有價值。」為期7個月的歐洲建築之旅，填補了心靈上的飢渴，而唯一遺憾的是，當安藤抵達巴黎前的幾個星期，柯比意不巧已先離開了人世。

　　安藤在他的自傳中提到，他靠自學成為建築家的經歷，一開始盡是不如人意的事，無論想嘗試些什麼，大多以失敗告終。儘管如此，他還是賭上僅存的可能性，在陰影中一心前進，抓住一個機會就繼續朝下一個目標邁進……。他說，要在人生中追求「光」，首先要徹底凝視眼前叫作「影」的艱苦現實。

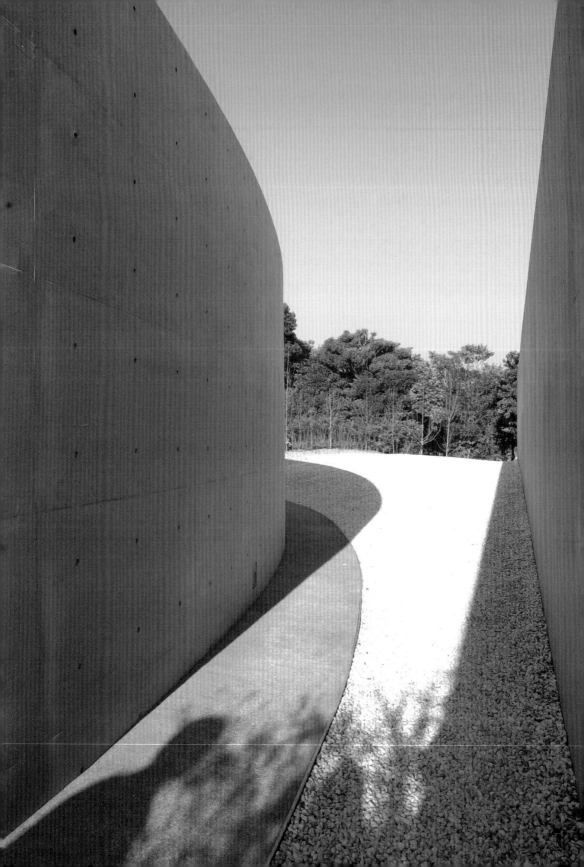

Water Temple

真言宗本福寺水御堂

Architects：安藤忠雄
Location：淡路島・日本
Completion：1991

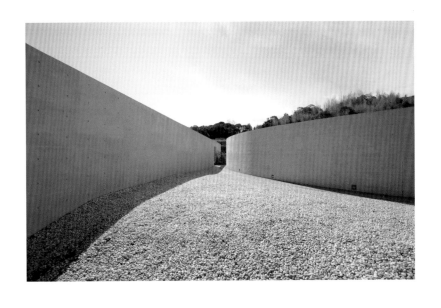

從海灣旁的一條山丘小徑前去水御堂，有一道約3公尺高、長長的混凝土牆橫擋在前，地上鋪滿白砂礫，腳踩在上頭還會窸窣作響。

　　安藤忠雄設計的水御堂，座落在大阪灣的一個小山丘上；從海灣旁的一條山丘小徑前去，快到頂時，安藤的標記出現了，一道約3公尺高、長長的混凝土牆橫擋在前，地上鋪滿白砂礫，腳踩在上頭還會窸窣作響。牆邊有個洞口，穿過去，又見一片等高的混凝土牆，不過這回是弧面，曲直兩道牆夾擠出一條僅見天上白雲和地上白礫的「留白」參道。順著參道的弧牆走到盡頭，眼前豁然開朗，一座覆滿蓮花的橢圓形大蓮池（長徑40公尺、短徑30

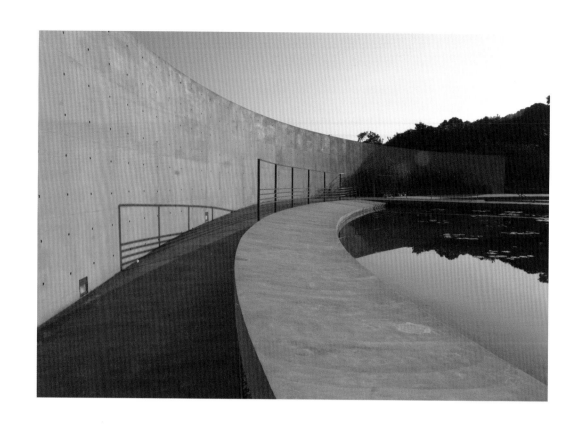

公尺）凸出地面，四周有樹叢環抱。已到丘頂了，寺院呢？全埋在蓮池底下。池中央有一道向下劃開的狹窄階梯，是通往佛堂的入口。

水御堂建於1991年，4年後，也就是1995年的1月17日，芮氏規模7.2級的大地震襲擊了淡路島到阪神一帶。當時安藤遠赴倫敦出差，得知消息後急速趕回大阪，除了擔心同胞安危，也掛心自己的設計是否禁得起考驗。所幸，位在震央附近的水御堂毫髮無傷；據說地震發生後，蓮池裡的水還成了當地居民的生活用水。

蓮池的構想是怎麼來的？安藤說他在與本福寺信徒代表討論設計工作時，腦海裡浮現的儘是年輕時在印度見過的，整個地面覆滿野生蓮花的蓮池景象。「蓮」是「佛」的象徵，安藤希望透過迂迴的途徑，以及「沉潛」於蓮池底下的佛堂，讓參拜者經由空

順著參道的弧牆走到盡頭，眼前豁然開朗，一座覆滿蓮花的橢圓形大蓮池凸出地面，四周有樹叢環抱。

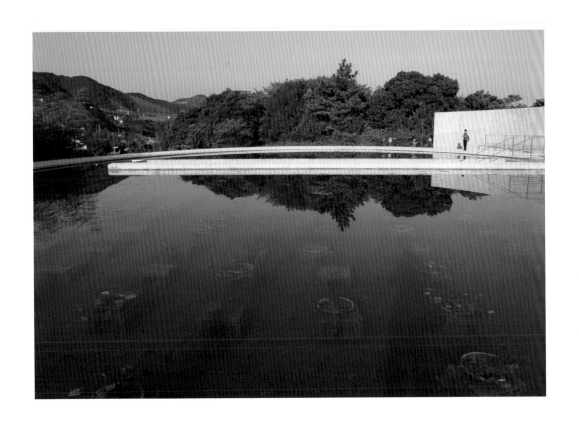

安藤希望透過迂迴的途徑，以及「沉潛」於蓮池底下的佛堂，讓參拜者深入探索佛教的精神世界。

間體驗深入佛教的精神世界。但問題是寺方能接受嗎？剛開始的確不行，住持和信徒們強烈反對：「怎麼可以在重要的佛堂上面鋪水？……沒有屋頂的寺廟簡直無法想像！」最後是在一位年過九旬的高僧大力支持下，案子才得以順利進行。

水御堂的內部結構是在方形空間裡，利用清水混凝土牆面隔出一個圓型空間，裡面用角柱與木格子屏風分割出內殿與外殿。內殿有佛像坐鎮，後面的大型木格子窗面向正西的方位，格子的色彩為鮮豔的朱紅。當太陽西下，光線透過這層紅色濾網滲入室內時，整個空間會彌漫著紅光，目的是塑造出佛教所說的西方極樂世界意象。安藤說設計這座寺院並非要滿足各宗派特有的繁文縟節，更重要的是讓非佛教徒也能參與其中，使這個場所成為當地居民的心靈寄託所在。

步行到了丘頂，會看到池中央有一道向下劃開的狹窄階梯，是通往佛堂的入口，原來寺院全埋在蓮池底下。

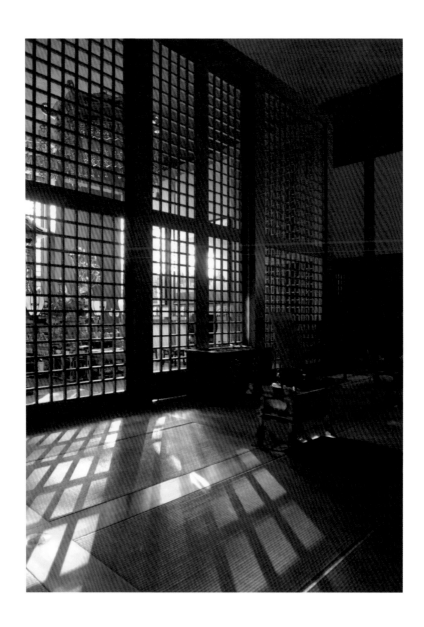

當太陽西下，光線透過這層紅色濾網滲入室內時，整個空間會彌漫著紅光，目的是塑造出佛教所說的西方極樂世界意象。

Langen Foundation

蘭根基金會美術館

Architects： 安藤忠雄
Location： 諾伊斯‧德國
Completion：2004

　　混凝土是個極為普通的建築材料，安藤忠雄卻能將它
發揮至極，但並非用來雕塑特殊形體，而是為了形塑空
間，一種讓人心思得以沉澱的空間。位在德國杜塞道夫
郊外的這座蘭根基金會美術館，主體建築是個混凝土造
的長方體塊，外圍包覆一層玻璃廊道，戶外有水池、草
坡和弧牆，幾個簡單的設施就能讓人感受遠離塵囂的素
樸與純靜。

　　這裡原是北約組織的導彈基地，1993年廢除使用後，
被附近一個占地20幾萬平方公尺的藝術公園主人Karl-
Heinrich Muller所併購。Muller是德國的開發商，也是
位藝術收藏家。他購置土地不單為了自己的收藏，更為
了實現「扭轉被忽視的地球角落」的偉大夢想。1994

美術館除了大片水池，入口處還有一道弧狀的清水混凝土牆，清楚劃分出裡外，牆上的方洞和折狀小徑引領人的視線與動線。

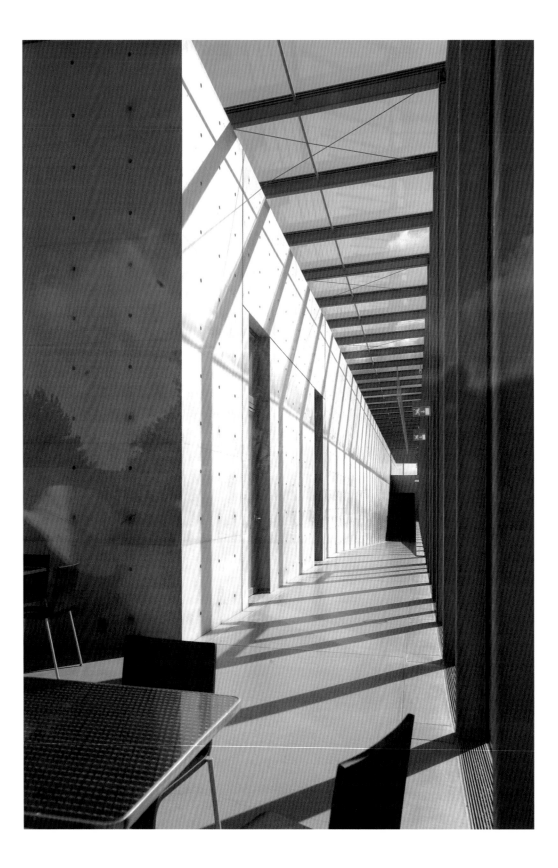

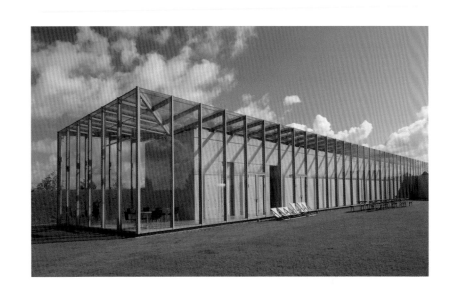

安藤巧妙地運用天窗，讓光線隨著時間不同穿梭在樓梯間、緩坡上、天花板縫裡，產生極精彩的光影變化。

年，安藤受Muller之邀，參與導彈基地再利用計畫。2001年，德國藝術收藏家Marianne Langen看中這項計畫，委請安藤在導彈基地遺跡上，為她和丈夫的東洋美術及現代西洋美術收藏品建造一座美術館。

安藤將美術館的展示空間劃分成「靜」和「動」兩種屬性；靜展示室為東洋美術而做，採用混凝土箱體外包一層玻璃廊的雙層構造。玻璃廊上空無一物，是個過渡空間，兩端設有簡易咖啡座，展品全置放在混凝土箱體內。長長的清水混凝土牆面，除了出入口，牆上沒有任何開窗，和玻璃廊形成強烈的虛實對比。動展示室為現代西洋美術而做，同樣是混凝土箱體，但有一半嵌入地下。安藤巧妙地運用天窗，讓光線隨著時間不同穿梭在樓梯間、緩坡上、天花板縫裡，產生極精彩的光影變化。動展示室和靜展示室之間成45度角配置。

美術館外，除了大片水池，剩下就是草地和頂上的天空了。草地外圍有一段隆起的草坡是原來就有的，被保留下來。入口處有一道弧狀的清水混凝土牆，清楚劃分出裡外，牆上的方洞和折狀小徑引領人的視線與動線，小徑旁有幾棵排列整齊的樹。這都是些常見的設計元素，並非什麼耀眼的東西，但在安藤的編導下，無形中都滲進了參訪者的記憶裡。

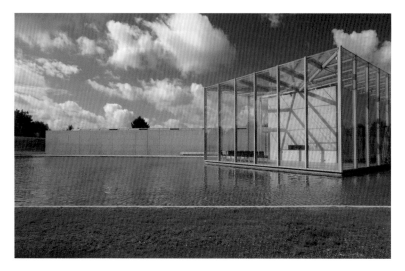

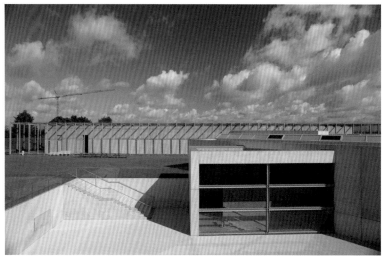

主體建築是個混凝土造的長方體塊，外圍包覆一層玻璃廊道，戶外有水池、草坡和弧牆，簡單的設施讓人感受遠離塵囂的素樸與純靜。

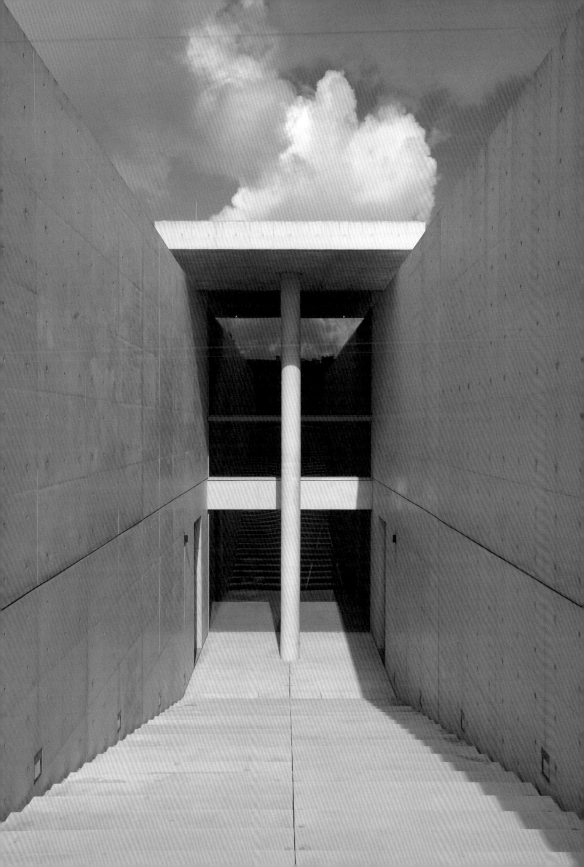

Church on the Water

水之教堂

Architects：安藤忠雄

Location： 北海道・日本

Completion：1988

　　1985年，安藤忠雄在神戶六甲山上建蓋教堂那段期間，有一天，腦子裡忽然閃出一個念頭：「在海的邊際蓋一座教堂應該很有意思。」於是他假想有一塊基地，接著構思內容，做設計，製模型。隔兩年，在某個展覽會上，他將這個假想案拿出來發表，會場上有一位北海道的度假村開發商對他說，想在自己的土地上蓋這座教堂。

　　幾天之後，安藤被這位業主帶到夕張山脈東北部一塊平坦的基地上。那裡沒有海，但有一條美麗的小河，安藤腦中的「海」立刻變成了「湖」——「引河水造出一個人工湖泊，就能以更純粹的造型來建造水上教堂。」於是，他的假想案想成了真實的建案。

順著草坡而下，會先
見到一堵圍牆，牆頭
上冒出一座由玻璃圍
合的混凝土十字架，
即安藤忠雄設計的水
之教堂。

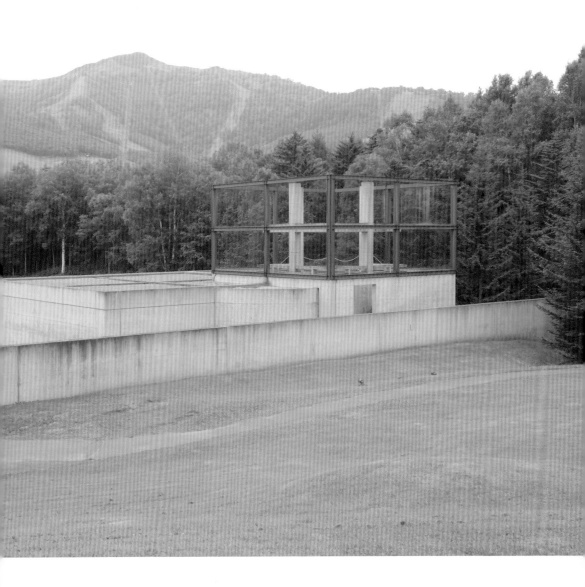

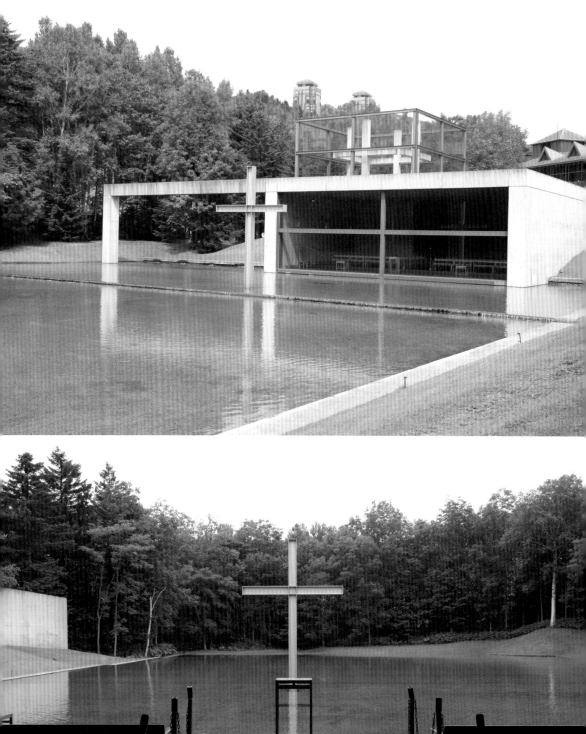
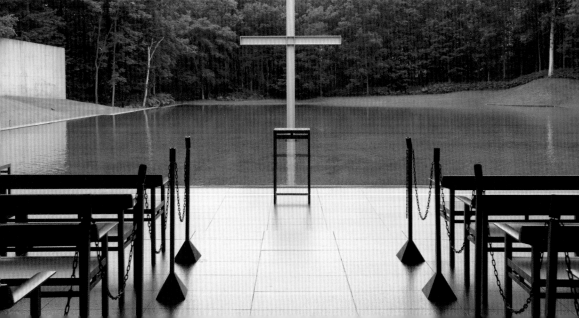

沿著圍牆邊的坡道走至底端，有一個洞門，拐進去，隨即見到一大片寧靜湖面，邊際正是面湖敞開的教堂主殿。

　　這是一座小型婚禮教堂，附屬於旅館，四周盡是野生叢林，景色宜人。教堂離旅館不遠，從旅館大廳旁的小徑前去，順著草坡而下，先是見到一堵圍牆，牆頭上冒出一座由玻璃圍合的混凝土十字架。再沿著圍牆邊的坡道走至底端，有一個洞門，拐進去，隨即見到一大片寧靜湖面，邊際正是面湖敞開的教堂主殿。再順著牆邊的斜坡上去，才能到達教堂的入口，路徑看似迂迴，卻是一條精心設計的心靈之路。

　　教堂由兩個大小不等的正方型混凝土塊上下搭接而成；小的在上，邊長10公尺，入口在此；大的在下，邊長15公尺，是主殿。主殿裡只有幾排簡單座椅面對著湖，沒有牆做阻隔，必要時有大片活動玻璃可以關上，視野無阻。景色隨季節變化！夏天綠意盎然，鳥語花香，微風徐徐，泛起水波漣漪；冬天則變成銀白世界，湖水結凍，萬籟俱寂，不變的是水面上那座十字架。

　　安藤的靈感源源不斷，其實是來自他那永不停歇對建築、對環境和人的熱誠，而那些靈感最終都被他轉化成洗濯人們心靈的空間。安藤說，有些事物適合用眼睛來觀察，看起來也許很美，但僅只於視覺享受。有些事物則是超越表象，需要直心感知，外表或許平平，卻會讓人的內心感覺美好；水之教堂就屬這類，藉由環境的引導，細心體察時空變換，當情緒、思緒漸趨平穩，方能把俗世放下，才有機會找回久違了的心靈。

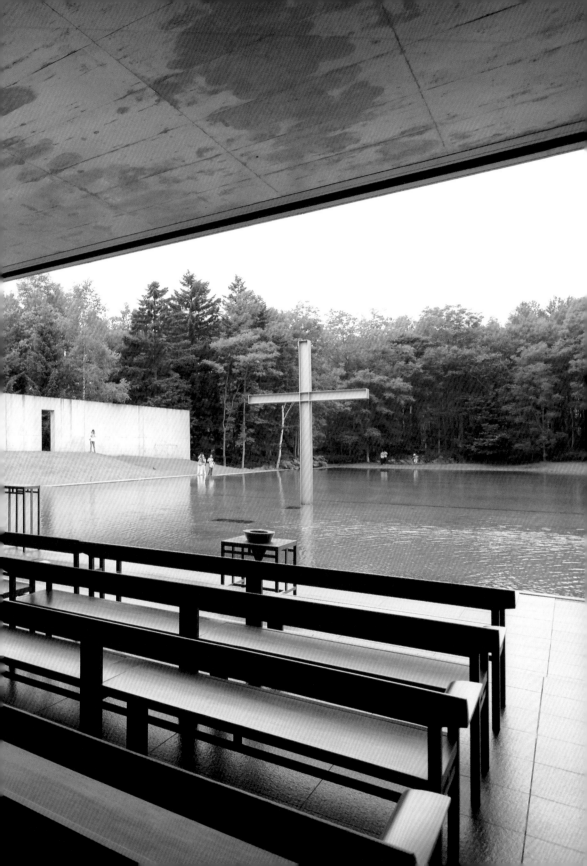

Peter Zumthor

彼得·祖姆特

建築物做為一種物體，通常先是堅實的，
之後才隨著時間展現生命。

設計理念

強調建築要和環境相融合，將大自然元素放入建築機能中，使建築如同生成於大地，不受時間左右的永恆之物。

代表作品

1996｜溫泉浴場｜沃爾斯·瑞士
2007｜科隆美術館｜科隆·德國
2007｜田中的教堂｜瓦肯多夫·德國

榮獲獎項

1999｜密斯凡德羅獎
2008｜高松宮殿下紀念世界文化獎
2009｜普立茲克建築獎

Peter Zumthor的作品大部分集中在瑞士東部一帶，近幾年才稍微往外擴，數量不多，卻是當今世上了不起的建築大師。他設計的沃爾斯溫泉浴場（Thermal Baths at Vals）於1996年完成，兩年後被納入保護。試想，全世界有幾個建築師能親眼目睹自己的作品成為受保護的文化資產？Zumthor的重要性不言可喻。

1943年出生於巴塞爾，Zumthor的父親是做細木家具的，原本打算讓兒子繼承家業，但Zumthor有自己的理想，在巴塞爾應用美術學院讀完設計，便前往紐約普拉特藝術學院深造。畢業之後，先是在古蹟維護領域中工作了一段時間，1979年開始當建築師，2009年獲普立茲克建築獎。

Zumthor說自己做起事來極為專注，沒有辦法同時間處理很多事情，他形容這種專注「像針灸一樣集中在一個點」。別小看這一點，針灸效應可是布滿全身的。Zumthor的事務所只有10來位員工，他想要照自己的意思做事，他想知道每棟房子是用什麼樣的門把。獲普立茲克建築獎是莫大的榮譽，他卻感慨：「獲獎耽誤了我很多時間。我必須調整自己，重新專注工作。」

Zumthor的作品裡外常給人外剛內柔、外冷內暖的感覺，他說：「從建築物裡面看，我的作品是溫暖的，你絕不會被暴露出來，因為背後總是有面牆保護著你。」——那是一種可以倚賴的溫暖，接近幸福的感覺。《國際建築名家訪談錄》裡有一段Zumthor和作者的問答。

「什麼樣的建築算是好建築？」

「當人們身處其中能感到愉悅的即是。我祖母的房子就是那樣。」

「出自建築師之手？」

「不，那是個農舍。」

「沒有建築師也會有好建築？」

Zumthor：「我一點也不關心房子是誰蓋的，蓋好它就是了。」

行事低調的Zumthor，與主流保持距離，婉拒演講邀約，謝絕媒體採訪，原因是：「頻繁出入在五光十色的大都會，我擔心自己的作品會變味。」正因為很少在媒體上曝光，許多人以為Zumthor是在阿爾卑斯山的隱士，獨身、不看電視、只吃麵包、喝白開水。被如此神化，他的反應是：「我能怎樣呢？我只能吃驚地觀察它。」Zumthor雖非隱士，不過從他的作品我們可以看出，他確實比一般人多了些覺性和靈性。

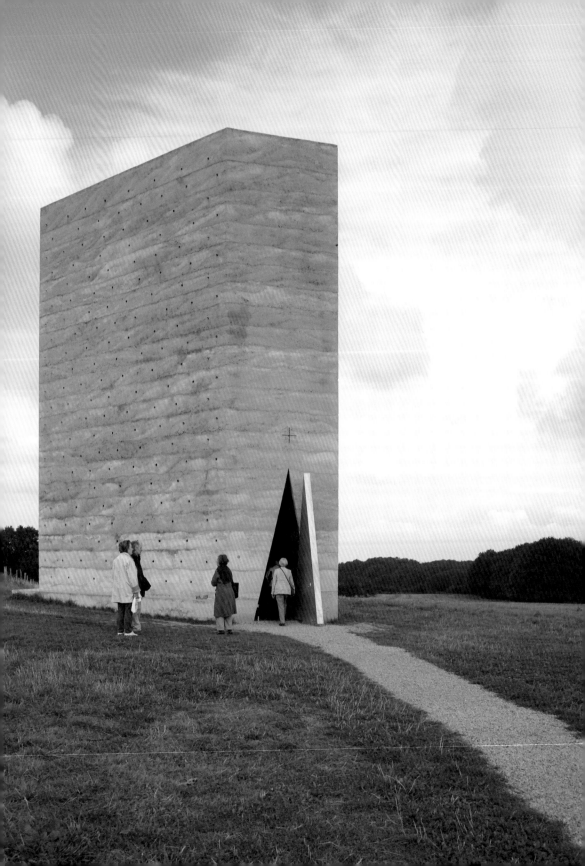

Brother Claus Field Chapel

田中的教堂

Architects：Peter Zumthor
Location：瓦肯多夫・德國
Completion：2007

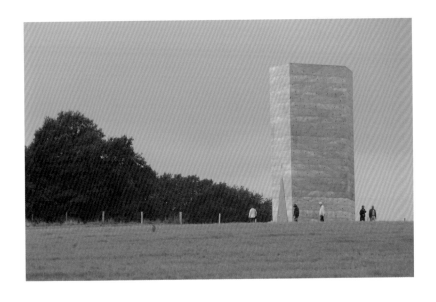

一行人來到德國科隆近郊Mechernich-Wachendorf，下了車，朝著大片農地裡孤立的一座狀如石碑的教堂前去。途中遇到幾個著裝輕便的老人，和我們往同個方向，想必也是要去教堂。一群人拉長著隊伍走在田間小徑上，像是在進行某種儀式。原來這橋段是建築師Peter Zumthor有意安排的，任何一輛車，開到附近任何一個停車點，都需必須下來步行至少30分鐘才能接近教堂。

這教堂是為了紀念一位瑞士隱士Claus弟兄而設，由當地農民所捐贈。在這個設計案中，Zumthor引用了特殊工法，先以近10

教堂外觀看起來是那麼的嚴肅、冷峻且抽象，形式如此簡化，簡化到像是生成於大地，不受時間左右的永恆之物。

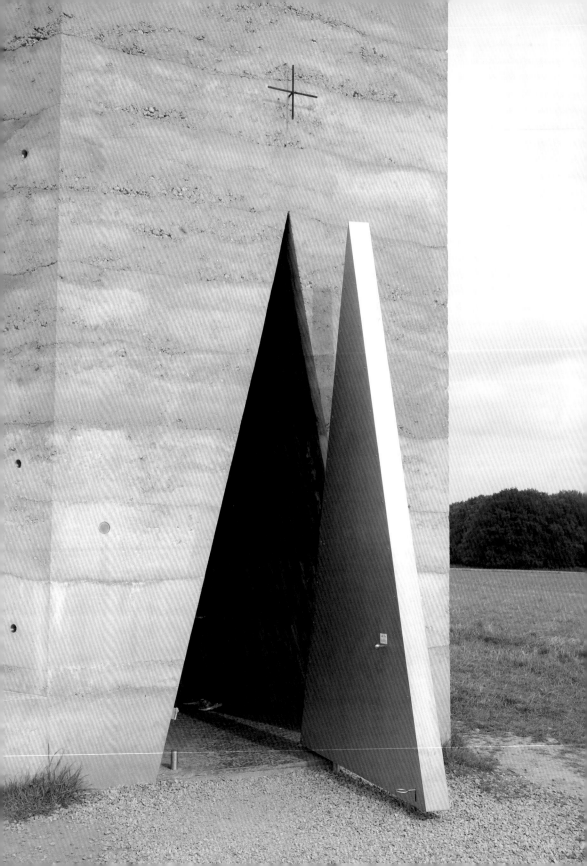

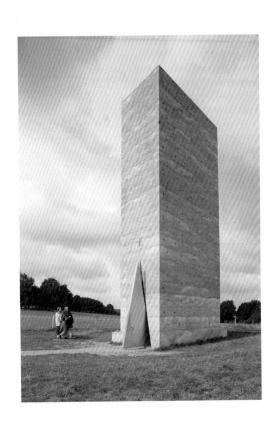

入口處有一個三角形旋轉門，由鉛製成，外牆的建造則是每日澆灌30公分厚的混凝土，並在24天內完成這棟 7公尺高的教堂。

公尺長的原木做錐狀排列砌成內牆，外牆則由農民自主勞動參與建造，每日澆灌30公分厚的混凝土，7公尺高的建築實體花了24天完成。最後再將內牆的原木燒成灰燼，讓黑色的焦灰凝結在牆面上，形成一種既像木又像石的特殊質感。教堂屋頂有一開口，任由天光灑進、雨水落下，牆上還有無數孔隙讓光線漫射進入堂內，形成的微弱光點有如宇宙中的星辰。教堂入口有一個三角形旋轉門，由鉛製成。

教堂外觀看起來是那麼的嚴肅、冷峻且抽象，Zumthor的說法是：「雖然形式堅實且抽象，但是氣氛上必須是柔和的。建築物做為一種物體，通常先是堅實的，之後才隨著時間展現生命。」Zumthor不喜歡「當年歲增加、最後邁向終點樣子不好看的建築」，說的是外在形式經不起時間考驗，今年流行的樣式，幾年後再看，怎麼這麼醜呢，更何況建築的外衣一旦穿上就脫不下來了。由此可以理解為什麼這座教堂的形式如此簡化，簡化到像是生成於大地，不受時間左右的永恆之物。

Zumthor不想只當一個設計師或一個哲學家，他總是透過作品強調「主宰我們的不是只有圖像或理念，還有諸多事物，這些事物都有其內在價值的」。他相信藝術的精神性，也親身體驗過藝術作品所帶來的昇華。「它讓我們感到自己成為某個更偉大東西的一部分，而我們並不瞭解這偉大的東西究竟是什麼。我深受這種非理性的、心靈的或精神的元素所著迷。」。

陽光、空氣、雨水在我們的生活中觸手可及，我們卻常將它們視而不見。建築大師深諳人性，將這些大自然元素集中在一個稱作教堂的狹小空間裡，讓它隨時間、天候自然運轉。而總認為真理在遠方、在聖人口中、在大師手上的人們長途跋涉來到這裡，在大自然的魔力籠罩下，那頑強的「自我」無力與天地拚搏，於是甘願平靜下來，不再騷動。我們說這樣的建築，其實已超越了物性、感性、理性、覺性，進入靈性層次，人們因它而獲得了心靈上暫時的安頓與自由。

教堂屋頂有一開口，任由天光灑進、雨水落下，牆上還有無數孔隙讓光線漫射進入堂內，形成的微弱光點有如宇宙中的星辰。

Steilneset Memorial
女巫審判案受害者紀念館

Architects：Peter Zumthor & Louise Bourgeois
Location：Valdo・挪威
Completion：2011

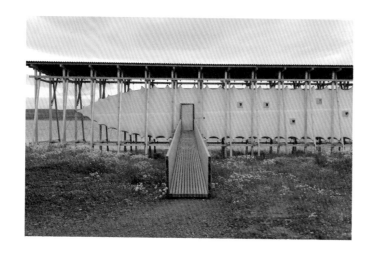

　　2012年仲夏，去到一個對我來說是天涯海角的地方，北極圈內，挪威芬馬克郡（Finnmark）的小島Valdo，為了一座撼動心靈的「女巫審判案受害者紀念館」，Peter Zumthor和藝術家Louise Bourgeois合作設計，2011年6月落成。

　　永晝的七月天，溫度只有十度，穿著外套有備而來，下了車仍覺得冷，還好眼前大片白色草花轉移了注意。花草後方就是紀念館，分成兩部分，一是點狀黑色的方型構造物，另一是線狀米色的長型構造物，再後面是大海。挪威典型的峽灣，海面平靜，無拍岸大浪，深吸一口氣，沒有驚奇，只有不知身在何處的莫名。

紀念館位在北極圈內的挪威小島上，由建築師Peter Zumthor和藝術家Louise Bourgeois合作，紀念館分兩部分，一是點狀黑色的方型構造物，另一是線狀米色的長型構造物。

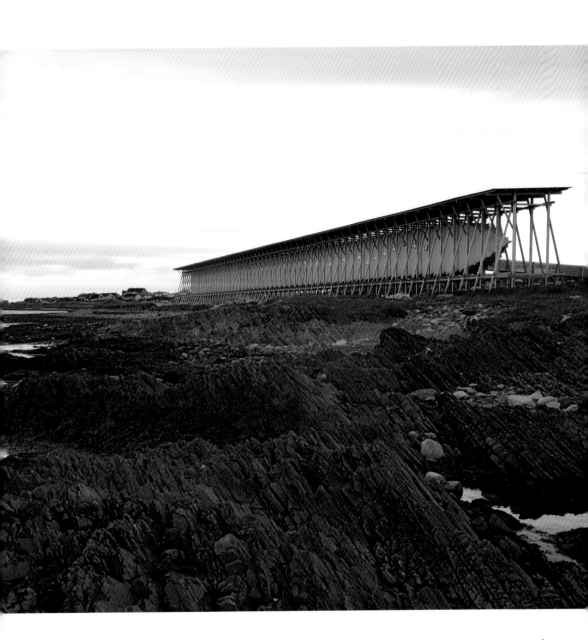

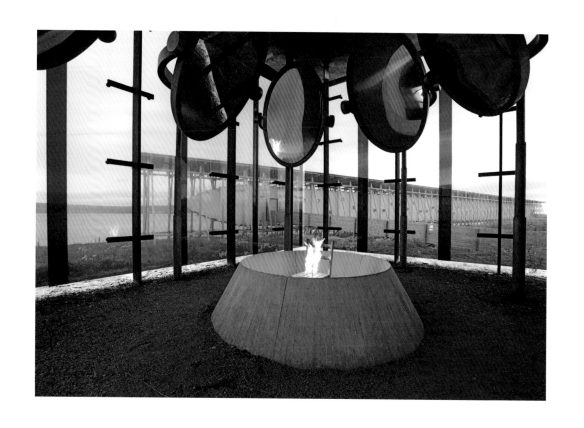

2006年，Zumthor和Bourgeois受芬馬克郡之邀設計紀念館，94歲的Bourgeois不便前往基地勘察，請Zumthor先行作業，再將設計想法告訴她。Zumthor察覺這裡天候惡劣，土地荒蕪、粗糙，沒有樹木景觀，待有了對應的初步構想後，他將草圖發給Bourgeois。Bourgeois看了很喜歡，但覺得Zumthor已將設計做完，沒有她的空間，需要另提構想。Zumthor得知後想放棄自己的想法，Bourgeois認為不妥，請他保留，於是就有了一點一線的兩個構造體。

Zumthor設計的木頭框架有一百多公尺長，中間懸吊的紀念廊由織物包裹著，底下生機勃勃。高腳構造物無意霸佔土地，只是輕觸大地，讓小花小草生長，改善原有的荒蕪；無意和大自然對抗，留有足夠的間隙讓風雪來去；不爭取永生，木頭和織物會隨

黑色玻璃方屋內是Bourgeois的裝置，一個混凝土空心錐，中間擺放一把金屬座椅，火苗不斷從椅面中噴出，天花板上懸掛七面圓鏡像審訊般集體對準椅子。七面鏡子，七個封印，上帝用七天創造宇宙，七也是質數，有根本之意。

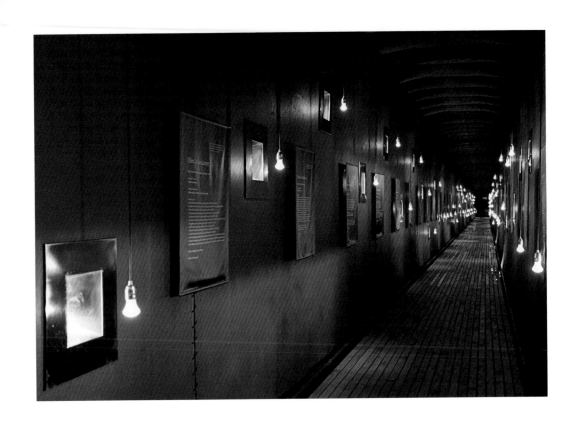

推開長型屋的厚重木門，一條不見盡頭的幽暗長廊，兩側有錯落高低不一的小窗，每個窗口都有一盞燈，旁邊吊掛一片布牌，上面記載受害者當時被迫的懺悔和供詞。小窗共91個，代表被處死的91人。

時間消逝回歸大地；它只是盡力做好自己，找到生存時的最佳平衡。

推開厚重的木門，一條不見盡頭的幽暗長廊，兩側有錯落高低不一的小窗，每個窗口都有一盞燈，旁邊吊掛一片布牌，上面記載受害者當時被迫的懺悔和供詞。小窗共91個，代表被處死的91人。這事件源自於歐洲中古世紀黑暗時期，當時有所謂獵巫運動，大力緝捕「女巫」進行迫害。懂巫術其實是懂醫術，只不過巫師用的方法不在一般醫學常識、理性常識，甚至宗教常識範圍內。在神權統治時代，巫和神本質上其實差不多，只是神代表好的，巫是壞的，由於神權大於巫權，被指為巫就完了。相較於男巫，女巫反抗能力差，因此可以藉打擊女巫來恐嚇老百姓，利用人性自私猜忌恐懼的弱點，達到更高的神權統治。十七世紀獵巫

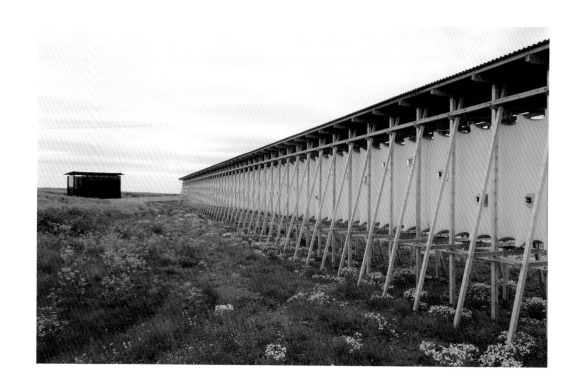

運動其實已接近尾聲，但不幸的是，在芬馬克這地方仍有91人被指為巫而遭到火刑處死，其中11名為男性。

走出長廊，來到黑色玻璃方屋，裡面是Bourgeois的裝置，一個混凝土空心錐，中間擺放一把金屬座椅，椅面上有幾個孔洞，火苗不斷從中噴出，天花板上懸掛七面圓鏡像審訊般集體對準那把椅子。七面鏡子，七個封印，上帝用七天創造宇宙，七也是質數，有根本之意。天地之間，你我本無多大差異，可我們硬要分別，非我族類，其心必異，那就問題重重。

四百年前被認定有罪的人，今天還以公道，為他們蓋紀念館，那麼現在我們的諸多看法，四百年後的人是否也會將它推翻呢？「想法」究竟有多少用處？鏡子裡的影像是扭曲的，讓人看見自身的恐懼、不安、懷疑、猜忌、貪婪、嗔恨、傲慢。臨別回首，再看一眼小花小草、海水、岩石、天空，還有附近的小屋、教堂、墓園，以及那座恰如其份，織物包裹，木頭架高，朗朗弗語，世間獨一無二的紀念長廊。

Zumthor設計的木框架有一百多公尺長，中間懸吊的紀念廊由織物包裹著，底下生機勃勃。高腳構造物輕觸大地，讓小花小草生長，改善原有的荒蕪。

266

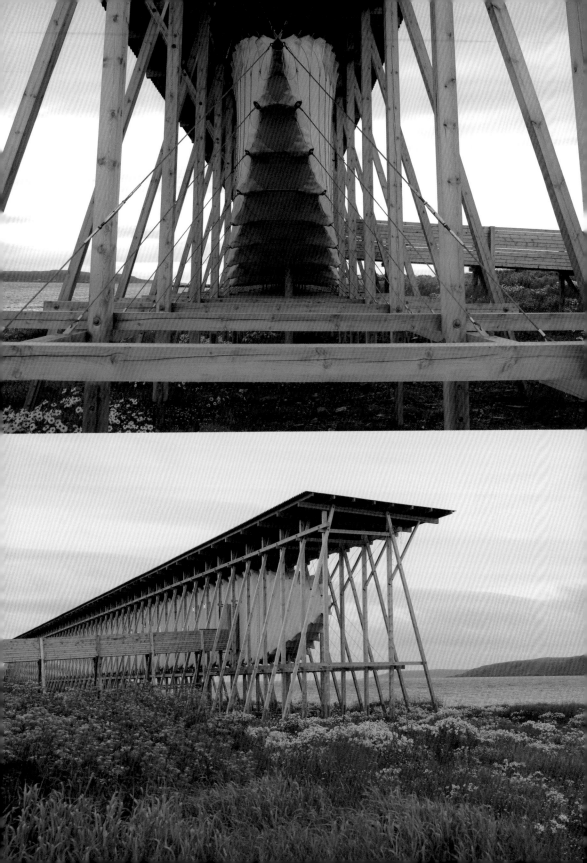

Masters of Modern
Architecture

解讀當代
建築大師

（原書名：人如建築，當代建築的性格）

作者／簡照玲

美術設計／林秦華

封面設計／白日設計

版面構成／黃雅藍

編輯校對／簡淑媛、溫智儀

執行編輯／王建偉

業務發行／王綬晨、邱紹溢、劉文雅

行銷企劃／蔡佳妘

主編／柯欣妤

副總編輯／詹雅蘭

總編輯／葛雅茜

發行人／蘇拾平

出版／原點出版 Uni-Books

Facebook: Uni-Books 原點出版

Email: uni-books@andbooks.com.tw

新北市231030新店區北新路三段207-3號5樓

電話／02-8913-1005 傳真／02-8913-1056

發行／大雁出版基地

新北市231030新店區北新路三段207-3號5樓

24小時傳真服務／02-8913-1096

讀者服務信箱 Email: andbooks@andbooks.com.tw

劃撥帳號／19983379

戶名／大雁文化事業股份有限公司

初 版 一 刷／2012年06月

三 版 一 刷／2023年11月

定價／499元

ISBN 978-626-7338-32-2(平裝)

ISBN 978-626-7338-38-4(EPUB)

缺頁或破損請寄回更換

國家圖書館出版品預行編目(CIP)資料

解讀當代建築大師 / 簡照玲作. -- 三版. -- 臺北市：原
點出版：大雁文化發行, 2023.11

272面 ; 16.4×23公分

ISBN 978-626-7338-32-2(平裝)

1.現代建築 2.建築藝術 3.個案研究

920 112015942